KB092731

그림과 현실

그림과 현실 -한국 리얼리즘 미술의 실상

초판 1쇄 인쇄 | 2018년 8월 23일
초판 1쇄 발행 | 2018년 8월 30일

지은이 | 한운성 · 장소현
펴낸이 | 지현구
펴낸곳 | 태학사
등 록 | 제 406-2006-00008호
주 소 | 경기도 파주시 광인사길 223
전 화 | (031)955-7580~2(마케팅부) · 955-7585~90(편집부)
전 송 | (031)955-0910

전자우편 | thaehak4@chol.com
홈페이지 | www.thaehaksa.com

값은 뒤표지에 있습니다.
ISBN 978-89-5966-988-2 03600

그림과 현실

한국 리얼리즘 미술의 실상

한운성이 답하고 장소현이 묻다

태학사

머리말

이 책에 실린 글들은 화가 한운성과 극작가이며 미술평론가인 장소현이 나눈 미술 이야기를 정리한 것입니다.

주로 리얼리즘 미술에 대해서 폭넓게 이야기를 나누었습니다. 지금이야말로 한국 현대미술에서 리얼리즘은 어떤 식으로 존재했고, 지금은 어떠하며, 앞으로는 어떤 모습으로 전개되어야 하는가, 미술에서 리얼리티라는 문제가 얼마나 중요하고 본질적인가…… 등등의 문제들을 진지하게 짚어봐야 할 때라고 판단했기 때문이지요. 우리 미술의 앞날에 대한 해답의 실마리가 거기에 있을지도 모른다는 생각이 들기도 했습니다.

안타깝게도 한국 현대미술은 리얼리즘의 전통을 제대로 경험하지 못했습니다. 서양미술을 일본을 통해서 받아들이는 과정에서 그렇게 되었지요. 미술의 기본이랄 수 있는 리얼리즘을 건너뛰고 바로 후기인상파나 야수파를 받아들인 겁니다. 그리고는 곧 이어서 서양의 '새로운 미술들'이 들이닥쳤지요. 그러다 보니, 리얼리즘에 대한 우리 나름의 마땅한 이론도 부족하고, 서양의 이론들을 우리 현실에 그대로 적용하는데도 무리가 따를 수밖에 없습니다.

그리고 리얼리즘 미술에 대한 현재 우리의 논의나 평가는 한 쪽으로 기울어져 있는 것이 사실입니다. 전체를 객관적인 시각으로 파악하여 균형을 맞출 필요가 있

는 것으로 여겨집니다.

리얼리즘에 관한 논의는 매우 복잡하고 어려운 문제입니다. 협의의 리얼리즘에 대해서는 비교적 간단하고 명쾌하게 정리할 수 있겠지만, 넓은 의미의 리얼리즘은 결코 간단하지 않아요. 실제로 한국의 리얼리즘 미술에 대해서 쓴 책이나 논문들이 꽤 나와 있지만, 잘 이해가 되지 않는 부분이 많습니다. 서양의 이론들을 그대로 우리 현실에 적용하려니 이해가 어려울 수밖에 없는 겁니다.

그래서 이미 나와 있는 이론들을 정리하는 것보다, 우리의 현실 안에서 리얼리티란 무엇인가를 찾아보는 편이 효과적일지도 모른다는 생각이 들었습니다. 구체적인 작품이나 미술운동 또는 한 작가의 일관된 작업을 놓고 논의를 전개하는 것도 하나의 방법일 것이라는 생각이지요.

그런 관점을 바탕으로, 이 책에서는 세상의 추세에 흔들리지 않고 고집스럽게 자기 세계를 지키며 건강하게 창작 활동을 펼쳐온 작가 한운성의 작품세계를 구체적으로 살피면서, 자연스럽게 미술 이야기를 담는 형식을 취했습니다. 미술의 근본 문제들이나 우리 미술의 현실 등을 자유롭게 넘나들었습니다. 물론 우리가 겪어온 시대 상황과 위기의식도 당연히 담겨있지요.

이해를 돕고 객관성을 유지하기 위해 전문가들의 글도 다양하게 인용했습니다. 인용을 허락해주신 여러분에게 감사드립니다.

이 책은 학술서적이나 논문집이 아닙니다. 구태여 말하자면 '오럴 히스토리' 비슷한 대담집입니다. 또는 대화로 엮은 미술론이기를 바랍니다. 한 시대를 치열하게 살며, 자기 예술세계를 올곧게 일구어온 한 작가의 생생한 목소리와 숨결을 통해 시대정신과 예술의 성취를 읽는 작업은 상당한 의미가 있을 것입니다. 역사의 한 귀퉁이를 기록한다는 의미도 있고요.

미술평론가들의 글은 대체로 어렵습니다. 전문가들이 읽어도 어려운 경우가 많아요. 그래서 쉽게 풀어 설명하는 강연이나 토크 콘서트 같은 것이 인기를 끄는 모양입니다. 미술에 관한 글에서도 딱딱하고 어려운 논문이나 틀에 박힌 평론 글이 아니고, 읽기 쉽고 이해도 빠르게 작가의 예술세계를 안내하고 작품 감상을 돕는 다양한 방법을 찾게 됩니다. 시나 수필, 콩트 등등의 대담집도 그런 방법 중의 하나일 겁니다.

물론, 이런 종류의 책에는 편견이나 독선이 있을 수도 있습니다. 그래서 매우 조심스러울 수밖에 없지요. 하지만 이 책에서는 되도록 꾸미지 않고 그대로 글로 옮기려 했습니다.

대화를 기록한 작가론이나 예술론 중에 훌륭한 책이 적지 않지요. 예를 들면, 작곡가 윤이상 선생과 작가 루이제 린저의 대담으로 꾸며진 『상처 입은 용』, 지휘자 오자와 세이지와 소설가 무라카미 하루키의 『오자와 세이지 씨와 음악을 이야기하다』, 리영희 선생의 『대화』같은 책들은 어렵지 않게 읽히면서 생동감이 전해집니다. 예술가의 체온과 숨결이 생생하게 느껴지기도 하지요. 외람되지만 그런 책들을 참고로 삼았음을 밝힙니다.

이 기록이 자기 세계를 찾아 헤매는 우리의 젊은 예술가들이나 미술학도들의 길 찾기에 조금이라도 보탬이 되기를 바랍니다.

여러 가지 어려운 여건에서도 출판을 해주신 태학사 지현구 사장님과 정성껏 책을 꾸며주신 편집부 여러분에게 진심으로 감사드립니다.

이천십팔년 초여름
장소현 절

차 례

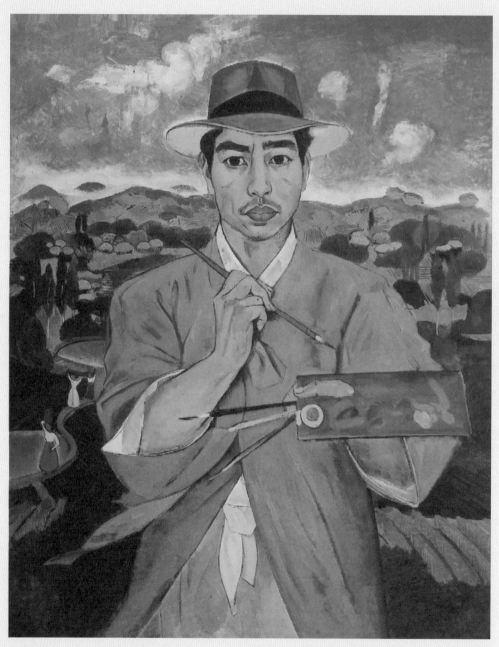

1. 이쾌대, 〈두루마기 입은 자화상〉, 1940년대 후반, 캔버스에 유채, 72x60cm.

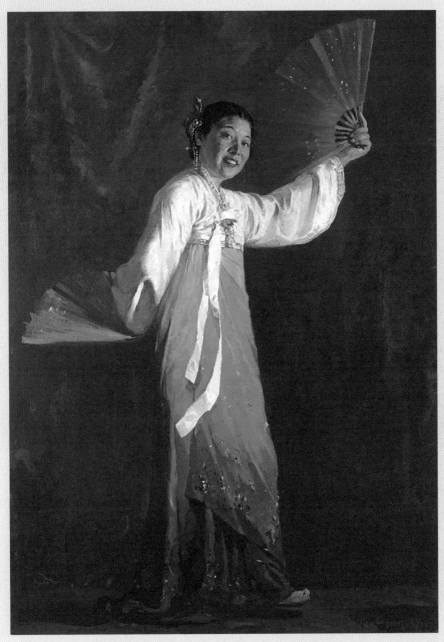

2. 변월룡, 〈최승희〉, 1954, 캔버스에 유채, 118x84cm.

3. 최진욱, 〈그림아 너는 뭐냐〉, 2002, 캔버스에 아크릴, 53x45.5cm.

4. 정원철, 〈증언 13〉, 1998, 리놀리움판화, 56x76cm.

5. 이광호, 〈김정숙, 이재은, 강석필, 운느르 레이프스도티르〉, 2006, 캔버스에 유채, 80.3x60.6cmx4.

6. 진훈, 〈거류민 No 2〉, 2014, 캔버스에 아크릴, 130.5x97cm.

7. 김지원, 〈무제〉, 2007, 캔버스에 유채, 228x182cm.

8. 일리야 레핀 Ilya Yefimovich Repin, 〈아무도 기다리지 않았다〉, 1884~1888.

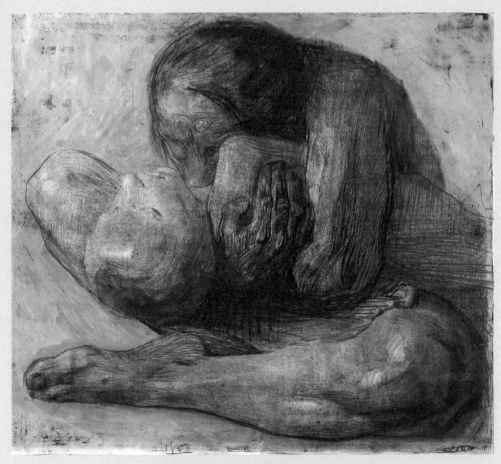

9. 케테 콜비츠 Käthe Kollwitz, 〈죽은 아이와 여인〉, 1903.

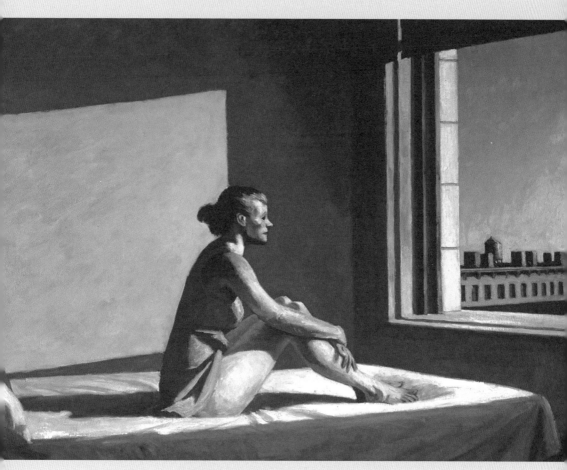

10. 에드워드 호퍼 Edward Hopper, 〈아침햇살〉, 1952.

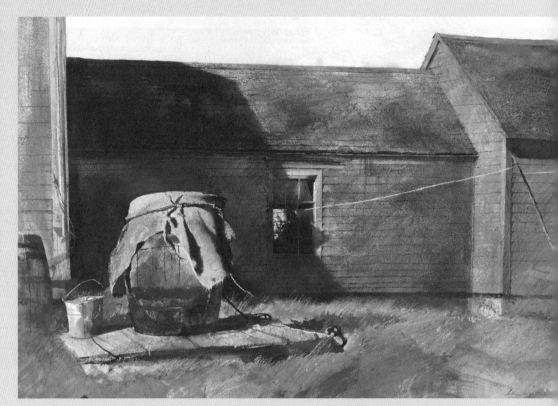

11. 앤드류 와이어스 Andrew Wyeth, 〈마른 우물〉, 1958.

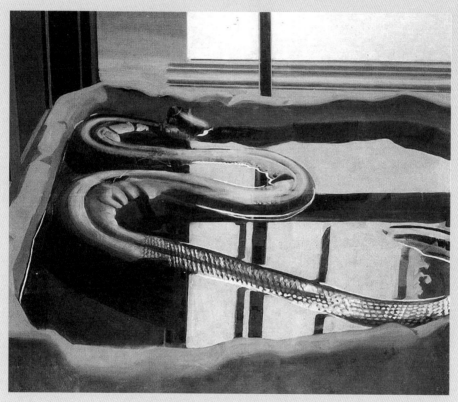

12. 질 아이요 Gilles Aillaud, 〈물속의 뱀〉, 1967.

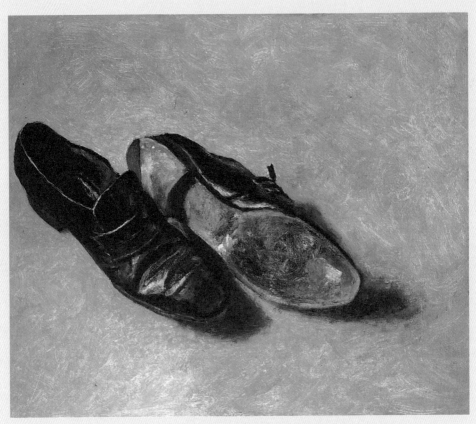

13. 아비그도르 아리카 Avigdor Arikha, 〈구두〉, 1974.

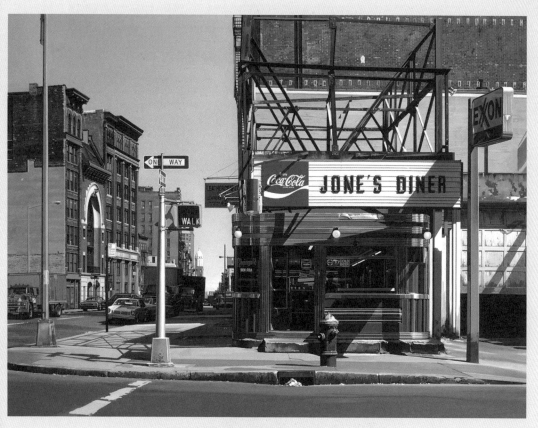

14. 리차드 에스테스 Richard Estes, 〈Jone's Diner〉, 1979.

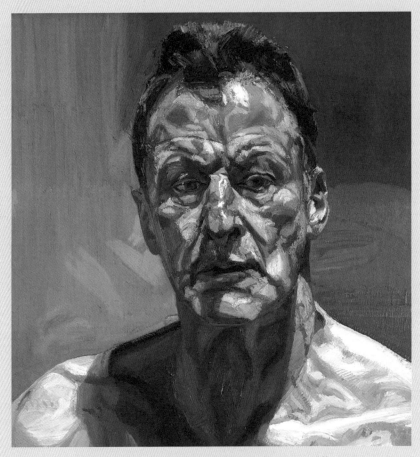

15. 루시안 프로이드 Lucian Freud, 〈Reflection(Self-Portrait)〉, 1985.

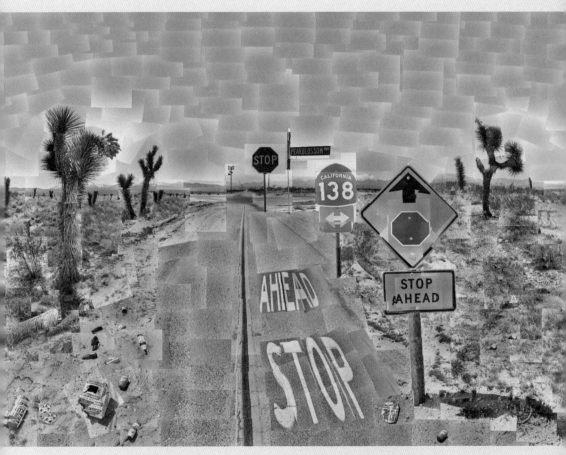

16. 데이비드 호크니 David Hockney, ⟨Pearblossom Highway⟩, 1986.

17. 제니 샤빌 Jenny Saville, 〈Reverse〉, 2003.

18. 네오 라우흐 Neo Rauch, 〈관통〉, 2017.

19. 웨민쥔 岳敏君, 〈Memory-1〉, 2000.

20. 귀스타브 쿠르베 Gustave Courbet, 〈안녕하세요 쿠르베 씨〉, 1854.

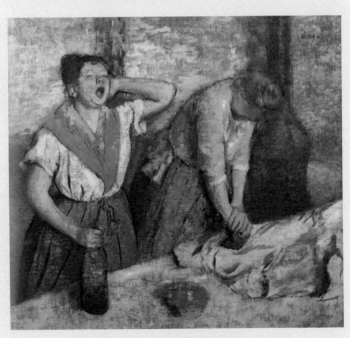

21. 에드가 드가 Edgar Degas, 〈다리미질하는 여인〉, 1884.

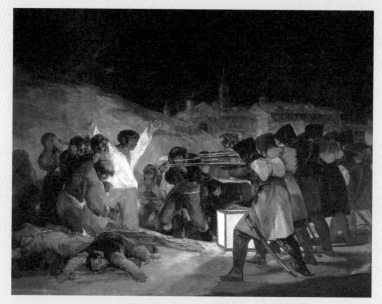

22. 프란시스코 고야 Francisco José de Goya y Lucientes, 〈1808년 5월 3일〉, 1814.

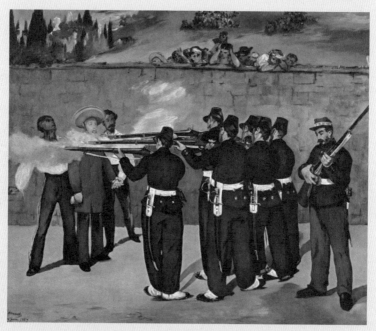

23. 에두아르 마네 Edouard Manet, 〈막시밀리안 황제의 처형〉, 1867.

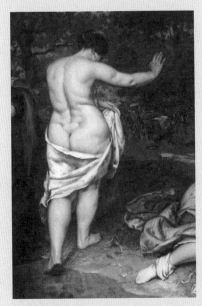

24. 귀스타브 쿠르베 Gustave Courbet, 〈목욕하는 여인(부분)〉, 1853.

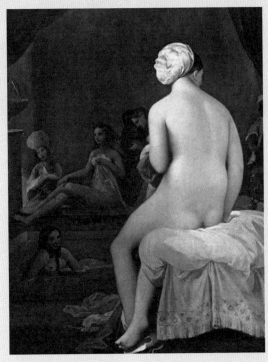

25. 장 오귀스트 도미니크 앵그르 Jean Auguste Dominique Ingres, 〈하렘의 목욕하는 여인들〉, 1828.

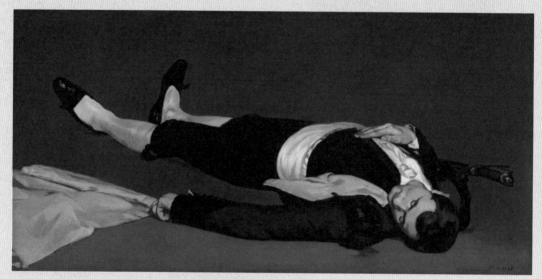

26. 에두아르 마네 Edouard Manet, 〈투우사의 죽음〉, 1864.

늘 깨어 있는 작가정신

장소현　　요즘은 어찌 지내십니까? 그림 그리는 일은 여전하시겠죠?

한운성　　그럼요, 매일 작업실에 나가서 캔버스와 마주합니다. 저는 개인적으로 꾸준함을 매우 중요하게 생각합니다. 그림에 있어서는 '작업의 지속성'이 작가의 기본이라고 생각하지요. 그래서 학생들에게 안중근 의사의 말씀을 인용해서 이렇게 말합니다.

"하루라도 손에서 붓을 놓으면 손바닥에 가시가 돋는다."

잘 아시다시피 '일일부독서(一日不讀書)면 구중생형극(口中生荊棘)' 즉 하루라도 책을 읽지 않으면 입안에 가시가 돋는다는 안 의사의 말을 빗대서 한 이야기죠.

장소현　　재미있네요. 무라카미 하루키의 『직업으로서의 소설가』를 보면, 이 친구가 장편을 쓸 때는 마치 타임카드를 찍듯 하루에 원고지 20매 정도만 쓴다는군요. 흥이 나서 더 쓸 수 있어도 20매 정도만 쓰고 그친대요. 안 써지는 날도 어떻게든 20매를 채우고……. 요는 늘 같은 리듬을 유지한다는 거지요.

사람들이 그런 식으로 쓴다면 그건 공장이지, 예술가가 할 짓이 아니라고 해도, 이 친구는 "장기적인 일을 할 때는 규칙성이 중요한 의미를 갖는다"라고 고집한다는군요. 요는 예술가라는 게 무슨 특별한 존재가 아니라는 거지요!

한 교수의 작업 태도도 어쩌면 이와 비슷할지도 모르겠다는 생각이 드는군요.

한운성　　그렇다고 할 수 있겠죠. 저에게 있어서는 그림과 삶을 따로 떼어놓고 생각할 수가 없으니까요.

장소현　　첼리스트 파블로 카살스(1876~1973)는 97세로 세상 떠나기 직전까지 매일 바흐의 무반주 모음곡을 연주하며 연습을 한 것으로 유명한데, 세계 최고의 첼리스트인데 왜 아직도 이렇게 연습을 하느냐는 기자의 질문에 "연습을 하고 나면 내 실력이 조금씩 더 나아졌다는 걸 느끼기 때문"이라고 대답했다지요. 일본의 소설가 마루야마 겐지도 매일 아침 규칙적으로 글을 쓰는 이유를 "매일 훈련하면 어제보다 더 잘 쓸 수 있기 때문"이라고 했습니다.

한운성　　연주자는 테크닉 없이는 연주가 불가능하니 연습이 절대적이겠지만, 그림은 좀 다르겠지요. 어느 수준에 도달하면 그림 솜씨가 느는 건 아니니까요. 그림에서는 연습이라기보다는 '작업의 지속성'이라고 표현하는 것이 적절할 것 같군요. 예를 들면 이런 겁니다.

저는 아침에 작업실에 가면 창문을 열어 놓고 곧바로 캔버스 앞에서 작업을 시작합니다. 그래야 어제의 리듬을 그대로 탈 수 있거든요. 공연히 드라마에 나오는 것처럼 우아하게 커피 한잔하고, 담배 한 대 피운 후 붓을 잡는 건 저에게는 방해만 될 뿐이에요.

실제로 며칠 작업실을 비우고 여행 갔다가 작업실에 와서 캔버스 앞에 서면 캔버스가 저를 낯설어 해요. 저와 캔버스 사이의 리듬이 깨진 거지요. 그래서 다시 붓을 잡으려면 몇 시간 딴청을 해야 해요. 청소한다거나, 나가서 잡초를 뽑는다거나 하면서……. 캔버스 눈치를 살피는 거지요. "저 녀석을 어떻게 달랠까"하면서 말이죠.

매일 아침에 작업실에 나가 곧바로 붓을 들고 작업을 해도 손이 잘 돌지 않아요, 손이 풀리려면 삼십 분에서 한 시간 정도 시간이 걸립니다. 작업의 리듬을 다시 타는데 걸리는 시간이라고 볼 수 있지요. 그런데 짧게는 삼, 사일 길게는 일주일 작

업을 못 하면 다시 그 리듬을 타기 위해서는 먼저 손보다 마음이 동해야 하는데 그 뜸 들이는 시간이 제법 길어지는 것이지요.

장소현 캔버스가 나를 낯설어한다? 나와 캔버스 사이의 리듬이라! 그거 아주 재미있는 표현이네요.

이건 우문인데, 한 교수는 그림 그리는 일이 즐겁고 행복합니까? 아니면 고통스럽지만, 운명적으로 내가 해야 할 일이라고 여기며 하시는가요?

한운성 『논어』에 이런 말이 있어요. "아는 사람은 좋아하는 사람만 못하고, 좋아하는 사람은 즐기는 사람만 못하다(子曰 知之者 不如好之者 好之者 不如樂之者)."

저는 명언이라고 보는데, 결국은 '못 말리는' 상황을 비유적으로 한 말이겠지요. 운명적이라느니 의무감이라느니 하는 말은 억지로 갖다 붙인 거라고 봐요. 비단 예술에만 국한된 말이 아니고, 인생 전반에 관련해서도 맞는 말이라고 생각합니다.

저는 "작품의 질은 양이 결정한다"고 주장합니다. 이렇게 말하면 고개를 갸우뚱하는 사람이 많은데, 절대 웃어넘길 일이 아니에요. 일반적으로는 당연히 작품의 질은 그 작품을 제작한 작가의 천재성, 혹은 독창성에 좌우된다고 생각하겠지요. 물론 맞는 말입니다. 그런데 아무리 천재적인 화가라고 해도 그의 손을 거친 모든 작품이 걸작이 되는 것은 아닙니다. 확률이라는 것이 엄연히 존재합니다. 저는 그 확률을 냉엄하게 10%라고 봅니다. 피카소가 생전에 만 오천 점, 혹은 이만 점의 작품을 남겼다고 하는데 그 유작의 10%인 천오백 점, 이천 점 정도가 걸작이라고 보는 것이지요.

물론 제 사견입니다만, 그 근거를 찾을 수 있었던 기회가 있었어요. 십여 년 전 국립현대미술관 덕수궁 분관에서 이응로 탄생 100주년 기념전을 연 적이 있었습니다. 당시 덕수궁 분관장으로 있었던 최은주 관장(현 경기도 미술관장)과 이야기를 나눴는데, 아시다시피 덕수궁 전시실이 1층 좌우에 전시실이 두 개 있고, 2층 전시실 역시 좌우 두 개해서 도합 네 개의 전시실이 있습니다. 한 개의 전시실에 작품

이 평균 50점이 걸린다고 하면 네 개의 전시실에 200점이 필요하다는 계산이 나옵니다. 최 관장 이야기로는 따라서 덕수궁 분관에서 좋은 전시를 기획하기 위해서는 전시에 필요한 200점을 그 열 배인 2,000점에서 골라야 한다는 것입니다. 결국은 작가가 작업한 총 제작품의 10%가 좋은 작품이라는 결론입니다. 오랜 전시 기획의 경험에서 나온 이야기라고 봅니다.

그러면서, 국내 화가 중에는 네 개의 전시실을 대표가 될 만한 작품으로 꽉 채울 만한 양의 작업을 한 작가가 극소수이고, 이응로 화백의 경우는 1,500점에서 150점 정도를 선별해서 전시를 기획했다는 것입니다. 그 이야기를 듣고 '옳거니, 내 생각이 틀리지는 않았구나'라고 생각했습니다.

얼마 전 제가 정년퇴임전(展) 기념집의 자료를 정리하면서 살펴보니 그동안 제가 한 작품이 천이삼백 점 정도 되더군요. 저는 한 이천 점은 되려니 했어요. 20대 초반부터 40년 이상을 쉬지 않고 그렸는데도 말이죠. 가만히 생각해 보면 열흘에 한 점 정도 작품을 완성한 꼴이더군요. 앞으로 최소한 1,500점을 목표로 작업하고 있습니다.

다시 피카소로 돌아가서 얼추 계산할 때 92세에 사망했으니 90세까지 작업했다고 가정을 해도 15,000점이나 20,000점을 남기기 위해서는 최소한 이틀에 한 점꼴로 작품을 완성해야 한다는 계산이 나오는데, 아무리 피카소라고 하더라도 좀 과장된 부분이 없지 않나 싶습니다. 실제로 십수 년 전에 제가 파리 피카소미술관에서 피카소의 미공개 작품을 다수 볼 기회가 있었어요. 그중에 신문지 일면 기사에 나온 어느 정치가 얼굴 사진에 피카소가 연필로 낙서한 것을 유리함에 넣어 전시를 하고 있더군요. 그밖에 식당의 종이 냅킨에 끄적거린 낙서 등 도저히 제 생각으로는 작품이라고 생각하기 어려운 것이 여러 점 눈에 띄더군요. 하기야 피카소이기에 그런 전시가 가능했겠지만 말입니다.

저는 정리벽이 있어서 작품을 해 놓고 아니다 싶으면 그 자리에서 폐기해 버리

거든요. 피카소처럼 끄적거린 그림까지 버리지 않고 보관해두었을 것을 하는 후회도 해 봅니다. (웃음) 이야기가 좀 길어졌는데, 아무튼 걸작의 확률을 높이기 위해서는 작업의 양이 선결 조건이라는 것이 제 생각입니다.

작가 개인도 그렇고, 한 나라의 예술 전반의 경우도 마찬가지입니다. 우리 한국 현대미술의 기초가 허약하다는 이야기가 나오는 것도 그래요. 무엇보다도 우선 작품 수가 딸려요.

제가 얼마 전에 〈작품의 질은 양이 결정한다〉는 제목으로 서울대 미술관에서 강의를 했는데 그때도 이런 이야기를 했어요. "우리나라 최초의 여성화가로 알려진 나혜석의 작품이 기록상으로는 10점이고, 국내에 남아 있는 그림이 4, 5점인데…… 달랑 이거 가지고 어떻게 나혜석을 연구하겠습니까?"라고요.

고흐는 10년 동안 2,000여 점 남겼는데, 이중섭은 같은 기간에 300여 점을 남긴 것으로 알려져 있지요. 그런데 제주도 이중섭미술관에는 소장품 3점, 기증품 4~5점, 나머지는 복제품이 전시되어 있습니다. 서울 양천구의 겸재정선미술관에는 겸재의 원화는 달랑 2~3점, 나머지는 동시대 유·무명 화가들 작품입니다.

이와 관련해서 얼핏 지난 일이 한 가지 생각나네요. 90년대 초, 어느 날인가 학교 교수실에 있는데 누가 노크하는 거예요. 8~90년대에는 교수실을 누가 노크하면 십중팔구는 월부 책장수 아니면 보험회사 외판원이었어요.

문을 여니 어떤 남자 한 분이 명함을 꺼내 건네는데, 명함을 자세히 보니 모 시립미술관 관장이었어요. 그 순간 저는 약간 당황했지요. 명색이 한 기관의 장이면 공문을 보내거나 아니면 최소한 사전에 전화로나마 약속을 하고 방문을 하는 것이 관례 아닌가요. 그런데 느닷없이 미술관 관장이 명함을 들고 문 앞에 서 있으니 당황할 수밖에요.

자초지종 이야기로는 새로 시립미술관을 지었는데 개관은 얼마 남지 않았고 예산은 한정되어 있어, 작품 한 점을 기증해 주었으면 고맙겠다는 것입니다. 충분히

이해는 갑니다. 국립현대미술관도 과천에 미술관을 짓고 한정된 작품 구입 예산 문제로 작가에게 작품 한 점을 구입하면 대형마켓의 1+1 행사처럼 작품 한 점은 기증받는다는 형식으로 작품을 소장했고, 많은 작가들이 기꺼이 그 행사(?)에 응했던 것으로 기억합니다.

그런데 그 모든 것이 형식과 절차가 필요한 게 아닌가요. 오죽이나 경황이 없으면 관장이 직접 찾아다니면서 문을 두드리고 기증을 부탁할까 하면서도 납득이 잘 안 가는 거예요. 거기에 덧붙여 기증을 허락하면 언제 어디로 작품운송업체를 보낸다는 것도 아니고, 당장 들고 가겠다는 분위기였습니다. 그 당시에는 제가 작업실을 짓고 있을 때라서 임시로 학교 교수실에서 작품을 하고 있었는데 공간이 협소해서 소품 위주로 작업할 때라 소품 중에 완성된 것 한 점을 그 자리에서 기증했습니다. 그래서 그 미술관에 제 작품 20호 소품 한 점이 소장되어 있어요. 작품을 넘기고는 의심이 들기도 했지만 얼마 후 미술관 관할 시장의 감사패가 전달되어 속은 것은 아니었구나 했습니다. 그 미술관은 그 후 국제적인 미술관으로 성장했지요. 그럴 줄 알았으면 좀 더 큰 작품을 기증할 걸 그랬어요. (웃음) 당시 우리 현실의 한 단면이었기에 말씀드렸습니다만, 지금도 이게 아직 우리의 현실이에요. 하드웨어는 멀쩡하고 으리으리한데 소프트웨어는 허전하고 볼품이 없는 경우가 많습니다.

장소현　　그렇군요, 무슨 말씀인지 이해가 갑니다. 하지만 무작정 열심히 많이 그린다고 좋은 작품이 나오는 건 아니지 않습니까? 오히려 생각하는 시간이 더 길어야 하지 않을까요?

한운성　　그야 그렇지요. 하지만 저는 꾸준히 그리지 않으면 안 된다고 믿어요. 생각을 그림으로 표현하는 건 머리보다 결국 손이니까요.

물론, 그 이상으로 중요한 건 작가는 늘 깨어 있어야 한다는 사실이지요. 사회 현실과 일정한 거리를 두고 팽팽한 긴장 관계를 유지하면서 늘 깨어 있어야 함은 물

론이고요. 손과 머리와 가슴이 조화를 이루어야 하겠지요.

쑥스럽지만, 저의 작가론이랄까 그런 걸 좀 설명할 필요가 있겠네요.

저는 그동안 그림을 통해서 의사가 환자를 보면 아픈 곳이 어딘가에 관심을 두듯이, 우리가 사는 주변의 환부(患部)만 살펴보고 다녔다고 봐요. 마치 손가락의 곪은 곳, 터진 곳, 베인 곳 등의 상처 부위를 보여주기 바빴지요.

그나마 〈과일채집〉 연작을 그릴 때는 상처 난 곳도 있지만, 그렇지 않은 부위도 골고루 같이 보여준 것 같네요.

장소현 　　의사는 환부를 찾아 적극적으로 치료를 하는데, 예술가는 환부를 찾아 알리는 일에 그칠 수밖에 없으니…… 그것이 예술의 한계인가요?

한운성 　　저는 제 작품들을 기본적으로 '드러냄(reveal)'의 그림이라고 보는데, 단순히 '증언'이라고 하기보다는, 그림이 '표현'의 수단이기 때문에 자의적 해석을 거친 드러냄이겠지요. 그 자의적 해석이 보편타당성을 지니면 사람들이 공감하는 것이겠고, 아니면 독백으로 끝나겠고요.

세상은 우리에게 주어졌고, 그것을 좌지우지할 수 없는 우리가 할 수 있는 일은, 그것을 해석할 뿐이라고 저는 보는 겁니다. 그렇기에 해석은 입장에 따라 끊임없이 달라지고 변모한다고 보는 거지요.

장소현 　　좀 느닷없는 질문입니다만, 작가 한운성은 스스로를 리얼리스트라고 생각하시는지요?

한운성 　　그것참 까다로운 질문이네요. 협의의 리얼리즘이나 광의의 리얼리즘이냐로 볼 때, 저는 광의의 리얼리스트라고 생각합니다.

"Il faut être de son temps", 직역하면 "그의 시대이어야만 한다"라는 뜻인데 "자기가 살고 호흡하는 시대이어야만 한다"라는 의미로 19세기 프랑스 리얼리즘의 시대정신을 대변하는 말이지요. 그 정신은 현실을 직시하고 시대와 함께 아파하며 살면서, 그것을 작품으로 표현해 온 모든 리얼리스트에게도 적용이 되는 말이라고

생각합니다.

<이해를 돕는 글>

구체적인 물질의 세계에서
현대의 리얼리티를 잡아내려는

정영목 (서울대학교 미술대학 교수)

…(전략)… 한운성은 회화의 '재현(representation)'에 관한 보다 근본적인 문제의식을 추구한 1970년대 이후의 한국 현대화단의 중요한 작가이다.

그는 시류에 연연하지 않고 오로지 실력과 지성으로서 화가의 덕목을 갖추고자 노력했다. 시각 이미지에의 타고난 감각과 특히 판화로 다져진 장인적 기질, 거기에 이성과 지성으로서의 인문학적인 회화관을 갖춘 한운성은 그 누구보다 화가로서의 성실한 노력과 완벽을 추구하는 진지함으로 작품에 임했다.

추상이 대세였던 시대에 그것에 역행하여 그는 '구체적인 물질의 세계에서 현대의 리얼리티(reality)를 잡아내려는' 노력으로 그를 둘러싼 시대의 상황과 실존에 대응하여 항상 '깨어 있기'를 원했다. 그 '깨어 있음'이 회화의 상징적 역사성으로 탈바꿈하여 〈욕심 많은 거인〉, 〈눈먼 신호등〉, 〈받침목〉, 〈매듭〉, 그리고 〈과일채집〉에 이르기까지 주제와 형식의 변주(變奏)를 거듭하며 오늘에 이르렀다. …(후략)…

-정영목, 「상황과 실존의 조형적 변주」, 『아르비방』

미술에서 시작된 리얼리즘

장소현　이야기가 나온 김에, 리얼리즘 미술에 대해서 좀 차근차근 살펴봤으면 좋겠네요. 리얼리즘에 대한 개념도 확실하게 할 필요가 있겠고요.

한운성　리얼리즘이라는 것이 워낙 복잡하고 광범위해서 개념 규정을 확실하게 하지 않으면 무척 혼란스러울 염려가 있지요.

장소현　그렇지요. 지적하신 대로, 리얼리즘 이야기를 시작하기 전에 몇 가지 명확하게 해둘 필요가 있습니다.

먼저 미술에 있어서의 리얼리즘은 사회과학이나 철학, 문학, 연극, 영화 등의 분야와는 양상이 많이 다르다는 점, 특히 우리나라의 리얼리즘 논의는 그 상황이 매우 특수하다는 점, 그리고 앞으로 진행될 우리의 대화는 화가 한운성의 작품을 살피는 과정에서 필연적으로 만나게 되는 리얼리즘과 리얼리티에 관해서 이야기하는 것이라는 점 등입니다.

허버트 리드는 리얼리즘이 철학에서 문학으로, 그리고 미술로 번져갔다고 설명하는데, 실제로 미술에서의 리얼리즘이 문학이나 영화의 리얼리즘과는 많이 다를 수밖에 없겠지요?

문학이나 연극, 영화처럼 서사구조를 기본으로 하는 예술 장르는 스토리와 메시지가 중심이 될 수밖에 없지만, 미술에서는 이미지와 조형성이 필수적인 요소이기

때문에 실상이 많이 다를 수밖에 없습니다. 음악(가사가 없는)에서 리얼리즘 논의가 매우 드문 것과 같은 이치겠지요. 이미지와 메시지라는 전달 방식의 차이에서 필연적으로 생기는 차이 같은 것이지요.

한운성　전체적인 역사적 맥락을 살펴보자면, 리얼리즘은 19세기 중엽 쿠르베가 자신의 전시회를 통해서 스스로의 그림을 '리얼리즘'이라고 명명하면서 시작되었습니다.

아놀드 하우저는 이 '역사적인 장면'을 이렇게 묘사하고 있습니다.

> 〈오르낭의 매장〉이 전시되었을 때 샹플뢰리는 다음과 같이 선언했다.
> "이제부터 비평가들은 리얼리즘에 찬성이냐 반대냐를 결정해야 할 것이다."
> 리얼리즘, 이 유명한 낱말이 드디어 등장한 것이다.

이렇게 등장한 리얼리즘의 정신은 19세기 말 인상주의에 그대로 이전되었습니다. 인상주의의 빛의 추구는 리얼리즘의 '현재'(도판 20)를 '지금 이 순간'(도판 21)으로 한 단계 업그레이드시켰지요.

그러나 20세기 정치적 혼란기에 들어서면서, 리얼리즘의 사회비판적인 측면이 부각되면서 독일의 신즉물주의, 소련의 사회주의 리얼리즘으로 경직되고 변질됩니다.

20세기 후반부에 접어들면서는 탈냉전, 탈이데올로기 시대를 맞으면서, 특히 포스트모더니즘과 맞물려 리얼리즘은 미국의 뉴 리얼리즘, 팝아트, 하이퍼 리얼리즘, 프랑스의 신구상회화, 독일의 신표현주의 등으로 변모를 거듭해왔지요.

따라서, 리얼리즘을 하나의 양식으로 볼 때는 19세기 리얼리즘으로 한정해서 판단하는 것이 옳겠고, 올슨(Nils Ohlson)의 지적대로 리얼리즘을 '현실 인식의 방식이나 태도'로 본다면, 탈이데올로기 이후 "리얼리즘은 현실과의 유기적인 관계 속

에서 끊임없이 변화하고 있는 가변적인 개념이며, 중요한 것은 객관적 현실을 담아내고 있는 사실적 작품이 작가의 주관적 현실 인식에 근거한 것이어야 한다"는 김재원 교수의 말이 설득력을 갖는다고 봅니다. 리얼리즘의 추구가 엄연히 현실과 호흡해야 하는 작가의 숙명이라고 한다면 리얼리즘을 하나의 지나간 양식으로 묶어서 생각할 것이 아니라 시대에 따라서 해석을 달리해야 하는데, 여기서 문제는 현실을 어떤 한쪽으로 치우침 없이 객관적으로 파악하되, 자신의 주관적인 인식과 판단에 근거해야 한다는 윤리적인 태도를 지적하고 있습니다.

장소현　문제는 세월이 흐르고 시대가 바뀌면서 리얼리즘이 사회주의적 성향을 띄게 되면서 매우 복잡해지는 현상인데, 그 부분에 대해서 좀 더 자세하게 살펴볼 필요가 있을 것 같네요.

한운성　리얼리즘하면 의례 소셜 리얼리즘을 뜻하는 것으로 받아들이는 경향이 있는데, 사실 리얼리즘이라는 개념은 미술에서 시작된 겁니다. 이 점을 강조하고 싶어요.

　자료를 찾아보니, 귀스타브 쿠르베(1819~1877)와 카를 마르크스(1818~1883)는 동시대 사람이에요. 한 살 차이에요. 저는 르네상스 이후 모든 양식의 변화는 미술이 주도적으로 이끌었고 그다음 철학, 문학이 뒤를 이어 개념을 발전시켜 하나의 양식으로 자리매김하였다고 봅니다. 이렇게 등장한 리얼리즘이 언제부턴가 사회주의와 연계되면서, 리얼리즘하면 의례 소셜 리얼리즘을 떠올리게 된 겁니다.

장소현　거기엔 그 당시 사회상황이 크게 작용한 것으로 압니다. 그리고 어떤 생각을 논리적으로 정리하고 이념화하는 건 글쟁이들이 훨씬 잘하니까……. 하우저의 저서에도 나오는 이야기입니다만, 쿠르베는 스스로 "사회주의자이고 혁명의 지지자"라고 밝혔고, 미술을 정치적으로 이용한 혐의가 짙은 사람이기도 했지요.

한운성　아무튼 19세기 후반에 쿠르베나 문학의 에밀 졸라 같은 리얼리즘은 곧바로 사회주의 리얼리즘으로 진전되었고, 그것은 다시 공산국가의 성립과 더불어

마르크스주의의 리얼리즘으로 변환했지요. 그것이 우리나라에 도입되면서 '뜨거운 감자'가 되어 논쟁이 벌어진 것이고요.

장소현　하지만 미술의 리얼리즘은 좀 다르지 않나요? 문학이나 사회과학에서는 바로 이데올로기 논쟁으로 번지겠지만, 미술에서는 상황이 다르지요.

이를테면, 사과 그림을 놓고 '이것이 이념적으로 의식화된 사과냐? 썩어빠진 보수꼴통 사과냐?'를 따질 수는 없는 거 아닌가요? '세잔의 사과는 파격적인 조형실험이다, 한운성의 사과는 전통적인 개념의 '정물화'가 아니고 문명비판을 담은 그림이다'라는 식의 논의는 자연스럽지만…….

한운성　재미있는 것은, 생각해보면 '사회주의 리얼리즘' 혹은 '소셜 리얼리즘'이라고 부르지, 사람들은 절대로 '사회주의 사실주의'라고 부르지 않거든요. 그걸 보면 순수문학이나 미술에서의 사실주의는 리얼리즘 운동으로서의 사회주의 리얼리즘과 분명히 선을 긋는 부분이 있는 게 아닌가 싶어요.

이야기가 나온 김에 여담입니다만, 아놀드 하우저의 저서 한국어판의 제목이 『문학과 예술의 사회사』로 되어 있는데, 원전은 『Social History of Art and Literature』예요. 그러니까 『예술과 문학의 사회사』가 바른 제목인 거예요.

한국 문학에서 리얼리즘을 대표하는 백낙청 교수가 왜 이렇게 번역했을까가 궁금합니다. 하우저가 그렇게 제목을 정한 이유가 분명 있을 텐데, 그런 걸 모를 리 없는 백 교수가 책 제목에서 문학을 앞세운 점은 아전인수 격 아닌가 하는 생각이 드는 겁니다.

장소현　그 이야기는 여담이 아니고 매우 상징적인 일인데요! 문학과 예술의 부딪침 또는 자리다툼 같은 걸 상징적으로 말해주는……. 특히 우리나라 현실에서는 문학이 리얼리즘 논의를 독점하다시피 했으니 말입니다.

또 한 가지, "예술작품을 포함한 인간의 모든 정신 활동은 근본적으로 사회적 성격을 띠고 있다"는 하우저의 소신을 해석할 때 '사회적 성격'이라는 단어를 '정치

적 성격'이라고 확대해석하는 것도 문제라고 생각합니다.

　자, 그럼 리얼리즘에 대해서 좀 더 자세히 살펴보도록 하지요.

한운성　리얼리즘이 뭐냐고 묻는다면, 제 생각에 정답은 없다고 봐요. 그건 리얼리티가 뭐냐고 철학자들에게 물어도 정답을 기대하기 어려운 거와 같을 겁니다. 단지 관심 있는 사람은 뜬구름 쫓듯 그곳을 향해서 갈 뿐이지요.

장소현　그야 그렇지만 어렵다고 그냥 넘어갈 일은 아니겠지요. 논의를 해봐야죠, 다각적으로. 물론 미술에서도 치열한 논의가 필요하겠지요. 오늘날의 젊은 작가들의 작품에서도 마찬가지라고 생각합니다.

한운성　우선, Realism이라고 하면 일반적으로 事實주의로 번역이 되는데, 실은 寫實주의가 맞는 것이라고 하지요. 또 Sur Realism에서는 초現實주의로 번역이 되고, Social Realism이나 Photo Realism에서는 영문 발음 그대로 리얼리즘이라고 쓰는 등 매우 혼란스럽지요. 저는 사실주의라는 한글 단어를 좋아하지 않습니다, 오해의 소지가 너무 많거든요.

　그래서 이 대담에서는 무리하게 번역하려 하지 말고 그냥 리얼리즘으로 통일하는 것이 좋을 것 같군요.

장소현　동감입니다. 'real, reality, realism' 이런 말들과 연관된 우리말을 얼핏 꼽아 봐도 진실, 현실, 사실, 실제, 실재, 실체, 실상, 실감 등 참 많지요. 한 단어로 정확하게 번역하는 건 불가능하다는 생각이 절로 들어요.

　이처럼 간단하게 규정할 수 없다면, 한 교수 말대로 억지로 번역하려고 하지 말고, 그냥 리얼리즘, 리얼리티 이렇게 쓰는 것이 차라리 옳지 않느냐는 생각이 듭니다.

한운성　사실주의 대신에 리얼리즘이라는 용어를 사용하려는 또 하나의 이유는, 사실주의라는 단어가 주는 뉘앙스가 자연의 모방이나 재현이 사실주의의 궁극적인 목표인 것으로 곡해될 소지가 있기 때문이기도 합니다.

실제로 얼마 전에 열렸던 몇몇 유명 화랑의 리얼리즘 관련 기획전시회만 보더라도, 우리는 아직까지 리얼리즘과 사실적인 묘사에 대한 개념적인 혼란을 극복하지 못하고 있는 실정이지요.

리얼리즘하면 좁은 의미로는 19세기 프랑스의 리얼리즘을 이야기하지만, 이 대담에서는 19세기 프랑스의 리얼리즘이 시대를 달리하면서 어떻게 넓은 의미의 리얼리즘으로 변모되어 왔는가를 살펴봐야 할 것입니다.

리얼리즘 회화에서 나타나는 모방이나 재현의 욕구는 19세기 리얼리즘 훨씬 이전부터 있어 왔지요. 어떻게 보면 원시사회의 동굴벽화에서 이미 모방과 재현의 역사가 출발했다고 해도 과언이 아닐 겁니다.

사실적 표현에 대한 욕구는 중세시대를 거쳐 르네상스에 절정을 이루었지만, 그때는 어디까지나 신화나 종교를 주제로 한 관념적인 것을 사실적인 대상에 담으려고 했다면, 19세기 리얼리즘은 기법의 문제가 아닌 개념의 문제, 즉 현실 인식이라는 토대 위에서 시도된 것이라는 점이 중요합니다.

넓은 의미의 리얼리즘이라고 하면 "구상성(Figurative)을 전제로 하여, 재현(Representation)의 방법으로 시대를 반영하고 있는 그림"이라고 개념을 정리할 수 있겠습니다. 여기서 구상성이라는 것은 일단 추상적인 표현은 제외한다는 것이고, 과거에 대한 기록화나 또는 미래에 대한 상상화가 아닌 작가가 호흡하는 당대의 시대를 대상으로 하는 작품이라고 부연 설명할 수 있겠지요.

리얼리즘이라는 단어는 문제의 핵심인 reality에서 선명하게 드러납니다. 그 어원은 역시 플라톤으로 거슬러 올라갈 수밖에 없는데, 여기서 제가 플라톤의 이데아를 논하기는 버겁지만, 한마디로 정리하자면 우리가 사는 세상은 'true reality'와 'mere appearance'로 되어 있다는 건데, 신이 거주하는 세계가 실체라고 하면 인간이 머물고 있는 현세는 그 껍질인 모방에 불과하다는 이야기입니다.

어떻든 철학뿐만 아니라, 미술에서도, 최소한 서구미술에서는 이 문제를 규명하

려고 애써 온 건 사실이지요.

아무튼 이 문제에 대해서는 제 개인적인 생각을 말할 수밖에 없는데, 저는 리얼리즘 이후 모더니즘까지는 true reality를 추구하려고 부단하게 변모해 왔다고 봅니다. 리얼리즘의 가지들, 예를 들어 슈르 리얼리즘(초현실주의), 포토 리얼리즘 또는 하이퍼 리얼리즘(극사실주의), 뉴리얼리즘, 네오리얼리즘, 사회주의 리얼리즘, 프랑스의 신구상주의, 최근 중국의 시니컬 리얼리즘 등등.

장소현 리얼리즘의 개념을 백과사전은 다음과 같이 설명하고 있네요.

"근현대 예술의 한 부류로 일반적으로 현실을 있는 그대로 묘사, 재현하려고 하는 창작 태도. 리얼리즘을 일단 '사실주의'로 번역하긴 하지만, 사실 '현실주의(現實主義)' 등 다양하게 번역될 수 있다. 문학, 미술 분야에서 조금씩 다른 특성을 가진다. 리얼리즘의 파생물로 자연주의가 있다."

그런가 하면, 협의의 리얼리즘에 대해서는 이렇게 설명했군요.

"리얼리즘이란 서구 조형예술의 역사적 운동의 한 갈래로, 1840~80년 사이에 프랑스 화가 쿠르베, 마네, 도미에 등에 의해 주도되어 미국 유럽 각지로 확산되었다. 이 운동은 그 전 시대의 비현실적 예술 주제였던 신화, 종교, 영웅 등의 초월적 세계에서 이탈하여 눈에 보이는 그대로의 현실세계를 편견 없이 관찰하여 표현하는데 그 목적이 있었다."

그런데 여기서 사실이나 현실이라는 개념에 그치지 않고, 진실(眞實)이라는 것까지 생각하면 문제가 상당히 복잡해지는 것 같은데…… 한 교수께선 미술이 진실이라는 문제를 어떤 식으로, 어느 정도까지 수용하고 표현할 수 있다고 보시는지요?

한운성 진실과 거짓 모두 리얼리티 속에 포함되는 거 아닌가요? 이거 점점 어려워지네요, 철학자를 모시고 담론을 펼쳐야겠는데요.

진실과 사실은 용어상의 차이인데, 약간의 뉘앙스의 차이가 있다고 봅니다. 영어로 하면 진실은 truth고 사실은 fact인데, reality라고 하면 진실이나 사실 혹은 거짓

까지도 현실이기 때문에 모두 reality에 포함되지 않을까요?

리얼리즘 미술을 '드러냄'의 미술이라고 할 때, 진실 쪽에 힘이 실리면 그 그림은 '고발성'에 가까운 그림이 되겠고, 사실 쪽에 힘이 실리면 그 그림은 '어떠해야 한다'는 주장이 아니고 '어떠하다'고 하는 진술에 가까운 그림이 되는 거겠지요.

개인적인 견해인데, 저는 리얼리즘에 관해서 기본적으로 아놀드 하우저의 입장에 동의합니다. 예술(art) 자체가 사회사(social history)를 내포하고 있다는 거지요. 그래서 화가들이 누드를 수백 년 그렸지만, 우리가 한눈에 누드화에서 시대를 읽어낼 수 있는 겁니다. 과일을 그린 정물화도 마찬가지로, 한운성이 그린 사과에서 19세기를 들여다볼 수는 없는 일이지요.

art for art's sake(예술을 위한 예술)를 외치며 조형실험만을 주장하던 모더니스트들의 철학이 영원할 줄 알았지만, 그것도 결국은 하나의 사회적 시대적 현상으로 받아들여야 하지 않을까요? 가상현실이라는 디지털 시대에는 어울리지 않는 철학일지 모르지만요. 앞으로 가상현실이 현실을 압도할 때, 두 현실 사이의 구분은 해상도, 질감, 촉감 등으로밖에 구분할 수 없는 시대가 곧 올 거라고 하지요.

리얼리즘에 대해서 또 한 가지 제가 동의하는 의견은 린다 노클린(Linda Nochlin)의 입장입니다.

장소현　　린다 노클린이라면, 『왜 위대한 여성 미술가는 없는가?(Why have there been no great women artists?)』의 저자 말인가요?

한운성　　맞아요, 그 린다 노클린입니다. 린다 노클린의 전공은 19세기 중반 유럽 미술인데요, 실은 저도 타일러 미술대학 졸업할 때 석사논문으로 귀스타브 쿠르베(Gustave Courbet)를 썼거든요. 그래서 린다 노클린을 깊이 공부한 기억이 납니다.

린다 노클린의 대표 저서 중에 하나인 『Realism』은 리얼리즘에 대해 공부하고자 하는 사람들에게는 곰브리치의 『서양미술사』처럼 필독서지요. 우리말 번역본도 나와 있어요.

그녀는 책에서 마네의 〈막시밀리안 황제의 처형〉(도판 23)과 고야의 〈1808년 5월 3일〉(도판 22)을 비교하면서 사실주의를 잘 설명하고 있는데, 두 그림을 보면 마네가 고야 작품을 참고한 것이 아닌가라는 의심이 갈 정도로 구도가 흡사한 면이 있어요.

두 그림 모두 공권력에 의한 잔인한 처형을 다루고 있지만, 현장 기록사진처럼 사실 그대로를 묘사하지는 않았지요. 분명 작가의 해석이 짙게 깔렸다는 뜻입니다. 낭만주의자인 고야는 인간의 비인간적인 잔혹성을 드라마틱한 표현으로 시대를 초월하여 일반화시키려 했다면, 사실주의자 마네는 언제, 어디서, 무슨 일이 벌어졌는가를 목격자의 보고서(eye-witness report)처럼 그려냈다는 겁니다.

여기서 리얼리즘의 기본은 '드러냄(reveal)'이라는 건데, '드러낸다'라는 의미에는 도덕, 윤리, 또는 고발의 성격도 개입할 수 없고 오로지 현재, 이 시점에서 무슨 일이 일어나고 있는가가 핵심인 거예요.

쿠르베의 대표작인 〈안녕하세요 쿠르베 씨(Bonjour M. Courbet)〉(도판 20), 또는 〈화가의 아틀리에〉를 보면 작품 속에 쿠르베 자신의 모습이 나오거든요. 특히 앞의 그림은 그 주제나 구도를 중세시대 판화에서 그대로 가져왔지요. 얼핏 사실주의라고 하면 보이는 그대로 그린 그림이라는 선입관이 있는데, 쿠르베 그림을 보면 상상화란 말이지요. '상상화가 어떻게 사실주의 작품이 될 수 있는가?'라는 의문이 나올 수 있지요. 하지만 사실주의는 어디까지나 개념(concept)이라는 겁니다. 그러니까 쿠르베는 있었던 일을 회고하면서 무덤덤하게 드러냈을 뿐이라는 거예요.

드러냄(reveal)과 연관하여 또 다루어야 할 것이 리얼리즘에서 누드화의 개념인데, 사실주의 이전 누드화는 모두 이상화되어 신성불가침의 신봉 대상이지만, 사실주의에 오면서 'nude'(도판 25)는 'naked'(도판 24)로 바뀌었다고 린다 노클린은 설명하고 있습니다. 'naked'를 번역하자면 '벌거벗은'인데, 우리말로도 나체하고는 뉘앙스가 다르잖아요. 성적(性的)인 대상으로서 윤리와 도덕이 문제 될 수 있는 매

우 불경스러운 의미를 내포하게 되는 거지요. 마네의 〈풀밭 위의 식사〉에 나오는 여인도 당시에는 충격적이었을 겁니다. 그렇다고 그런 느낌을 불러일으키고자 하는 것이 사실주의 작가들의 의도는 아니고, 과거의 그런 선입관에 관계치 않겠다는 것이 주된 의도겠지요.

죽음에 관해서도 리얼리즘은 같은 태도를 보입니다. 역시 마네의 〈투우사의 죽음〉(도판 26)을 보면 과거 종교적인 아우라에 둘러싸여 있던 죽음이 민낯을 드러낸 모습입니다. 쿠르베의 작품 중에 〈송어〉라는 제목의 작품이 있는데 낚시 바늘에 걸려 죽어가는 송어의 모습을 그렸는데, 마네의 입장에서 보면 사람의 죽음이나 물고기의 죽음이나 다를 것이 없다는 것이겠지요.

제가 보기에는 19세기 리얼리즘을 쿠르베가 시작했다고 하지만, 그것을 꽃피운 것은 마네라고 봅니다.

어째 이야기가 너무 학술적인 쪽으로 흐르는 것 같은데, 이야기가 나온 김에 조금만 더 설명하죠.

예를 들어 소묘력을 봅시다. 제가 보기엔 쿠르베가 밀레(Millet)보다 못하거든요. 쿠르베는 테크닉으로 볼 때는 그렇게 뛰어난 사람은 아닙니다. 그런데 "나는 천사를 본 적이 없기 때문에 천사를 그릴 수 없다"라는 말이 당시에는 충격적이었겠지요. 쿠르베 이전의 작품들을 보면 현실을 대상으로 한 작품은 거의 볼 수 없고 거의 대부분이 종교화였지요. 따라서 천사가 등장하는 그림들이 상당수였어요. 쿠르베가 구태여 천사를 그릴 수 없다고 한 것은 종교화를 빗대서 이야기한 것이라고 볼 수 있겠지요. 그 한마디의 말로 쿠르베는 일약 '사실주의의 대부'로 자타가 공인하는 인물로 주목받은 겁니다.

이건 여담입니다만, 소묘 이야기가 나오니 문득 생각나는 것이 있네요. 서양의 drawing이라는 단어의 어원에 관한 건데요, 매우 재밌고 상징적이에요. 미술에서 기본적으로 사용되는 드로잉이라는 낱말이 선박회사에서도 쓰이는 겁니다.

오래전 매형이 선박회사에 다니셨는데, 제가 88년도에 사진판화 연구를 위해 미국 롱비치에 머물다 귀국할 때 선박편으로 짐을 부쳤거든요. 그런데 귀국 후 매형이 선박회사에 "드로잉을 부탁했다"고 해서서 깜짝 놀란 적이 있어요. 저는 드로잉이란 용어를 미술 쪽에서만 쓰는 줄 알았거든요. 매형은 매형대로 "아니, 미술에서도 드로잉이라는 말을 쓰느냐?"고 묻길래 서로 웃었어요.

매형이 쓰는 드로잉이라는 용어는 선적한 물건의 대체적인 내용을 말하는 것이랍니다. 미술에서도 같은 뜻으로 쓰이는 셈이지요. 서랍을 drawer라고 하는 것과 같아요. 안에 들어 있는 내용물을 끄집어낸다는 의미죠. 리얼리티를 표현하는 기초 수단인 드로잉이란 바로 그런 겁니다. 간혹 겉으로 보이지 않는 것을 꺼내서 드러내 보여주는 방법의 일환이라는 거지요.

장소현　　오늘날 우리의 생활 속에서 흔히 사용되는 리얼리즘이라는 개념에 관해서도 따져봐야 할 것 같아요. 가령 요새 한국 젊은이들은 '리얼' 또는 '레알', '실화'라는 낱말을 다양하게 많이 쓰는 것 같던데, 이 경우 리얼리티란 우리가 생각하는 미술의 리얼리즘과는 어떻게 다를까요?

한운성　　앞에서 이미 말했지만, 미술의 경우 리얼리즘을 논할 때 가장 중요한 것은 관점을 확실하게 하는 거라고 봅니다. 그러니까 협의의 리얼리즘이냐 광의의 리얼리즘이냐 하는 문제를 확실하게 규명한 후에 논의해야 될 것으로 봅니다.

협의의 리얼리즘에 대해선 비교적 간단하고 명확하게 설명할 수 있겠죠. 물론 이것도 파고들면 간단하지 않습니다만.

이에 비해 광의의 리얼리즘이라고 하면, 저는 쿠르베 이후 자연주의에서 사실주의, 인상주의를 거쳐 20세기 모더니즘까지도 포함시키고 싶어요. 왜냐하면 자연주의는 테크닉이고, 사실주의는 컨셉이라고 일단 개념설정을 해놓으면, 20세기까지 화가들은 시각적으로나마 줄기차게 실체(reality)를 파혜치기 위해서 엄청나게 노력했거든요. 그래서 저는 칸딘스키, 몬드리안도 리얼리스트라고 보는 겁니다. 제 말

에 동조하는 사람이 많지는 않겠지만요.

　제가 왜 모더니즘까지도 광의의 리얼리즘으로 포함시키려 하는가 하면, 그림을 편의상 '내용과 형식' 혹은 '소재와 재료' 등으로 구분할 때, 모더니즘은 재료에 대한 본질적인 질문을 던졌는데, 그것이 바로 일루전(illusion)의 포기를 선언했다는 것이죠. 한마디로 캔버스는 평면이라는 너무나도 당연한 사실을 다시 일깨워주었다는 것입니다.

　회화는 수백 년 동안 2차원의 캔버스를 3차원의 뚫어진 공간으로 눈속임하면서 살아왔습니다. 회화가 2차원의 평면성을 되찾으면서 비로소 마티에르에 눈을 뜨고 콜라주가 가능해졌으며, 질료로서의 물감에 관심을 가지게 되었죠.

　3차원의 뚫린 공간에서는 물감을 흘린다는 게 어불성설이었지요. 렘브란트가 작업하다가 물감을 캔버스에 흘렸다고 상상해보세요. 큰일 날 일입니다. 얼른 지웠겠지요. 그런데 잭슨 폴록은 어땠습니까, 흘리다 못해 물감을 뿌렸지 않습니까. 원래 물감의 속성 자체가 지저분하게 끈적거리고 흘러내리고 여기저기 묻고 하지 않습니까. 추상표현주의는 물감의 그러한 속성의 조였던 끄나풀을 자유롭게 풀어놓아준 거라고 봐요.

　'소재'적인 측면에서도 모더니스트들의 본질에 대한 접근은 과감했습니다. 미국의 대표적인 모더니즘 화가인 프랭크 스텔라는 "What you see is what you see"라고 했는데 직역하면 "네가 보는 것이 보는 것이다"라는 말인데, '네가 보고 있는 것이 전부고, 그 이상의 것도 이하의 것도 아니다'라는 의미지요. 보고 있는 것, 혹은 보이는 것 이상의 것을 기대하지 말라는 것입니다.

　'있는 그대로를 보라'는 한자어 如是觀(여시관)과 같은 의미라고 보는데, 그림을 보면서 예술이 어떻고, 미학이 어떻고, 어떤 숨은 의미가 있고 등등의 모든 의미해석의 짐을 내려놓고 그냥 맞닥뜨리고 받아들이라는 이야깁니다.

　이와 같이 모더니즘은 회화의 본질에 대한 진실에 접근하려 했고, 이런 의미에서

회화의 본질적인 reality의 추구라는 측면에서 모더니즘을 광의의 리얼리즘으로 보고 싶은 거지요.

그러니까 단적으로 말해서, 큰 범주에서 볼 때 19~20세기 미술 전체를 리얼리즘으로 보고 싶은 거예요. 그렇지만 이 자리에서는 그렇게까지 리얼리즘의 범위를 확대해석할 생각은 없습니다.

장소현　무슨 말씀인지 이해가 갑니다. 저는 리얼리티의 문제는 지금 이 순간에도 미술의 근본을 이룬다고 생각합니다. 지금 젊은 작가들이 하고 있는 설치미술이나 개념미술, 영상작업 같은 작업들도 따지고 보면 결국은 모두 리얼리티의 문제를 다루고 있는 거 아닌가요? 표현방법이 다양하게 변했을 뿐이지요.

리얼리티의 근원은 결국 인간의 현실 인식에 있는 것이겠지요. 리얼리티라는 개념이 모든 예술 장르와 유파를 망라하여 관통할 수 있는 것은 리얼리티가 인간 실존의 근원에 자리한 가치관을 담고 있고, 예술이 지향하는 감동과 가치가 이 리얼리티를 바탕으로 꽃필 수 있다는 무언의 믿음 때문이 아닐까요?

한운성　지금 기억이 분명치 않은데, 어떤 미술사가가 "Reality was the battle-ground of the artists"라고 말했는데 저는 그 말에 전적으로 동의합니다. 리얼리티가 작가들의 전쟁터였다는 것은 얼마나 많은 예술가들이 리얼리티의 근원을 파헤치기 위해서 피나는 노력을 경주하였는가를 생생하게 표현하고 있습니다.

리얼리즘, 리얼리티, 우리의 현실

장소현　저는 서울에서 열린 〈변월룡 전시회〉나 〈이쾌대 전시회〉를 보지 못한 것이 참으로 아쉽습니다. 일리야 레핀의 전시회도 열렸다고 들었는데……. 특히 변월룡 전시회는 꼭 보고 싶었어요.

　나중에 국립현대미술관 서울 분관에서 변월룡, 이쾌대 두 분의 소품을 봤는데 역시 좋더군요.

한운성　리얼리즘 미술에 대해서 근본적으로 다시 생각하게 해준 매우 의미 있는 전시회였습니다. 이쾌대 전시는 오래전 신세계미술관에서 열렸었는데, 2015년에 덕수궁 분관에서 다시 개최되었고, 변월룡 작품전 역시 덕수궁 분관에서 얼마 전에 열였고, 레핀 전시회는 1996년인가 동아갤러리에서 했지요. 모두 가서 봤는데, 변월룡 전시는 두 번이나 보러 갔어요. 최근에 두 번 보러 간 전시회는 변월룡 작품전이 유일하네요. 노인네는 입장료가 공짜라서 그런 이유도 있었지만, 지공 도사라고 아시나요? (웃음)

　어쨌거나, 어쭙잖은 우리나라 구상작가들만 보다가 변월룡 작품을 보니까 눈이 번쩍할 만큼 탁월하고, 그런 면에서 마음 한구석이 든든해지는 감동이 있었지요.

　제 생각에는 기본적으로 세 작가 모두 배경은 소셜 리얼리즘인데, 이쾌대는 그중에서도 낭만주의적인 요소가 있다고 봐요, 그래서 작품이 드라마틱하지요. 그에 비

하면 레핀은 드라마틱하면서도 리얼하다고나 할까요.

아무튼 이 세 전시회가 한국의 리얼리즘 미술과 작가들에게 준 충격은 만만치 않다고 봅니다. 그런 좋은 전시회가 자주 열렸으면 정말 좋겠는데 말이죠.

장소현 　변월룡이라는 귀중한 작가를 찾아내고 정성으로 갈무리해서, 이 전시회로 우리 앞에 내놓은 공로자는 미술평론가 문영대 씨였지요. 『우리가 잃어버린 천재화가, 변월룡』이라는 책을 통해 변월룡의 작품세계와 삶을 상세하게 소개하기도 했지요. 그런 공로를 인정받아 2017년 제8회 〈홍진기 창조인상〉 문화예술 부문상을 수상하기도 했는데, 정말 박수받을 만한 일이라고 생각합니다.

저는 문영대 씨가 쓴 책을 통해 변월룡이라는 작가를 처음으로 만났는데, 그 책에 도판으로 실린 〈어머니〉란 작품을 보는 순간 눈물이 핑 돌더군요. 아주 조그마한 크기로 실린 그림이었는데…… 변월룡은 69세 때인 1985년에 이 그림을 그렸는데, 어머니는 이미 1945년에 돌아가셨다니까, 돌아가신 지 40년 만에 그린 거예요. 40년의 간절한 그리움이 농축된 것이지요. 얼마나 그리웠을까…… 그리고 어머니 그림을 그린 지 얼마 후 변월룡은 쓰러졌고, 투병 생활을 하다가 1990년에 세상을 떠나 어머니 곁으로 갔다는 거예요. 그런 사연을 읽고 다시 그림을 보니…… 아, 이런 것이 리얼리즘의 힘이 아닐까 하는 생각이 들었습니다.

〈변월룡 전시회〉를 기획한 문영대 씨가 한 인터뷰에서 이런 말을 했어요.

> "변월룡 화백은 한국 구상미술의 빈 페이지를 메워줄 화가입니다. 서양미술은 사실주의가 400년 가까이 전통을 이어왔는데 우리나라는 서양미술을 받아들이면서 후기인상파, 야수파 등으로 건너뛰었습니다. 변 화백의 사실적 표현은 전통을 이어주고 있습니다. 우리나라 화가들이 배워야 합니다."

한운성 　아주 중요한 지적이로군요. 전적으로 동감입니다. 하지만 그 '빈 페이지'

라는 것이 워낙 넓고 중요한 것이어서, 아무리 훌륭한 작가라 해도 그걸 몇몇 사람이 메울 수는 없겠지요. 그런 점에서도 화가 변월룡의 존재가 돋보인 겁니다.

우리 현대미술의 역사를 살펴보면 바로 알 수 있는 일이지요. 문영대 씨가 지적한 대로, 서양미술이 우리나라에 도입되는 과정에서, 안타깝게도 우리 미술은 리얼리즘의 전통을 쌓을 기회를 갖지 못했습니다. 그렇게 일본에서 서양화를 어정쩡하게 배운 화가들이 귀국하여, 미술대학 교수가 되어 학생들을 지도한 것이 우리 미술교육의 현실이고요.

그 결과, 우리 현대미술은 리얼리즘의 기초와 이론적 바탕이 절대적으로 취약하게 된 겁니다. 거의 없다고 해도 아주 틀린 말은 아닐 정도예요.

장소현　거기에다, 해방 공간에서 벌어진 치열한 이념 대립이 있었고, 이어서 한국전쟁이 터지면서 많은 문화예술계 인사들이 월북하거나 납북되었습니다. 미술계도 마찬가지였는데, 특히 미술의 사회적 기능, 미술을 통한 사회변혁 등에 관심을 가진 사회주의 계열의 작가들이 많이 북으로 갔지요.

그 바람에 '빈 페이지'가 한층 더 넓어졌어요. 그리고 그 빈자리를 채운 것이 서양에서 밀려들어온 앵포르멜이니 추상화 같은 '새로운 미술'입니다.

한운성　리얼리즘의 전통은 우리 미술이 반드시 메꿔야 할 골짜기라고 저는 생각합니다. 지금이 어떤 세상인데 고리타분하게 리얼리즘, 데생력 타령이냐고 말할 수도 있겠지만, 저는 그렇게 생각하지 않아요. 기회 있을 때마다 강조합니다만, 저는 데생 실력은 모든 미술의 기초라고 믿습니다.

그런 관점에서 보면, 한국의 현대미술은 기초를 제대로 다지지 않고 그 위에 집을, 그것도 삐까번쩍한 고층 빌딩을 세운 꼴이 아닐까요? 문법이나 철자법을 모르고 쓴 글이나 작곡법을 모르고 만든 음악처럼 말이죠.

데생 실력이란 사물의 겉모습만을 그럴듯하게 그리는 능력을 말하는 것이 아니지요. 겉모습만 묘사하는 것이라면야 사진기를 따를 재간이 없겠죠. 그런 표피적인

것이 아니고, 미술가라면 당연히 마음의 눈, 심안(心眼)을 가져야 한다고 믿습니다. 없으면 길러야지요.

장소현　　좀 다른 이야기입니다만, 한국 문화계도 짧은 기간 동안에 참 비약적으로 발전했지요? 미술계도 그렇고, 모든 분야에서 정말 굉장해요. 인류 미술사를 빛낸 쟁쟁한 거장들의 원화들을 서울에서 감상할 수 있다니, 전에는 상상도 못 하던 일이었지요.

한운성　　그거야 호랑이 담배 먹던 시절 이야기죠. (웃음) 참 좋은 전시회가 많이 열리고 있어요, 관람객들도 많고요. 그뿐 아니라, 지금은 해외여행들을 많이 다니게 되었으니, 마음만 먹으면 좋은 작품을 얼마든지 만날 수 있지요.

이름난 명화들을, 조잡한 인쇄의 화집이나 미술 교과서에서만 보던 것에서 벗어나, 원화로 감상하는 건 지극히 당연한 일인데, 그런 당연한 일이 이제야 현실화된 것이죠.

하지만 이처럼 세계적인 전시회가 자주 열리는 만큼 미술을 보는 사람들의 안목도 달라졌느냐, 그만큼 세계적 수준의 미의식을 갖게 되었느냐 하면 그건 아니죠.

장소현　　그거야 단시간에 될 일이 아니겠죠.

이야기가 좀 복잡하고 학문적으로 흐른 느낌인데요. 분위기를 바꿔보도록 하지요. 화가 한운성의 작품들을 하나하나 구체적으로 살펴보노라면, 그 과정에서 자연스럽게 리얼리즘이나 미술 전반에 관한 이야기가 나올 것 같군요.

우리나라에 사실주의에 해당되는 작가가 있는가?

오광수 (미술평론가)

…(전략)… 우리나라에 사실주의에 해당되는 작가가 있는가 했을 때 사실 당황하지 않을 수 없다. 사실적 경향은 있지만 사실주의로 명명할 작품이 있는가 했을 때 망설여지기 때문이다.

여기서 사실적 경향이란 대상을 정확히 묘사한다는 표현의 태도를 말하는 것이고, 사실주의라고 했을 땐 르네상스 이후 몇 세기를 거쳐 형성되어 온 고전주의의 관념적 시각에서 벗어나 당대 현실이 지니고 있는 진실을 파헤친다는 입장을 취한 쿠르베의 사상과 일치되는 이념적 입장을 말하는 것이다.

사실적 경향은 있어도 사실주의는 찾기 어렵다는 것은 묘사적, 재현적 태도는 많으나 이념적 태도는 거의 없다는 이야기다. 따라서 우리나라에서 말하는 사실주의란 실은 자연주의의 아류에서 벗어나지 못한 소박한 자연재현이나 자연묘사의 경지를 지칭한다 해도 과언이 아니다. …(후략)…

- 오광수, 『한국 현대 미술의 미의식』

거인은 욕심이 많다

장소현 이제부터는 화가 한운성의 작품을 놓고 구체적으로 이야기를 진행했으면 좋겠는데요, 리얼리즘의 관점에서.

한운성 제가 제 작품에 대해서 이야기한다는 게 좀 그러네요. 아주 조심스럽고 쑥스럽기도 하고 말이죠.

장소현 그러니까 자화자찬은 빼고 (웃음)…… 하나의 작품에 얽힌 시대 상황이나 작가의 생각이나 고뇌 같은 것은 역시 작가 자신이 설명하는 것이 가장 정확하고 진솔하지 않을까요? 그런 점에서, 저는 육성의 기록은 매우 중요한 의미를 갖는다고 생각합니다.

한운성 아무튼 시작해봅시다. 어떤 작품부터? 일부 작품에 대해서는 이미 꽤 자세하게 알려져 있을 텐데요.

장소현 역시 〈욕심 많은 거인〉(도판 27)부터 시작해야겠죠. 한운성이라는 작가를 한국화단에 각인시킨 이정표 같은 작품이니까요. 저는 이 그림을 우리 현대미술사에서 매우 중요한 위치를 차지하는 작품이라고 생각합니다, 여러 측면에서…….

1975년 미국 필라델피아 템플대학교 타일러 미술대학 대학원 졸업작품전에서 처음으로 선보인 작품이죠? 전시장이 대학의 펜로즈 홀이었지요?

한운성　　그렇죠. 1973년 미국으로 유학을 가서…… 판화를 2년간 전공하고……
1975년 석사학위를 청구하는 전시회였습니다.

그때 석판화로 제작한 〈욕심 많은 거인〉이랑 〈눈먼 신호등〉 같은 판화 작품들을
전시했지요.

장소현　　그 전시회 오프닝 하는 날 저도 갔었던 기억이 납니다. 그때 마침 필라델
피아에서 일하고 있었거든요 당시 저는 일본 유학 중이었는데, 학비도 벌고 경험
도 쌓기 위해 잠시 휴학하고, 필라델피아에서 발행되는 한국어 신문사 편집부 직
원으로 일하고 있었어요. 한 교수가 필라델피아에서 공부하고 있는 줄도 몰랐고,
전시회 소식을 어디서 들었는지도 기억이 나지 않는데…… 아무튼 반가워서 만사
제치고 달려갔지요.

한운성　　아, 그랬었죠. 그때 무척 반가웠어요. 아무도 없는 타향에서 혼자 외롭게
낑낑거리고 있는 판인데, 전시회장에 전혀 생각지도 않은 사람이 불쑥 나타나서
축하를 해주니 어찌나 반갑고 고맙던지요.

장소현　　그때 작품을 보고 내 첫 느낌은 한 마디로 "야, 이거 굉장한 작품이 나타
났구나!"라는 거였어요. 납작하게 찌그러진 코카콜라 캔을 화면 가득 담은 단순명
료한 그림 속에 오만한 미국과 우리의 답답한 현실이 담겨 있는데…… 차원 높은
풍자이자, 문명사적 경고라고 느껴졌어요. 가슴이 뻥 뚫리는 것처럼 통쾌했지요.
찌그러진 콜라 캔도 그렇고, 눈먼 신호등도 그렇고. 그만큼 인상이 강렬했어요.

"아, 이렇게 힘차고 신선하고 날카롭게 현실을 풍자할 수 있다니! 통쾌하고 의미
심장하다."

그때 받은 강한 인상을 나중에 시로 쓰기도 했지요. 그 시에 이런 구절이 나옵니
다. "아, 됐다! / 이 정도면 존경할 만하다 / 눈 밝은 친구 / 손 매서운 화가 / 정신
날카로운 코리안 젊은이" 그 당시 어지간히 흥분했던 모양이에요.

서울대 국문과 교수였던 오세영 시인이 미국에서 교환교수 생활을 하며 쓴 시집

『아메리카 시편』에 재미있고 풍자적인 표현들이 많이 나오지요. 콜라를 미국인들의 모유(母乳), 햄버거를 미국인들의 사료, 랩을 말의 설사…… 같은 식으로 비유한 고차원의 문명비판.

> 콜라는
> 아메리카 성인들의 모유일까,
> 어머니의 젖을 먹지 않고 자란 사람들의
> 대리 대상일까,
> 사랑의 결핍을 채우려 마시는
> 아메리카의 콜라,
> -오세영, 「왜 콜라를 마시는 것일까?」 부분

　잘 아시는 대로, 콜라의 의미는 매우 상징적이고 정치적입니다. 콜라는 단순한 음료나 상품이 아니지요. 코카콜라 캔은 자본주의 경제 대국인 미국 소비문화를 대표하는 상징물입니다. 그것이 미국인들 삶의 중심축인 자동차 바퀴에 깔려 납작하게 된 모습을 보여주고 있는 거예요. 그러니까 미국의 상징물이 또 하나의 미국의 상징물을 깔아뭉개 초라한 모습으로 납작궁을 만들어 버린 것이죠.

　그 당시 그 작품을 본 학교 동료 학생들의 반응은 어떤 식이었나요? 미국의 상징이 찌그러져 납작궁이 된 모습을 보는 심정이 제법 복잡했을 것 같은데 말이죠.

한운성　그 작품의 소재나 형식 자체는 그다지 새로운 것은 아니었을 거예요. 당시 미국미술의 주류는 팝아트도 이미 지나간 것이었으니까요. 유명한 앤디 워홀이 캠벨 수프 캔을 그린 것이 1961년, 코카콜라 병을 그린 것이 1962년이었으니까.

　저 역시 새로운 것을 그리겠다는 의도로 그 작품을 제작한 것은 아니었어요. 하지만 제 작품의 메시지는 그것과는 완전히 달랐지요.

미국 학생들이 콜라 캔을 보고 너희 나라 소재를 다루지 왜 미국적인 소재를 그리냐고 묻더군요. 제가 그때 70년대 당시 종로에서도 볼 수 있었던 우마차 소똥 이야기를 해준 기억이 나는군요. 찌그러진 콜라 캔이 내 눈엔 미국의 소똥 같아 보인다고. 미국 애들 눈엔 길바닥에 깔려 있는 콜라 캔이 그저 일상의 풍경이기 때문에 눈에 안 들어오지만, 한국에서 온 제 눈에 딱 걸린 거지요…….

장소현　〈욕심 많은 거인〉이라는 제목은 어떻게 지었나요? 매우 상징적이고 강렬한데…… 영어로는 'The Selfish Giant'죠?

한운성　맞아요. 〈욕심 많은 거인〉이라는 제목은 풍자지요, 뭐. 메시지를 분명하게 하고 싶은 생각도 있었고. 해석은 보는 사람마다 다르겠지만…… Selfish라는 형용사를 붙여 미국, 유럽을 넘어 공산사회까지도 발을 뻗치는 탐욕스러운 거인을 빗대어 비판한 겁니다.

장소현　풍자치고는 대단히 날카롭고 통쾌한 풍자 아닙니까? 납작궁이 된 주제에 거인은 무슨 얼어 죽을 놈의 거인이냐는 생각도 들고 말이에요. 그런데 이 작품을 반미(反美) 작품이라고 보는 사람도 있더군요. 놀랐어요.

한운성　그러게 말입니다. "폐기물에 인간의 실추된 감각을 투영했다"는 평도 있었지요.

저의 의도는 반미니 뭐니 하는 그런 좁은 정치적 의미가 아니라, 문명사를 폭넓게 통찰한 결과로 나온 풍자 또는 문명비판이었지요. 좀 묵직하고 큰 울림을 주고 싶었던 겁니다.

이해를 돕기 위해서, 이 작품을 제작할 당시의 역사적 상황을 좀 자세히 살펴볼 필요가 있을 것 같네요.

그 당시 대학원 판화 실기실에는 늘 FM 방송이 틀어져 있었어요. 학생들이 작업하면서 팝송을 듣기 위해서 틀어놓은 거죠. 어느 날 작업을 하고 있는데, 그 라디오에서 뉴스가 나오는 거예요. 귀 기울여 들어보니 아무도 넘지 못하는 '죽의 장막'

인 중국에 미국의 자본주의를 대표하는 코카콜라가 상륙하게 되었다는 내용인 겁니다. 그 방송을 듣고 뭔가 전기가 통하듯 느낌이 와서 바로 작업에 착수했죠. 그렇게 태어난 것이 바로 〈욕심 많은 거인〉입니다.

미국의 닉슨 대통령이 처음으로 중국을 방문하여, 마오쩌둥 주석과 회담을 하고 두 나라의 관계를 회복하기로 합의한 것이 1972년 2월이었지요. 1949년 중국 본토에 공산당 정권이 들어선 이후 처음으로 정치적 물꼬를 튼 역사적 사건이었어요. 그 당시 '닉슨 중국에 가다(Nixon goes to China)'니 '핑퐁외교'니 하는 말이 유행했었죠.

널리 알려진 대로, 콜라는 미국의 막강한 무기이기도 합니다. 미국이 어느 나라를 진출할 때 먼저 들어가 마당을 닦는 것이 코카콜라, 맥도널드 햄버거, 할리우드 영화, 팝송…… 그런 것들 아닙니까. 먼저 입맛과 정서 같은 생활문화를 미국식으로 바꿔놓고, 그다음에 하나하나 차근차근 미국화시키는 거지요.

그런 환경 탓인지 나는 전부터 콜라에 관심을 가지고 있었어요, 문명사적 관심이랄까. 그러다가 '죽의 장막'이 열리고 콜라가 들어간다는 소식을 듣고, 어느 순간 짜부라진 콜라 캔이 새로운 의미로 내게 다가온 거지요.

아, 참고로 기록을 찾아보니까, 코카콜라가 가구가락(可口可樂)이라는 이름으로 중국에 진출한 것이 1978년이더군요. 제가 방송 뉴스를 듣고 〈욕심 많은 거인〉을 작업한 게 1974년이니까, 협정을 맺은 게 1974년이고 이후 4년 뒤에 실제로 코카콜라가 중국에 수출된 것으로 추측되는군요.

이렇게 장황하게 설명을 늘어놓는 까닭은, 작품의 아이디어라는 것이 우연히 즉흥적으로 생기는 것이 결코 아니고, 역사적·사회적 배경과 맥락이 그 속에 깔려 있다는 것을 말하고 싶기 때문입니다. 제가 보기엔 요새 미술이 반짝이는 기발한 아이디어에만 너무 기대는 것 같은 느낌이 들어서 말이죠.

장소현　　　그러니까 막연한 상상력으로 그려낸 것이 아니라, 실제 미국 생활에서

우러난 현실감각을 바탕으로 한 작품이라는 말이지요? 이건 아주 중요한 지점이라고 생각되는군요. 앞에 소개한 오세영 시인의 시와 마찬가지로 체험적 현실비판이라는 말씀 아닙니까. 실제로 미국에 살아보지 않고는 콜라를 '아메리카 성인의 모유'라고 노래하기 힘든 일이지요.

그러고 보면 〈욕심 많은 거인〉은 리얼리즘의 원리에 딱 들어맞는 작품이라는 생각이 듭니다. "그것은 그 시대에 존재해야 한다(Il faut être de son temps)"는 선언에 교과서처럼 딱 들어맞는 소재라고 본 겁니다.

만약 그 작품이 프랑스에서 발표되었다면 반응이 전혀 달랐겠죠?

한운성 그야 그렇겠죠. 당연히 그럴 수밖에 없지요. 코카콜라가 갖는 상징성이 미국에서와 프랑스에서는 완전히 다르니까요.

장소현 아무튼 〈욕심 많은 거인〉은 미술사적으로 중요한 작품으로 평가되는데, 몇 매나 프린트했는지 궁금하네요?

한운성 달랑 5장 찍었습니다. 판화의 에디션 개념이 아직 확실하게 서 있지 않을 때고, 솔직히 판화지가 당시 내 주머니 사정으로는 워낙 비싸서 돈 아끼느라 감히 그 이상 찍을 엄두를 못 냈어요.

타일러 미술대학, 국립현대미술관, 대전시립미술관, 작가 소장, 그리고 나머지 하나의 행방은 기억이 안 나네요.

장소현 저런, 달랑 5장이라니!

파라다이스의 배설물
한운성의 〈욕심 많은 거인〉

임대근 (국립현대미술관 학예연구사)

…(전략)… 한운성의 작품 저변에는 일상적인 사물과 그 확장된 의미, 네거티브와 포지티브, 기하학적 요소와 비정형적 요소, 이성과 감성, 그려진 것과 남긴 것, 재현과 비재현 등 실로 수많은 대립적인 요소들이 그물망처럼 얽혀 있다. 그러면서도 그 얽힘은 일말의 혼란도 없이 작가의 '메시지'를 강조하는데 일사불란하게 기여하고 있다.

…(중략)…

〈욕심 많은 거인〉은 외관상으로 찌그러진 콜라 캔을 그저 사실적으로 재현해낸 그림에 지나지 않는다.

한운성은 여기서 일체의 개인적인 해석이나 변형을 가하지 않으며, 캔의 일그러진 모습도 지극히 자연스러운 그대로다. 마치 미술 지망생이 정밀묘사 과제를 하듯 담담하고 객관적인 시선으로 일관하고 있는 것이다.

…(중략)…

우리는 결국 이 콜라 캔이 그저 단순한 정물이 아니라는 점을 인식하게 되는 것이다. 이쯤 되면 비정상적으로 확대된 스케일부터 예사롭지 않게 다가온다.

…(중략)…

이같이 수많은 서술적인 의문들이 잠재해 있음에도 불구하고 그 메시지가 교조적

(敎條的)인 색채를 띠지 않는 것은 메시지를 극도로 압축하여 제시하는 한운성의 운문적(韻文的)인 감수성과 작가의 언급을 최대한 절제하면서도 관객의 반응을 철저히 통제하는 주도면밀함에서 기인한다. 그리고 무엇보다도 어느 특정한 메시지가 전체를 장악하도록 내버려 두지 않는 작가 특유의 '균형감각'이 그 명료한 화면을 가능케 하는 것이다. …(후략)…

<div style="text-align:right">-임대근, 『파라다이스의 배설물: 한운성의 〈욕심 많은 거인〉』, 『현대미술관연구』 제11집(2000)</div>

〈이해를 돕는 글〉

뜨거운 현실 인식, 이지적 풍자
한운성의 〈욕심 많은 거인〉

장소현 (극작가, 시인, 미술평론가)

언젠가 이 그림을 재스퍼 존스의 〈성조기〉라는 작품과 나란히 놓고 본 적이 있는데요, 역시 통쾌했습니다. 앤디 워홀의 작품과도 견주어 보았습니다만, 비교가 안 된다는 느낌이었죠. 존스의 성조기나 워홀의 물건들은 그냥 조형물입니다. 존스의 성조기를 보고 애국심을 느끼는 미국인이 과연 있을까요?

미국의 한 미술관에서 벽에 걸린 존스의 성조기 그림을 향해 엄숙하게 거수경례를 붙이는 노인네를 본 적이 있긴 합니다. 아마 참전용사였겠죠. 순간 다른 관람객들이 무슨 일인가 하고 놀라서 멈칫했지요. 거수경례를 한 노인은 스스로도 쑥스러운지 멋쩍게 피식 웃고는 쩔뚝거리며 사라지더군요. 한편의 코미디 같았습니다.

한운성의 〈욕심 많은 거인〉은 다릅니다. 탄탄한 메시지를 담고 있습니다.

한운성은 매우 이지적이고 진지하고 냉철한 작가입니다. 서울고등학교, 서울미대, 미국 유학 이렇게 엘리트 코스를 거친 모범생이지요. 그래서인지 그의 현실비판은 은근하며 단정한 것이 특징이에요. 풍자를 속 깊은 곳에 슬그머니 꿍쳐두는 경우가 많지요. 당장 눈앞의 문제에 흥분하여 주먹을 내지르며 구호를 외치는 식의 거친 비판이 아니고, 문제의 근본을 파악하여 속으로 삭이고, 그것을 조형적으로 빈틈없이 짜여진 그림으로 조리 있게 말하곤 합니다. 나지막하게 읊조리듯 울림이 큰 목소리로 본질을 이야기합니다. 그의 접근 방식은 매우 철학적이고, 잘 정돈된 풍자시를 읽는 느낌입니다. 그래서 오히려 울림이 큽니다. 고함이나 절규보다 훨씬 크게 울리고, 멀리 퍼져나가는……

〈욕심 많은 거인〉은 한운성 식 현실비판과 풍자의 대표적인 작품이라고 할 수 있습니다. 물론 한운성의 모든 작품이 풍자성이 강한 것은 아닙니다. 하지만 그의 대부분의 작품들은 현재 인류 문명에 대한 진중한 성찰, 상징을 통한 근본적인 인간 비판, 철학적 사유 등을 바탕으로 하고 있습니다. 묵직하고 힘찬 작품들이지요.

미국에 살다 보면 쓰레기통을 뒤져 빈 콜라 캔이나 빈 병을 모으는 사람들을 만나게 됩니다. 불경기에는 더 많아지죠. 부지런히 모아서 리사이클링 센터에 가지고 가면 몇 푼이나마 받을 수 있기 때문인데, 그런 일을 하는 건 물론 가난한 이들입니다. 언젠가 그런 사람들을 유심히 살펴본 일이 있는데요, 마켓 카트를 끌고 지친 다리를 절룩이며 쓰레기통을 뒤집니다. 빈 콜라 캔을 발견하면 우선 반가워서 눈이 반짝입니다. 그리고는 캔을 바닥에 던지고 화풀이라도 하듯 발로 콱콱 밟아서 납작하게 만들어요. 부피를 줄이기 위해서 그렇게 하는 것이지만, 어떻게 보면 "에잇! 더러운 세상!" 하면서 힘껏 밟아 조지는 것 같아 보입니다.

한운성의 〈거인〉도 그렇게 해서 납작해진 것인지도 모르죠. 아마도 그럴 겁니다.

초라하게 납작궁이 되어 길거리에 나뒹구는 코카콜라 캔은 미국의 몰락을 예언하

는 것으로 읽힙니다. 오만하기 그지없는 거드름으로 세계의 큰 형님으로 군림하고 있는 그 〈거인〉을 납작하게 만들면서 작가 자신도 은근히 통쾌했을 것 같아요.

오세영 시인은 콜라를 '미국 성인의 모유'라고 풍자했습니다. 이 비유를 빌린다면 찌그러진 콜라 캔은 미국의 젖줄이 찌그러졌다는 의미가 되고, 아메리카의 모성이 납작해졌다는 뜻도 됩니다. 젖줄이 끊어져 버리면…….

그 대단한 콜라가 짜부라졌습니다. 빈 콜라 캔은 맥을 못 씁니다. 더 이상 〈거인〉이 아닌 거죠. 미국도 언젠가는 그런 몰골이 될 것이다…….

지금 서울을 비롯한 한국의 대도시 번화가는 미국과 별로 다르지 않아요. 오히려 미국보다 훨씬 세련되고 씀씀이도 크지요. 이게 다 우리가 바라 마지않은 세계화의 덕이겠지 그렇게 생각하며 웃습니다. 그러나 콜라와 햄버거를 당연하게 먹고 자란 아이들이 자라나 이 사회의 주류가 될 때 우리나라의 운명은? 그렇게 생각하면 등골이 오싹해집니다.

그림을 통한 현실 인식

장소현　　제가 보기에 작가 한운성에게 미국 유학과 판화 전공은 매우 중요한 의미를 갖는 분수령이랄까 전환점으로 보이는데, 본인 생각은 어떠신지요?

혹시 그때 프랑스로 갔었더라면? 그 무렵 프랑스로 간 우리 친구들이 참 많았는데…… 내가 보기엔 어쩐지 한 교수에겐 프랑스보다 미국이 잘 맞는 것 같거든요, 이성적인 면이라든지 현실적 감각 같은 것이…….

한운성　　그런가요? 그럴지도 모르죠. 솔직하게 말하면, 그땐 선택의 여지가 거의 없었어요. 유학 경비는 엄두를 못 낼 때라 국비 유학생으로 프랑스로 가느냐 아니면 미국의 풀브라이트 장학생이 되느냐 둘 중에 하난데, 먼저 걸리는 쪽으로 가기로 하고 불어, 영어 공부를 동시에 했거든요. 그러다가 풀브라이트가 먼저 된 거예요.

장소현　　미술 분야에서는 한국인 처음으로 선발된 거라지요?

한운성　　그렇다는군요. 아무튼 그렇게 해서 미국으로 가게 됐는데, 비자가 학생비자가 아니고 초청비자인 J-1 비자라, 학위 끝나면 무조건 되돌아오기로 되어 있는 거예요. 저는 최소 5년 정도 머무를 계획이었는데. 달랑 석사 2년에 뭘 하겠나 싶었지요.

마침 그 무렵 판화에 흥미를 가지고 열심히 해보고 싶었는데, 국내에선 목판화

이외엔 마땅하게 배울 곳도 없었어요. 제가 판화에 관심을 가지고 손을 대게 된 계기는, 대학원까지의 6년 과정을 거치면서 쌓인 에스키스가 수백 장이 넘었는데, 도저히 유화로는 그 표현이 걸맞지 않는다는 걸 깨달으면서부터였습니다.

그래서 마침 잘 됐다, 이 기회에 판화 기법을 집중적으로 배우자, 그렇게 생각해서 판화를 전공하게 됐지요. 결과적으로 아주 잘했다 싶어요. 회화를 했으면 엄청나게 갈등이 많았을 거예요.

장소현 한 교수 성격이나 체질이 판화에 잘 맞는 것 같은데요. 판화라는 게 워낙 치밀하고 꼼꼼한 작업 아닙니까, 참을성도 요구되고.

한운성 그런 말 자주 들어요. 제 자신도 그렇게 생각하고요.

그렇게 해서 본격적으로 판화를 하게 되면서 그에 걸맞은 구상적인 소재로 작업을 시작하게 됐고, 그것이 회화로 자연스럽게 이어졌지요. 저의 작가 생활에서 중요한 분수령이 된 셈이죠. 아무튼 미국에서 공부하는 동안 내가 갈 길은 무엇인가, 시대정신은 어떤 것인가 등등 근본적 문제들을 많이 생각하고 고민했습니다. 그것이 가장 큰 소득인 셈이지요.

결과적으로 프랑스 안 가길 잘했다 싶어요. 미술시장이 뉴욕으로 옮겨간 후 미국은 팝아트다, 포토 리얼리즘이다 해서 북적북적 뜨거웠는데, 유학 끝내고 파리에 갔더니 정말 파리 날리고 있더군요. 퐁피두미술관이 들어서기 전이라 현대미술관이라고는 팔레 드 도쿄 정도인데 정리도 잘 안 돼 있고 어수선하기 짝이 없었어요. 그 당시 파리에 유학 가 있던 강명희, 임세택, 김순기 같은 친구들 만나는 일은 즐거웠지만, 젊은 미술학도에게 자극을 주고, 작업을 유도하는 분위기는 영 아니었어요.

장소현 아까 판화를 전공한 것이 작가 생활에 중대한 분수령이 되었다고 말했는데, 그 부분을 좀 더 자세하게 이야기해주시면 좋겠네요. 어떤 평론가는 한국의 판화를 한운성 이전과 이후로 나눌 수 있다고 말했더군요.

한운성　판화를 전공으로 하면서 2차원의 평면에 매력을 느낀 겁니다. 실제로 모더니스트들이 새롭게 인식한 것이 화면은 3차원의 뚫어진 공간이 아니라 물리적으로 2차원의 평면이라는 건데, 판화는 프레스라는 압축기를 통과해야만 찍히게 되어 있거든요. 판 자체가 평면인데다가 그것을 다시 압축기에서 오징어포처럼 밀어제끼니, 판화처럼 문자 그대로 2차원 작업이 또 어디 있겠어요. 그래서 그런지 모더니즘 대가들 대부분이 판화에 손을 댄 이유가 이해가 갑니다.

　〈욕심 많은 거인〉 시리즈를 찍을 때, '납작궁'을 프레스로 다시 정말로 납작궁을 만들어버릴 때의 쾌감은 정말 짜릿했지요. 그 쾌감은 말로 표현할 수 없어요.

장소현　기법은 주로 석판화나 동판화, 실크스크린 같은 것이죠? 목판화는 안 했나요?

한운성　왜요, 목판은 유학 전에 제법 많이 했지요.

장소현　그렇군요. 그런데 요새는 판화를 안 하는 것 같은데, 무슨 특별한 이유가 있는지요?

한운성　개인적인 이유라서 말하기가 좀 그런데…… 판화 잉크를 포함해서 모든 약품이 독성이 강한데다가, 제가 인후가 약해요. 그래서 걸핏하면 인후염으로 목이 아팠어요, 요즈음도 그렇지만. 그리고 나이 50이 넘으면서는 판에 롤러로 색을 입히거나 프레스를 돌리면 어깨가 아프고 힘이 달려요. 그래서 프레스를 모두 학교에 기증하고 디지털 판화로 바꿨습니다.

장소현　1975년 10월, 미도파화랑에서 열린 귀국 전시회에서도 주인공은 역시 〈욕심 많은 거인〉이었죠?

한운성　그랬죠. 그밖에도 〈눈먼 신호등〉을 비롯해서 동판화, 실크스크린 작품 등 30여 점을 전시했지요.

장소현　반응이 어땠나요? 한국 미술계에 던진 충격파가 만만치 않았을 텐데요.

한운성　반응이 매우 다양하게 갈렸어요. 일부 평론가들의 긍정적인 평가도 있었

지만, 미국 유학 갔다더니 겨우 포스터를 배워왔느냐는 비아냥도 있었고, 한운성은 팝아티스트라는 일방적인 평가도 나오고요. 온통 추상미술 일색인 분위기에 느닷없이 메시지를 날 것으로 드러낸 낯선 작품을 내놓았으니 받아들이는 입장에서는 거북할 수 있었겠지요.

'포스터' 운운하는 반응이 나왔던 것은, 그 당시 판화라고 하면 흑갈색 아니면 검정 색조의 작은 크기의 작품으로만 여겨졌는데, 반절 크기의 컬러풀한 판화 작품을 처음 대하니 포스터 같은 느낌을 주었을 것으로 짐작이 갑니다. 그만큼 현대판화의 불모지였다는 이야기도 되겠죠.

장소현　이 작품에 대한 평가는 본인이 하시기 그럴 테니, 미술평론가인 정영목 서울미대 교수의 글을 인용하도록 하지요. 평론 「상황과 실존의 조형적 변주(變奏)-한운성의 작품세계」 중의 한 구절입니다.

> "1970년대 이후 한국 현대미술의 주요한 흐름에서 한운성이 차지하는 미술사적 위치는 몇 가지 측면에서 중요하다.
> …(중략)… 우선 미술에 있어서의 작가로서의 행위나 그 결과물로서의 작품에 지나치게 감각과 감성을 우위로 생각했던 미술계의 구태의연한 풍토에 한운성은 이성과 지성으로서의 미술이 무엇인가를 제시해 주었다.
> 또한 판화의 불모지였던 한국 현대미술에 그것의 예술로서의 대중적인 가능성을 일깨워준 장본인으로서도 그의 위치는 매우 중요하다."

한운성　1975년 귀국 전시회에서 "포스터 배워왔냐?"는 푸대접을 받은 그 작품이 제대로 평가를 받는데 정확히 10년의 세월이 걸렸습니다. 1985년 호암갤러리 기획으로 열린 〈한국현대판화 어제와 오늘전〉에 초대 출품됐는데, 그 전시회를 자세하게 소개하는『중앙일보』지상감상의 1번 타자로 소개되기도 했어요. 상처받은

자존심을 되찾은 기분이었고, 무엇보다도 판화가 제 대접을 받게 된 것이 기뻤습니다.

장소현　　참 답답한 시절이었지요. 한 교수가 〈욕심 많은 거인〉을 발표할 무렵, 우리 미술계에는 현실에 대해 고민하고 아파하며, 그것을 그림을 통해 비판하는 작가가 거의 없었습니다. 거의 모두가 예쁜 그림, 멋진 그림, 뭐가 뭔지 모를 추상화에 빠져 있을 때였으니까 말입니다. 서양 흉내에 급급한 요란스러운 조형실험들, 목가적인 풍경화, 곱상한 정물화, 국적 불명의 여인좌상, 뭐가 뭔지 모를 추상화…….

그런 환경에서 젊은 작가 한운성은 그림을 통해 현실을 고민하고 비판하고 풍자한 겁니다. 그것을 미술의 본디 모습이요 기능이라고 믿은 것이지요. 그러니 신선할 수밖에 없었지요.

그리고 참, 귀국 후 『판화세계』를 출간했지요? 우리나라에서 처음으로 발간된 판화기법에 관한 책으로 알고 있는데요.

한운성　　네, 귀국하면서 제일 먼저 맞닥뜨린 문제가 판화 작품을 전혀 하지 못하는 상황에 처하게 되었다는 겁니다. 하기야 목판 이외에는 어떤 기법도 경험하지 못하고 유학을 갔으니 귀국 후 무얼 하겠어요. 프레스가 있나, 판화 기자재가 있나, 심지어는 판화 잉크서부터 종이까지 전무한 상태인 거지요. 그동안 집중해서 2년간 갈고 닦은 기법들이 하루아침에 증발해 버릴 것 같은 불안감이 엄습하는 거예요. 그래서 이래서는 안 되겠다 하고 우선 그 기법들을 기록하기로 한 거지요. 마침 창미서관에서 관심을 보여 1978년에 책으로 출판하게 된 겁니다.

이야기가 나온 김에 우리나라 판화의 역사를 잠시 살펴보자면, 1968년에 〈한국현대판화가협회〉가 발족하면서 명실공히 한국에 현대판화를 보급하고 뿌리내리는 데 결정적인 계기를 마련하였지요. 이어서 1970년 동아일보사가 〈서울국제판화비엔날레〉를 개최하고, 1978년에는 국내 공모전에서는 처음으로 동아미술제에서 일

반회화와는 별도로 판화를 독립된 장르로 분리 공모하게 되지요.

〈동아미술제〉에서는 1980년 2회 때, 그리고 〈서울국제판화비엔날레〉에서는 1981년 3회 때 제가 대상을 수상하는 기쁨을 누렸습니다.

〈이해를 돕는 글〉

한운성의 판화

김정락 (한국방송통신대학교 문화교양학과 교수)

…(전략)… 한운성의 판화는 그가 전언했던 것처럼, 그가 착상한 내용을 전하는 가장 적합한 방식이었다. 그러나 그의 장르 선택은 단순히 편하고 용이한 것을 찾아가는 것은 아니었다.

판화 작법은 회화보다 더욱 까다로우며, 작업의 난이도와 함께 여러 재료를 다루는, 그리고 좀처럼 가역적이지 않은 과정 속에서 세심함과 원칙을 요구하는 것이었다.

이것을 그는 흔쾌히 수용했으며, 나아가 판화가 지닌 미술의 현대성을 발견하고, 그 의미를 문명비판적인 시각으로까지 확대할 줄 알았다.

그는 여느 작가들처럼 판화를 단순히 작업의 연장이나 실험 혹은 대중화를 위한 전략으로만 보지 않았다. 그렇기에 그의 판화는 회화와 대등한 위치를 가지며, 상호협업적인 기능과 역할을 수행할 수 있었다.

판화는 그에게 당시 현대미술의 지향점과 본질을 체험하게 해주었으며, 이 기반 위에 그는 구상회화가 나아갈 새로운 방향을 제시했다.

-김정락, 「한운성의 판화」, 『한운성』

70년대 중반 한국 현대판화의 현실

임대근 (국립현대미술관 학예연구사)

…(중략)… 한운성이 판화 유학을 결심했을 1973년 당시의 국내 미술계에서도 이미 서구에서 회화가 아닌 판화를 배워온다는 것 자체는 그다지 새로울 것이 없는 상황이었다.

1950년대 중반에 미국 오클라호마 대학원에서 판화를 전공했던 김정자와 록펠러 3세 재단 초청으로 프랫 그래픽 센터에서 판화수업을 한 유강렬과 정규를 비롯하여 박래현, 윤명로, 황규백, 이성자 등 소위 '판화 유학'이 간헐적으로 이어져 오고 있었다.

그러나 이러한 국내 미술가들의 관심에도 불구하고 70년대 중반까지 국내에서 판화의 입지는 왜소하기 짝이 없었다. 오광수는 "……75년경이면 우리 판화계는 극히 한정된 몇 사람의 판화가들이 현대판화의 수준을 간신히 지탱시키고 있을 무렵이다. ……미술학교를 갓 나온 신예들이 판화에 대한 왕성한 관심을 갖고 있었음에도 이를 해결해줄 수 있는 제도적, 기술적 장치가 없었다"라고 회상하고 있다.

무엇보다 이들 선배 대부분은 이미 국내에 회화 작가로서의 입지를 어느 정도 굳혀놓은 상태에서 과외로 또 하나의 기법을 레퍼토리에 추가하기 위해 이루어진 연수였다는 점에 비추어 볼 때 이제 막 전문 작가로서의 기량을 형성해가는 청년의 판화 수업은 다소 다른 측면으로 보인다.

한운성의 판화 유학은 두 가지 측면에서 이해되어야 한다. 하나는 자신의 작품 성향과 연관하여 행해진 '필연적' 선택이다. …(후략)…

-임대근, 「파라다이스의 배설물: 한운성의 〈욕심 많은 거인〉」, 『현대미술관연구』 제11집(2000)

추상이냐? 구상이냐? 그것이 문제로다

장소현　미술대학 다닐 때는 주로 추상화를 그렸죠?

한운성　그랬지요. 그때 그린 것이 〈변신〉, 〈반작용〉 등이지요. 미국 유학을 마치고 돌아온 뒤에도 잠시 추상화를 병행했어요. 예를 들어 〈지혜가 느린 그림자〉(도판 29)가 그런 작품인데, 미국에서 공부를 마치고 귀국하는 길에 들린 로마의 유적지에서 느낀 것을 작품화한 겁니다. 앞서도 이야기했듯이 귀국 후 판화작업을 못했던 공백기에 〈지혜가 느린 그림자〉 시리즈 작업을 했는데 그때 등장한 그림자가 이후 〈과일채집〉까지 간헐적으로 등장하게 되지요.

장소현　우리가 미술대학 다닐 때, 너나없이 추상화를 그렸지요. 솔직히 왜 그리는지도 모르는 채 그린 친구들도 많았고요.

　미술학도 한운성은 추상화를 그리면서 회의나 불만이 없었는지? 반발심이 생겼을 때 어떤 식으로 해결했는지? 그런 갈등에 대해서 학우들과 토론을 벌인 경험은 있으신가? 그런 부분이 궁금하군요.

한운성　구상이 뭔지 추상이 뭔지도 모르고 학교 갔다가, 미술사를 배우면서 그림도 과학처럼 시대적으로 발전 변모하는 줄 알았으니 당연히 추상을 해야 하는 것으로 알았지요. 남들은 다 차 타는데 나만 인력거 탈 수는 없으니까 말이에요. 거기다 학교 교육 분위기도 추상 일변도고요. 예를 들어, 구상화를 하시는 김태(金泰)

선생님은 기껏 기초소묘 교수로 인식되는 분위기였어요.

그림에 대해 학우들과 토론을 벌인 기억은 유감스럽게도 하나도 없네요. 저는 학교 끝나면 인문대 친구들과 어울리거나 본부 도서관에 가곤 했어요. 인문대 친구들하곤 맥주 마시면서 철학에 대한 토론을 밤새도록 하곤 했는데, 미대 친구들하고 왜 그런 자리가 없었던지 이해가 가지 않아요. 아마 당시에 미대 친구들 사이에는 제가 세상 물정 모르는 그저 나이브한 청소년으로 비춰 보였나 봅니다. 『그림의 숲』이란 저서를 발간하면서, 그 책에다 제 작품론을 쓴 황봉구 시인도 그때 만난 학우였는데, 그 당시엔 실존주의에 푹 빠졌던 건 사실이에요, 지금도 그렇지만. 제가 관심을 가진 것은 인간의 실존 그 자체보다는 상황이라고나 할까, 결국은 그놈이 그놈이겠지만, 나의 주변 환경이나 내가 처한 상황 속에서 나의 실존을 바라보려는 거였어요.

하지만 추상화로는 그런 철학을 제대로 표현할 수 없어 답답했었지요. 그러다가 미국 유학을 계기로 비로소 리얼리티라는 문제에 주목하게 되고, 그것을 어떻게 그림으로 표현할 것인가를 고민하게 된 거지요. 정확하게 말하자면, 미술대학 다닐 때부터 리얼리티에 대한 인식과 표현 욕구는 내면에 있었지만 내적으로 억눌려 있다가, 미국 유학을 계기로 자연스럽고 자유롭게 터져 나온 것이었지요.

그래서 졸업논문도 쿠르베를 주제로 쓰게 된 것이고요.

그 이후 일련의 작품들에서 소재는 세월과 함께 변해왔지만, 상황을 표현한다는 문제의식은 실존철학에 취해있던 대학 시절 이후 거의 변하지 않았다고 말할 수 있습니다.

장소현　제가 보기엔 〈욕심 많은 거인〉은 한운성의 작가로서의 개인적인 각성도 담겨 있는 작품이라고 여겨집니다. 선망의 대상으로 여겼던 미국의 미술이 실제로 가서 겪어보니, 미국 친구들도 별거 아니더라는 이야기, 아니 어떤 점에서는 우리보다 오히려 못 하더라는 이야기, 그래서 혼란스러웠다는 이야기 등의 다양하고

복합적인 이야기들 말입니다.

한운성　그런 점은 확실히 있었지요. 그때의 심정을 적은 글이 제 책『환쟁이 송』에 실려 있어요.

장소현　아,「진짜 그림 가짜 그림」이라는 글 말이죠? 한 구절 읽어볼까요.

　　　"이러한 혼란은 상당 기간 여러 가지 경우를 접하면서 가중되었으며 그 혼란이라는 것이 나 스스로 조성한 서구에 대한 문화적 열등의식에서 온 것에 다름 아니며, 나는 나이고 그 이상의 것도 그 이하의 것도 아니라는 자명한 사실을 깨닫기에 이른 것이다.

　　　아이덴티티-자기동일성의 자각을 위해 태어난 이후 나는 얼마나 머나먼 정신적 방황을 하여 왔던가. 왜 아무도 너무나도 당연한 이 존재론적이며 근원적인 해답을 나에게 이야기해 준 사람이 없었던가. 어떻게 생각해 보면 지금까지 나의 행각이 너무나도 허무하고 억울하기도 하며 부끄럽기도 하였다."

　　　-한운성,「진짜 그림 가짜 그림」,『환쟁이 송』

한운성　제가 오래전에 한 인터뷰에서 이런 발언을 한 적이 있는데, 그 소신은 지금도 전혀 변하지 않았어요. 어쩌면 오히려 더 강해졌을지도 몰라요.

　　　"그림은 무엇보다 메시지를 가지고 있어야 한다고 생각합니다. 나는 그림을 통해 절대자의 의지를 전달하려고 합니다. 절대자는 세계를 움직이는 어떤 거대한 존재로, 인간의 오감을 초월하는 어떤 것이지요. 절대자는 우리 인간에게 사소한 현상들을 통해 그의 의지를 묵시한다고 봅니다. 그래서 나는 작업과정에서 구체적인 사물들을 빌어서 그 뜻을 암시적으로 전달하려고 합니다."

　　　-「이달의 작가연구, 오병욱과의 대담」,『월간미술』(1990년 4월)

장소현　대학 시절에 제게 코린 윌슨의 『아웃사이더』를 읽으라고 권한 적이 있는데, 기억나시나 모르겠네요. 이 '아웃사이더' 정신이 바로 한운성의 작품세계를 관통하는 기존 색깔이라고 저는 생각합니다. 이와 함께 인간 실존의 문제, 절대자의 존재가 작가정신의 바탕을 이루고 있지요.

　그나저나, 온통 추상미술이 휩쓸고 있는 현실에서 구상미술을, 그것도 사회적 메시지를 담은 작품을 하려니 여러 가지로 어렵고 외로웠겠습니다.

　왜 모두 그렇게 열병처럼 추상화에만 열광했는지…… 그 당시의 상황은 참 이해가 어려워요. 서구문화에 대한 무조건 맹종, 한국 특유의 쏠림현상 등으로만은 설명이 잘 안 되거든요.

한운성　물론 여러 가지 원인이 겹쳐서 나타난 열병이었겠지만, 현대미술이 도입되는 과정에서 리얼리즘의 전통을 아예 경험하지 못했던 것도 큰 이유 중의 하나라고 봐야 할 겁니다. 앞에서도 이미 언급했지만, 말하자면 가장 중요한 기초가 없었던 거죠.

장소현　그 문제에 대해서는 많은 학자나 평론가들이 지적하고 있지요.

　일제시대 일본 유학생들을 통해 서양화가 들어오면서 리얼리즘을 건너뛰었고, 이어서 해방 이후 미군정, 전쟁의 혼란기를 거친 뒤 곧바로 추상화라는 서양의 물결이 쓰나미처럼 밀려들어왔으니…….

한운성　반론의 여지가 없지요. 기초가 약한 정도가 아니라, 아예 없었다고 해야 하지 않을까요? 미술뿐 아니라 사회나 문명 전반이 마찬가지였습니다만, 서양에서 몰려들어온 추상화라는 쓰나미에 맞설 힘이 없었던 겁니다. 형식적인 면에서나 정신적인 면에서 모두, 우리의 것으로 맞설만한 기초가 없었던 거지요.

　특히 현실에 대한 관심이나 비판 정신을 표현한 미술은 뿌리를 내릴 여지가 없었지요. 예술지상주의, 그림은 아름다운 것이다, 예술의 현실참여는 바람직하지 않다는 생각이 지배적이었으니까요.

아무튼 여러 가지 이유에서, 이제라도 우리 현대미술의 리얼리즘 또는 구상미술의 역사를 정리하고, 철학적 논의를 통해 기초를 마련하는 작업이 꼭 필요하다고 생각합니다.

〈이해를 돕는 글〉

시대를 읽는 은유의 시선

김정락 (한국방송통신대학교 문화교양학과 교수)

…(전략)… 한운성의 외모는 사회학자에 더 어울린다. 시선이나 표정 혹은 그의 태도는 약간 냉소적인 성격을 띤 학자의 모습이다. 예술가상이란 것이 심히 왜곡된 이 사회현실에 비추어 볼 때 한운성이란 작가는 그래서 더 독특하다.

하지만 이것은 한 개인의 외견상 특성으로 끝나지 않는다. 그가 대상을 대하는 태도 또한 연관이 깊다. 한운성은 대상을 심미적으로 바라보고 꾸미는 것에만 열중하지 않았다. 물론 그의 작법에는 이러한 심미성이 적지 않게 내포되어 있지만, 무엇보다 중요한 것은 그가 대상에 대해 매우 경험론적인 태도를 지니고 있다는 점이다.

한운성은 익숙해서 간과하기 쉬운 사물들에서 의미를 발견하거나 혹은 의미를 부여하는 일에 능숙한 작가이다. 또한 이를 확대 인용하여 의미의 변화를 조율하거나 심화시킨다. 그가 하는 일이 바로 예술이다.

…(중략)…

이미 70년대부터 한운성의 회화에 대한 비평을 통해 그의 '상황인식'은 전작을 통해 주된 내용을 이룬다.

대표적으로 미술평론가 오광수는 "상황의 기념비성"이라고 정의했다. 추상으로 재현하기에 한계가 있었던 시대의 현상을 한운성은 구상을 통해 구현하고 싶었고, 그 방법론의 서정적인 기법을 쓰는 것이 아니라 기념비적인 서사 형태를 취한 것이었다.

〈욕심 많은 거인〉에서부터 〈과일채집〉, 〈디지로그 풍경〉까지 그는 사물들에 사회를, 혹은 의식을 투영시키는 일을 해오고 있었다. 이 투영은 직접적인 지시 대상을 완곡하게 돌아가는 방식으로 인해 은유적이며, 이를 중첩시키는 측면에서 볼 때는 형이상학적이다.

…(중략)…

한운성의 발언은 직설적이지 않다. 그렇다고 그 은유가 심각하게 관념적이거나 지적 유희에 빠져서 관객의 의식을 호도하지는 않는다. …(후략)…

<div align="right">-김정락, 「한운성의 판화」, 『한운성』</div>

작가와 현실, 풍자와 시대정신

한운성　장 선생께서 제 작품을 풍자적이라고 평가한 말이 기억나는데, 저도 전적으로 동의합니다. 풍자성이 제 작업의 큰 부분을 차지하지요.

　그런데 직설법의 풍자는 신문 만평의 캐리커처 같다는 것이 제 생각입니다. 판단은 각자의 해석에 달려 있겠지만, 풍자가 직설적이면 그 의미가 전달되는 그 순간에 생명을 다한다고 보는 거지요. 다른 해석을 할 여지가 없거든요.

　그러니까 풍자에도 일반화시키는 작업이 필요하지 않을까요? 저는 이 점을 매우 중요하게 여깁니다.

　이를테면, 고야의 작품 〈1808년 5월 3일〉이 특정한 사건을 보여주고 있지만, 공권력의 잔혹성을 일반화시켜 고발했기 때문에, 시대와 장소를 벗어나 감상의 대상이 된 게 아닌가요? 도미에의 작품을 저도 좋아하지만, 실제로 도미에가 신문지상에 발표한 풍자는 역시 삽화이고, 캐리커처에 지나지 않거든요.

　오늘날 그라피티의 대가로 대접받는 뱅크시의 작업이나 중국의 시니컬 리얼리즘도 저는 그런 쪽으로 보고 싶습니다.

장소현　실제로 우리 주변에서 일어나는 현실문제에는 관심이 없는지요? 이를테면 오월 광주, 세월호, 한국전쟁, 분단과 통일 같은…….

한운성　왜 관심이 없겠습니까? 지금 이곳에 살고 있는데……. 제 작품들에는 모

두 시대적인 배경이 짙게 깔려 있습니다. 작가란 시대와 함께 가는 존재예요, 같이 호흡하며 고뇌하는.

하지만 저는 작가의 상황인식과 표현은 일정한 거리 두기가 중요하다고 봅니다. 저는 항상 작가는 현장에 있되, 현장에서 일정한 거리를 유지해야 한다는 입장이에요. 그래야 그것을, 그 현장을 객관적으로 관찰하고 판단할 수 있다고 보는 겁니다. 현장에서 어느 정도 거리를 두기 위해서는 몸과 마음이 어느 한쪽으로 쏠리지 않는 상태라야 합니다. 한마디로 몸과 마음이 정상적이고 건강해야 한다는 거죠.

장소현　　그러니까, 한 교수가 이야기하려는 사회 문제는 시사적인 문제나 정치적인 쟁점 같은 한시적인 것이 아니라, 근원적인 인간의 소외와 고독, 인간을 일그러뜨리는 구조적인 모순, 뒤죽박죽으로 얼크러진 가치관의 혼란, 앞이 보이지 않는 절망감, 좀처럼 풀릴 것 같지 않은 매듭과 같은 근본적인 문제점이다…… 그렇게 이해하면 되겠습니까? 현실을 직시하고 그것들의 문제점을 드러내는 데 있어서 소재는 다양하게 변화했지만, 소재를 관통하는 문제의식은 항상 일관되어 있다는 말씀이지요?

한운성　　제 작품들은 이미 말씀드린 대로, 현실에 대한 문명사적 관심과 실존적인 자기 성찰의 산물들입니다.

한마디로 말하자면, 현대사회의 상황과 위기의식이에요. 그림을 통해 벌레 먹은 나뭇잎이나, 찌그러진 콜라 캔, 눈먼 신호등, 받침목, 매듭 등을 제시함으로써 풀어야 할 많은 문제를 가진 오늘의 우리 상황을 나타내고자 하는 겁니다. 우리가 살아가고 있는 현 사회의 상황을 상징적인 물체를 통하여 드러내 보여주려는 거지요.

장소현　　한운성의 작품에 나타난 현실 인식을 시기별로 정리해보면, 70년대의 〈욕심 많은 거인〉, 〈눈먼 신호등〉, 〈지혜가 느린 그림자〉에 이어 80년대 초반의 〈문〉과 〈받침목〉, 80년대 후반의 〈매듭〉 시리즈, 90년대 중반의 〈박제된 호랑이〉와 〈DMZ 철길〉, 그리고 2000년대의 〈과일채집〉, 〈디지로그 풍경〉으로 이어지는데요, 대략

83　　　　　　　　　　　　　　　　　　　　　　　　　　그림과 현실

3~4년을 주기로 소재와 형식이 바뀌며 변화해왔습니다.

한운성　　그러나 변화와 변주의 바탕에는 일관된 작가의식이 깔려 있습니다. 제가 일관되게 이야기하는 큰 주제는 인간의 실존상황이라는 추상적 메시지로 요약할 수 있겠습니다.

장소현　　제가 보기에 한운성의 현실비판이나 풍자가 설득력을 갖는 것은 현실에 대한 정확한 인식과 근원적이고 복합적인 비판 정신을 바탕에 깔고 있기 때문이라고 생각됩니다. 그 풍자는 문명에 대한 진지한 성찰과 비판 정신에서 비롯된 것인데, 많은 경우 여러 층으로 얽히며 깔려 있기 때문에 그저 지나치기 쉽지요.

한운성의 현실비판과 풍자는 다양한 모습으로 전개되며 변주를 거듭합니다. 우리 민족의 호방한 기개를 상징하는 호랑이는 박제가 되어 관광객들의 기념사진 모델 신세로 전락했고, 갓 심은 어린 가로수의 버팀목은 제구실할 것 같아 보이지 않지요. 신호등은 고장이 나서 눈이 멀었고, 온 세상은 매듭으로 답답하게 얽혀있고…….

무엇보다도 한운성의 풍자는 명쾌하면서도 의미가 깊은 것이 가장 큰 특징이라고 여겨집니다. 누구나 바로 알아들을 수 있지요.

〈욕심 많은 거인〉과 같은 시기에 제작된 〈눈먼 신호등〉(도판 28)에 나타나는 풍자도 마찬가지지요. 우리 현대인은 누구나가 눈먼 신호등 앞에 서 있다는 철학적인 발언이자 경고로 읽을 수 있거든요.

미국 사람들은 신호등이 고장 난 교차로에서는 먼저 도착한 순으로 한 대씩 질서 있게 운전하여 건너갑니다. 그래서 신호등의 눈이 멀어도 큰 혼잡은 없지요. 그러나 그런 일이 매우 혼잡한 시간에 일어난다면, 또는 서울 한복판에서라면…… 더구나 그 신호등이 우리 인생길의 신호등이라면, 우리 사회나 정치, 역사의 신호등이라면…… 상황은 달라질 수밖에 없지요. 한운성의 〈눈먼 신호등〉은 이처럼 많은 생각을 하게 해줍니다.

도대체 무슨 소린지 알아먹을 수 없는 현대미술 작품들과는 달리 그 안에 담긴 상징적인 의미를 금방 알아들을 수 있고, 오래도록 곰곰이 되씹도록 이끌어주지요. 그래서 세월이 흐른 뒤에도 설득력을 갖습니다. 예를 들어 〈욕심 많은 거인〉이나 〈매듭〉은 지금 봐도 신선하거든요. 물론 다른 작품들도 그렇지만요.

한운성 제가 쓴 「진짜 그림 가짜 그림」이라는 글 중에 다음과 같은 구절이 나옵니다. 작품의 진실에 관한 것인데, 제 변함없는 소신이에요.

"한 작가가 작품의 소재와 표현양식을 찾기 위하여 자신의 내면세계로 시선을 돌릴 때 상황은 더욱 고독해지고 결단과 책임이 무겁게 뒤따른다. 작가는 자기가 소속된 그 시대의 혹은 그 사회의 대변인이어야만 한다고들 말한다. 시대의 대변인이기 위해서는 다른 시대 혹은 다른 사회가 아닌, 우리가 호흡하는 이 시대를, 이 사회를, 다른 방법이 아닌 바로 이 방법으로 표현할 수밖에 없는 내적 필연성을 가져야 한다.

내적 필연성을 갖기 위해서는 내가 직접 체험한 것, 내가 직접 육체적 혹은 정신적으로 체험한 것을 표현할 것이 요구된다. 그렇지 않으면 그 작가의 작품은 진실성이 없는 것이다. 작품이 진실되냐 진실되지 않느냐는 그 작품이 뛰어난 작품이냐 아니냐, 예술성이 있느냐 혹은 없느냐에 관계없이 선행되어야 할 조건이다.

나의 아이덴티티를 찾는 첫 발걸음은 바로 작품의 진실성에서 출발하여야 한다. 그렇지 않으면 그 작품은 진짜가 아닌 가짜 그림이 되고 만다. 작품에 표현된 작가의 체험이 그 형식과 함께 객관성을 가질 때, 보편타당성을 지닐 때, 그 작품은 감동을 주고 비로소 그 시대를 대변하는 영원한 시금석이 될 것이다."

장소현　제가 생각하기에 한운성 작품의 핵심은 문명비판이요 철학적 고급 풍자인데, 그건 결국 인간 탐구, 사람에 대한 이야기라고 여겨집니다. 그런데 '작가 한운성은 왜 사람을 안 그릴까?' 하는 의문이 오래전부터 들었어요. 인간이 아주 안 등장하는 건 아니지만, 부속품처럼 나오는데 그친단 말이죠. 울산바위에서도 그렇고, 디지로그 풍경에서도 그렇고…… 디지로그 풍경에선 좀 다른가요?

내가 알기로는, 문학잡지를 위해 문인들 초상화를 그린 것 말고는 한 교수가 제대로 작품으로 초상화를 그린 건 별로 없는 것으로 아는데…… 자화상도 그렇고 말이죠.

그래서 인간의 실존에 대해서 누구보다 관심이 깊을 것으로 여겨지는 화가 한운성이 왜 사람을 직접적으로 그리지 않았는지 그 까닭이 알고 싶네요. 이 역시 앞에서 언급한 거리 두기인가요?

한운성　아까도 말씀드렸지만, 제가 관심을 가지는 것은 인간의 실존 그 자체보다 상황이라고나 할까요. 나의 주변 환경이나 내가 처한 상황 속에서 나의 실존을 바라보는 거지요. 따라서 저의 작품들은 한마디로 우리의 주변 환경에 가해진 '인간의 흔적' 아니면 상황 속에 우리가 어떻게 대처하고 있는가를 보여주고 있는 겁니다.

그래서 사람이 등장하더라도 개인이 아니고 집단이 대부분입니다. 프랜시스 베이컨처럼 개인이 대처하는 모습을 보면 정신병자같이 보여요. 하지만 집단이 대처하는 모습은 집단최면에 걸렸든 아니든 간에 객관성을 유지할 수 있다고 보는 겁니다. 결국 저는 개인에 대해서는 관심이 적은 거지요.

장소현　그래요? 제가 연극을 하고 희곡을 쓰기 때문인지, 작가가 개인에 대해 관심이 없다는 건 잘 이해가 되지 않는군요.

그건 그렇고, 한운성 그림과 한국적 색채, 다시 말해서 한국적 리얼리티 문제에 대해서 작가 자신은 어떻게 설명하실지? 일반적으로 한운성의 작품이나 정신세계

가 지나치게 서구문화와 예술에만 경도되어 있다는 비판이 있습니다. 표현하는 언어와 개념들이 모두 서양의 것들이라는 비판도 있구요. 때로는 번역 문장을 읽는 것 같기도 하고요.

물론, 우리의 많은 지식인이 지나치게 서양문화에 매달려 있는 것이 현실이지요. 플라톤이 어떻고, 칸트와 헤겔이 어떻고 하면서, 막상 자신이 뿌리로 갖는 전통의 세계에 대해서는 의도적일 정도로 무시하고 관심을 두지 않는 현상…… 이제는 냉철하게 반성해야 하지 않겠나 하는 생각이 듭니다만.

한운성　　잘 알고 있습니다. 그건 어쩌면 저의 한계이기도 하지요.

어렸을 때부터 대학까지 줄곧 서양식 교육을 받았고, 서양 책을 읽으며 의식세계가 형성되었고, 서양화를 그리는 작가인 데다가 미국 유학까지 다녀왔으니 서양식이 될 수밖에 없었지요. 그렇지 않은 게 오히려 이상할 지경이지요.

학생들과의 대화에서 가장 어려운 주제도 '한국적'이라는 문제입니다. 그런데 저는 지금까지 작업하면서 한국적인 소재를 의도적으로 찾은 적은 없어요. 가령 콜라 캔을 그린 제 작품을 보고 미국적이냐 한국적이냐를 이야기하는 것은 무의미하다고 봐요. 제 작품에서 서양 냄새가 난다면, 그건 그동안 제가 받은 서양식 교육의 결과일 테니 어쩔 수 없는 노릇이지요.

중국, 일본 등 동아시아의 미술, 특히 우리나라 미술, 예를 들어 겸재의 진경산수, 단원이나 혜원의 풍속화, 지극히 사실적인 묘사의 윤두서 초상화 등 그런 것들에 대해 알고는 있지만, 깊이 관심을 가지고 연구할 여유는 없었어요. 부끄러운 점이지요.

하지만 저는 좀 다르게 생각합니다. 그래서 학생들에게 이렇게 가르칩니다. 그것이 저의 소신이기도 하고요. 동도서기(東道西器) 하는 마음가짐으로 말이지요.

"단지 우리 것을 서양을 통해 확립한다는 마음가짐으로 그네들의 정신이

아니고 사고하는 방법, 재료 구사 방법을 익혀야 할 것이다. 선진(先進)이 된 이유는 분명히 그 속에 있기 때문에……."

　　　-한운성, 「서양을 통한 우리 것의 확인」, 『공간』(1987년 10월)

장소현　　좀 엉뚱하게 들릴지 모르겠는데, 저는 개인적으로 화가 한운성의 경우에는 '한국적'이라는 덫에서 벗어나 있는 점을 오히려 높게 평가합니다. 인간의 보편적 가치를 객관적으로 살피고 조형화하는 것은 매우 중요한 자세라고 생각하거든요.

　흔히 한국 사람이니까 당연히 한국적이어야 한다고 생각하지요. 저 자신도 한때 그런 운동에 열심히 앞장섰었습니다만…… 물론 국적 불명의 애매한 것을 세계적이라고 우길 수는 없는 노릇이겠지요.

　그런데 자칫하면 그 '한국적'이라는 것이 덫으로 작용하곤 하지요. 반대로 한국적 냄새가 물씬 풍기니까 나머지는 대충 넘어가도 된다는 식의 핑곗거리가 되기도 하고요…… 물론 한국적이면서 동시에 세계적일 수 있다면야 좋겠지만 말입니다.

　물론 제 개인적 욕심을 말한다면, 한운성의 배움과 지성이 전적으로 서양적 논리에 바탕을 두고 있다는 점이 좀 껄끄럽고, 그래서 가끔은 느긋하게 열린 한국적인 정서나 해학과 풍자가 아쉽기도 한 건 사실입니다. 시대의 아픔을 함께 하는 것도 중요하지만, 보는 이에게 편안한 안식과 재미를 주는 것도 미술의 기능 중의 하나가 아니겠습니까. 심오한 철학책을 독파하는 뿌듯함이나 흥미진진한 소설책을 탐독하는 재미나 무엇이 다른가 그런 생각이 드는 거죠.

　그러나 그건 저의 개인적 욕심이요 희망 사항일 뿐! 위스키나 와인에서 막걸리 냄새를 찾는 것은 무리겠지요. 한국 작가라고 해서 누구나가 굿거리장단에 막걸리 냄새를 풍겨야 하는 것은 아닐 테고요.

　그건 그렇고, 한운성 작품을 해석하고 이야기할 때 빼놓을 수 없는 부분이 자기

동일성, 즉 아이덴티티 문제입니다. 황봉구 시인 같은 이는 "나는 한운성의 그림들에 일관적으로 흐르는 주제가 아이덴티티라고 생각합니다. 아이덴티티라는 개념으로 한운성의 그림들을 풀어나갈 수 있습니다"라고 말했는데요.

한운성　　물론, 저 자신도 작가로서 아이덴티티를 매우 중요하게 여깁니다. 지금까지 일관되게 나의 정체성을 지켜온 것이 작업의 전제조건이라고 생각하기 때문입니다.

장소현　　그렇게 고집스럽게 지켜올 수 있었던 무슨 비결이라도 있는지요?

한운성　　비결이요? 이건 비결의 문제가 아니고 신념의 문제겠지요.

　이렇게 말하면 우습지만, 저는 고3 때 구약과 신약성경을 독파하고, 대학 시절 남들은 술판 벌일 때 종교, 철학, 예술의 문제에 대해 고민하고 갈등하고 홍역을 다 치렀어요. 그 이후 나름대로 저의 길을 정한 후 곁가지들을 쳐내면서 일도창해(一到蒼海)한 겁니다.

　제자들조차도 "선생님은 작업에서 시행착오를 겪으신 적이 있으세요?"라고 하는데, 저라고 시행착오가 없겠습니까마는, 목적지가 분명하니 가는 길이 순탄해 보였겠지요.

자기 동일성의 주제

황봉구 (시인)

나는 학창시절부터 한 형으로부터 아이덴티티라는 말을 수없이 들어왔습니다. 나는 한 형의 그림들에 일관적으로 흐르는 주제가 아이덴티티라고 생각합니다. 리얼리즘을 통해 현실을 바라본다고 하였지만, 한편으로 아이덴티티라는 개념으로 한 형의 그림들을 풀어나갈 수 있습니다.

자기 동일성, 간단히 이야기해서 자아인데, 후설의 현상학에서 추구하는 것도 순수자아(순수의식)입니다. 이러한 자아가 외부환경이나 시대적 여건에 따라 흔들리거나 변화하거나, 충격을 받거나 하는 여러 가지 상황을 맞이합니다. 이때 한 화백의 맑은 정신, 즉 자아는 후설이 말하는 것처럼 비판의식을 지니고 그 모든 주어진 여건들을 괄호 안에 넣고 순수자아를 찾으려 합니다. 찌그러진 콜라 깡통을 그린 〈거인〉 시리즈도 어찌 보면 한국의 젊은이가 미국으로 건너가 정체성 또는 아이덴티티 문제에 괴로워하고 그것을 그림으로 표현하였다고 해석할 수 있습니다.

자아는 지극히 철학적인 주제이지만 종교적이기도 합니다. 인도의 샹카라 철학은 자아를 브라만과 동일시합니다. 불교도 일종의 자아 탐구이며 부처의 최종 깨달음인 여래장자성청정심(如來藏自性淸淨心)도 자아의 확인입니다.

나는 한 화백이 수년마다 회화의 대상을 바꿔온 것을 잘 알고 있습니다. 그러나 대상의 변화에도 불구하고 저변에 흐르는 것은 바로 화백 자신의 정신이 지니고 있는 일관성입니다. 이런 일관성이 있기 때문에 다른 화가들과 달리 대상 주제를 변경하

였음에도 다른 기간에 그렸던 그림들처럼 치열하게 작업을 할 수 있었던 것입니다.

<div align="right">- 황봉구, 「제7장 회화 제4절 그림자」, 『생명의 정신과 예술. 3: 예술에 관하여』</div>

미술의 현실참여, 민중미술

장소현　귀국 전시회가 1975년이었으니, 우리 사회가 참으로 많은 갈등을 겪고 있을 때지요?

한운성　그렇죠, 여러 가지로 답답하고 복잡하게 엉클어진 시국이었지요.

장소현　그처럼 답답한 현실에서 등장한 것이 1980년 창립전을 가진 〈현실과 발언〉 동인이었고, 그것이 시대 상황과 맞물리면서 민중미술로 크게 확산되었습니다. 한국 리얼리즘 미술의 큰 획을 뚜렷하게 그었죠.

　그러니까, 시기적으로 보자면, 한운성의 〈거인〉은 〈현실과 발언〉보다 몇 해 앞서 발표된 셈이죠? 거의 같은 시기이기는 하지만, 순서로 보자면 불발로 끝난 〈현실동인〉, 한운성의 작품들, 〈현실과 발언〉의 순서가 되는 건가요?

한운성　어느 것이 먼저냐는 별로 중요한 것이 아니겠죠. 중요한 건 시대 상황과 거기에 대한 인식이겠지요, 워낙 급변하는 시절이었으니까 말이죠.

　이야기가 나왔으니, 먼저 〈현실동인〉에 대해서 살펴보는 것이 좋겠네요. 더군다나 우리 대학 동기들이 벌인 일인데다가, 현실을 직시한 최초의 미술운동이라는 중요한 의미가 있으니까요.

장소현　제가 간단하게 정리해보죠. 서울미대에 재학 중이던 우리 동기들인 오윤, 임세택, 그리고 후배인 오경환이 〈현실동인〉을 결성하고, 1969년 겨울 서울 신

문회관에서 전시회를 개최하려다가 학교와 행정 당국의 제지로 불발로 끝나고 말았습니다.

하지만 비록 전시회는 불발되었지만, 전시회의 선언문이 미술계에 큰 영향을 미쳤지요. 김지하 시인이 오윤 등과 논의하여 쓰고, 미술평론가 김윤수 선생이 교열한 것으로 알려진 이 선언문의 기본정신은 〈현실과 발언〉이나 민중미술로 계승되었습니다. 매우 긴 분량의 이 선언문은 '민족민중현실주의'를 기본정신으로 삼고 있습니다.

"참된 예술은 생동하는 현실의 구체적인 반영태로서 결실되고 모순에 찬 현실의 도전을 맞받아 대결하는 탄력성 있는 응전 능력에 의해서만 수확되는 열매다"라는 문장으로 시작되는 이 선언문은 "현재적 현실의 표현과 전통의 계승, 그리고 표현 기법상 외래의 것과 전통적인 것의 예술적 융화와 통일" 등을 예술 목표로 제시하며, '현실주의'를 선언하고 있습니다. 이 '현실주의'는 자연주의와도 다르고, 서구적 사실주의와도 구분된다고 주장하고 있지요.

참고로 이 선언문은 김지하 시인의 저서 『모로 누운 돌부처』에 수록되어 있습니다.

전시회가 불발로 끝난 뒤, 오윤은 10년 동안 벙어리가 되어 침묵을 지키다가 1979년 〈현실과 발언〉 동인으로 참여하여 주도적으로 활동했습니다. 〈현실동인〉 선언문의 정신이 그를 통해 계승된 것이지요. 김지하 시인은 오윤의 판화 작품이 선언서에서 주장한 현실주의에 가깝다고 말하기도 했습니다.

한운성　　한편, 임세택은 미대 동기인 강명희와 프랑스로 가서, 작품 활동을 활발하게 펼쳤지요. 두 사람의 작품을 다시 살펴보고 재평가할 필요가 있다고 여겨집니다.

임세택, 강명희 부부는 훗날 〈서울미술관〉을 개관하여, 〈프랑스 신구상회화 전시회〉를 비롯한 중요한 전시회들을 과감하게 개최해, 당시 의식 있는 젊은이들에게 매우 큰 반향을 일으키며 영향을 주었습니다. 임세택 씨 부부는 한국 미술계, 특히

리얼리즘 미술의 정립을 위해서 여러 가지 면에서 공헌한 것이죠. 〈현실동인〉도 그렇고, 〈서울미술관〉도 그렇고…… 오래 가지 못한 것이 참으로 안타까워요.

장소현　　〈현실동인〉은 미술운동에 있어서 화가와 이론가의 협업이 얼마나 중요한가를 잘 보여주기도 합니다. 선언문이 없었더라면 〈현실동인〉의 존재도 그냥 잊혀버리고 말았겠죠. 〈현실과 발언〉에서도 미술평론가들의 참여가 큰 영향력을 발휘했지요. 서양미술에서는 새로운 미술운동을 시작할 때, 미술가와 문인이나 이론가들이 뜻과 힘을 모으는 것을 당연하게 여기는데, 우리나라에서는 왜 그런 분위기가 귀한지 모르겠어요.

이어서, 〈현실과 발언〉 발족 무렵의 상황을 이야기해보죠.

한운성　　1975년, 성완경 선생은 프랑스에서, 저는 미국에서 귀국하면서 유근준 선생님이 저희 두 사람에게 특강을 의뢰한 적이 있었어요. 성완경 선생의 강의 내용은 제가 모르지만 짐작건대 제 강의와는 아주 대조적이었지 않았나 싶어요. 성완경은 프롤레타리아의 좌파적인 성향이 강했다면, 한운성은 미국적 부르주아라고 했을 것으로 짐작됩니다. 학생들도 반응이 두 편으로 갈라지지 않았을까 해요.

훗날 민중미술과 새로운 형상미술로 갈라지게 된 전조를 보는 것 같았을 겁니다. 상징적인 장면이지요.

기억이 어렴풋합니다만, 그 얼마 후 〈공간〉에서 좌담회를 가졌는데 거기에 성완경 선생이 참석했었고, 비공식적으로 후배들이 저보고 쿠르베의 리얼리즘에 대해 강의를 해달라고 해서 명지대에서 강의한 기억도 나는군요. 황창배, 임옥상, 민정기, 최인수 등이 참가했던 것 같아요. 하지만 그 무렵에 미술계에서도 현실에 대해 진지하게 고민하고 토론하는 분위기가 있었습니다.

장소현　　서울미대 출신들이 주축이 된 〈현실과 발언〉에 왜 참여하지 않았는지요? 취향이나 철학의 차이가 있었을 것으로 짐작이 가긴 합니다만.

한국미술의 리얼리즘을 이야기하자면 비켜갈 수 없는 주제인데, 이른바 '민중미

술'에 대한 한 교수의 생각을 듣고 싶군요. 우리 친구, 후배들이 관계된 일이라서 조심스럽기는 합니다만…….

한운성　그러지요. 오래전의 일이고, 따지고 보면 할 이야기도 별로 없지만 기억나는 대로 얘기해봅시다. 저의 고등학교 후배인 민정기를 만나면서 자연스레 동기들인 신경호, 임옥상 등과 술자리를 같이하게 됐고, 그 자리에서 임옥상과 격렬하게 토론한 기억이 납니다. '이념이 먼저냐 형식이 먼저냐' 같은 이야기로 말이죠.

임옥상은 이념을 내세우고, 저는 형식을 먼저 내세웠지요. 결국 내용과 형식, 닭이냐 달걀이냐의 문젠데, 『환쟁이 송』에서도 밝혔듯이 저에겐 형식이 먼저라는 것이 지금도 변함없는 생각입니다.

그리고 우연히 〈현실과 발언〉 동인들이 모인 자리에 참석했던 적이 한두 번 있는데, 어떤 계기로 그 자리에 참석했었는지는 잘 기억이 안 나네요. 하지만 그때 분위기나 대화 내용이 저하고는 영 안 맞는다는 생각이 강하게 들었어요, 여러 가지로.

그렇다고 저에게 〈현실과 발언〉에서 같이 활동해보자고 제의를 한 사람도 없었어요. 아마 자신들도 한운성은 〈현실과 발언〉 분위기가 아니구나 했을 겁니다. 현장에서 몸부림하는 민중미술은 저와는 여러 가지로 노선이 너무도 달랐으니까요. 안 맞는 점이 너무 많았어요.

오윤(吳潤)은 제가 미국에서 귀국한 후 우연히 인사동의 화방에서 만난 적이 있는데, 저보고 판화 프레스를 어디서 구할 수 있냐고 물어보더군요. 그게 전부예요. 그 이후 만난 적도 없어요.

그리고 그가 사망한 다음에 〈오윤 판화전〉이 학고재에서 열렸고, 역시 우리 동기 김정헌이 유족들의 부탁을 받아 저에게 "오윤의 판화가 오리지널인가 아닌가를 재판정에 나와 증언해줄 수 있겠느냐"라는 연락을 해온 것이 다예요. 1996년으로 기억하는데 마침 제가 한국현대판화가협회 회장으로 있을 때였어요. 1960년에 제정된 비엔나규정을 기초로 해서 우리나라에 맞는 판화규정을 만드는 작업을 하고 있

을 때였거든요. 그 규정에 따라 저는 '사후판화'라고 판정을 내려줬어요.(100쪽 〈이해를 돕는 글〉 참고) 누가 고소를 했나 봐요. 오윤이 사망했는데 사인 안 한 판화에 시비가 붙은 거지요.

그리고는 민중미술에 대해 관심을 가질 일도 없고, 그럴 여유도 없었지요. 내 작업하기도 벅찼으니까요.

물론, 저도 당시의 꽉 막힌 미술계 풍토에 답답함을 느꼈고, 뭔가 혁신이 필요하다고는 생각했지만, 그쪽하고는 생각이 너무 달라서 함께 할 수가 없었던 거지요. 우선 저는 민중이 뭔지, 나도 민중인지, 민중미술이라는 것이 민중이 하는 미술이라는 말인지 민중을 위한 미술이라는 건지 알 수가 없었어요. 모르는 걸 그릴 수는 없었으니까요. 모르는 걸 어떻게 그립니까?

장소현　그런 근본적인 문제는 결국 해결을 못 한 거지요. 솔직히 말하면 저는 예술의 현실참여에 찬성하는 편이고, 심정적으로는 〈현실과 발언〉에 동의하는 쪽입니다만…… 그런 문제에 대해선 비판합니다. 민중이란 게 도대체 뭐냐? 당신들이 민중의 대변자냐? 도대체 누가 그렇게 정했냐? 그런 식으로 따지고 들면 대답이 참 궁색해지지요. 그 친구들도 내부적으로 그런 본질적인 문제에 대해 많이 고민하고 갈등을 겪은 것으로 압니다.

가령 민중미술이란 명칭을 영어로 Minjoong Art라고 적으면서, 정확하게 번역할 단어가 없기 때문이라고 설명하는 것도 그런 예라고 저는 생각합니다만……. 곧이어 '민족미술'이라는 명칭이 나왔죠?

한운성　이미 살펴본 대로 우리나라에서는 리얼리즘의 전통을 거치지 못했으니, 이에 대한 논쟁도 본격적으로 이루어진 적이 거의 없지요. 그저 추상미술이 아닌 구상미술이면 리얼리즘이라고 뭉뚱그려 생각하는 수준이 아니었나 싶어요.

문학이나 사회과학, 철학 같은 분야에서는 리얼리즘 논쟁이 격렬하게 진행되었고, '뜨거운 감자'가 된 지 이미 오래인데, 미술 쪽에서는 논의조차 거의 없었다는

것은 생각해보면, 참으로 안타깝고 서글픈 현실이지요. 서양에서 밀려온 추상미술 쓰나미와 국전(國展)의 위력이 그렇게도 압도적이었다는 이야기인지 말이죠.

하지만 우리나라에서는 사회문제에 대한 관심이나 의식화라는 면에서 항상 미술이 문학과 사회과학의 뒤를 쫓아가는 형국이었죠. 사회의식이니 민중이니 하는 개념들도 문학에서 미술로 넘어왔어요. 애초에 리얼리즘이라는 개념은 미술에서 시작된 것인데 말입니다.

장소현　80년대 초 〈현실과 발언〉 동인이 물꼬를 트면서 리얼리즘 논의가 본격적으로 시작되었고, 그것이 민중미술로 확산되면서 한층 뜨거워졌죠. 그러면서 극심한 정치성과 좌편향 쏠림현상이 일어났습니다. 그 당시 시대 상황과 맞물리면서 걷잡을 수 없는 기세로 한쪽으로 기울었지요. 아무런 여과 장치도 없이……. 〈현실과 발언〉은 그나마 논리적이고 온건한 편이었죠.

문제는 그 기울어진 상태가 아직도 그대로 있다는 겁니다.

한운성　〈현실과 발언〉의 창립 취지는 당시 한국 화단의 획일적인 서구미술 수용과 매체를 활용한 후기산업사회의 병폐를 지적하는 순수한 비판의식에서 출발했다고 봐요. 초기 작업들만 봐도 그런 면이 분명하게 보이거든요. 그게 한국의 정치상황과 맞물리면서 언제부터인가 정치현실 비판으로 기울어진 거죠.

창립 동인인 윤범모 씨는 〈현실과 발언〉의 창립 선언문을 "미술계의 속물 취향을 지적하면서, 관념 유희와 현실 외면을 비판했다. 미술풍토를 오염시키고 있는 기성 미술계에 도전을 선포하는 포고문과 같다"고 간추려 설명합니다.

장소현　이미 말한 대로, 예상했던 것보다 훨씬 폭발적으로 세력이 커지면서 민중미술, 민족미술로 개념이 넓어지고, 〈민미협(民美協)〉 같은 조직이 꾸려지고 하면서 정치 성향이 강해진 것으로 짐작합니다. 그러니까, 한국의 억압적이고 불합리적인 정치 환경이 미술을 그렇게 만든 셈이죠. 현실참여가 곧 정치적인 것은 아닐 텐데 말입니다.

모임 내부적으로는 그런 문제에 대해서 진지한 논의가 있었던 것으로 압니다. 가령 〈현실과 발언〉이 창립 30주년을 기념하며 발간한 책자의 제목이 『정치적인 것을 넘어서』인 것만 봐도 그런 고민을 어느 정도는 읽을 수 있지요.

그리고 실제로는 동인작가들이 모두 정치성향이 강한 것은 아니었어요. 일부의 작가들이 그랬던 거지요.

장소현　　당시 그런 쏠림현상은 미술뿐 아니라 다른 예술 분야에서도 일어났어요.

연극을 예로 들어보죠. 70년대 중반부터 젊은이들 사이에서 우리 것 찾기 움직임이 일면서, 대학마다 탈춤반이 만들어졌고, 운동권을 중심으로 마당극 또는 마당굿이 활발하게 만들어져 공연되었습니다. 열린 공간인 마당에서 하는 연극을 통해 사회문제나 정치 현실을 고발하고 규탄하는…… 그런 활동들을 문화 운동이라고 불렀죠.

그런데 같은 시기에 기성 연극판에서도 탈춤이나 판소리 등 우리 전통연희를 현대화하는 작업이 본격화되었고, 그렇게 만들어진 연극들이 활발하게 무대에 올려졌습니다. 극작가 오태석의 작품들, 극단 민예극장이나 자유극장의 작품들이 좋은 예가 되겠지요. 제가 극본을 쓴 탈놀이 〈서울말뚝이〉를 극단 민예극장이 공연해서 관심을 모은 것이 1974년이었어요.

같은 시기, 같은 사회 환경에서 전개된 이 두 가지의 움직임은 겉보기에는 비슷해도 뜻하는 바는 반대였습니다. 간단히 말하자면, 운동권의 마당굿은 정치적인 구호나 메시지를 전달하는 수단으로 전통연희를 활용한 것이라면, 기존 연극판의 마당극이나 연극은 우리 전통예능의 기본정신인 신명, 흥, 해원상생 등의 정신적 요소를 오늘날에 되살리려는 노력이었던 겁니다. 이제 와서 어느 쪽이 바람직한지를 따지는 건 덧없는 일이겠지만요.

하지만 그 당시에는, 시대 상황 때문에, 운동권의 마당극이 단연 기세등등했습니

다. 어느 쪽이 더 바람직한가 따위의 말은 꺼낼 수도 없었지요. 책이나 글을 통한 기록이나 학문적 연구 활동도 운동권이 압도적으로 강했지요.

　미술에서도 똑같은 일이 되풀이된 겁니다. 그 당시에 민중미술에 참여하지 않은 리얼리즘 작가들의 주목할 만한 활동도 상당히 있었는데, 거의 관심을 끌지 못했죠. 민중미술이 언론의 관심이나 책 발간 등 모든 방면에서 압도적이었어요. 압도적일 뿐 아니라 편파적이었죠. 하나로 똘똘 뭉친 힘을 당할 재간이 있나요. 더구나 공권력의 엄청난 박해를 받아가며 하는 활동이니 당연히 강력하고 절박할 수밖에 없었죠.

한운성　민중미술 계열의 작가들이 원하던 민주화가 이루어진 후에, 잠시 혼란기가 있었지만, 저력 있는 친구들은 각자 자기 세계를 개척하고 열심히 활동하고 있으니 반갑고 고마운 일이죠. 특히 민정기, 강요배 같은 친구들 말입니다.

장소현　민중미술의 대표주자 격인 임옥상이 한 신문과의 인터뷰에서 "민중작가로 불러주는 건 영광스럽지만 부끄러운 게 많다"고 고백했던데, 그 말이 저에게 인상적으로 들렸습니다. '민중미술가'라는 호칭이 자랑스러운 만큼 부담스러울 때도 많겠지요. 책임도 무거울 테고…….

한운성　언제부터인가 '한국의 리얼리즘=민중미술'이라는 등식이 널리 받아들여지고 있는 것 같은데, 이 또한 우리 사회가 지양해야 할 이분법적인 사고방식에서 비롯된 것이라고 생각합니다.

　김재원 교수는 〈한국근현대미술사학회〉에서 발표한 논문에서 이렇게 지적하고 있는데, 저도 같은 의견입니다, 동감이에요.

　　"민중미술이 20세기 한국 미술사상 최초로 사회비판적 리얼리즘으로 꽃피운 미술운동이었던 것은 사실이다. 그렇다고 민중미술이 곧 한국의 리얼리즘일 수는 없는 것이다. 리얼리즘은 사회비판적 리얼리즘을 포함하는 상위의

99

포괄적 개념이기 때문이다."

〈이해를 돕는 글〉

오리지널 판화에 관한 규정 Definition of Original Print

이 규정은 1997년 한국현대판화가협회, 한국미술협회의 심사를 거친 공식 규정임

1. 오리지널 판화는 작품을 찍기 위한 판(볼록판, 오목판, 평판, 공판 등)을 작가가 직접 제작함을 원칙으로 한다.

1) 판제작이라고 함은 판 위에 직접 그리고, 깎고, 부식하고, 스텐실을 만들고 하는 등의 일련의 제판작업을 포함한 행위를 말한다.

2) 판 제작 및 찍은 작업은 작가가 직접 하는 것을 원칙으로 하되, 기술적인 부분에 대해서는 전문적인 프린터의 협조 하에 이루어질 수 있다. 이때 모든 과정은 작가의 책임 하에 이루어져야 한다.

2. 판화작품은 그것이 오리지널 작품으로 인식되기 위하여는 작가의 서명과 함께 전체의 찍은 매수와 작품의 일련번호가 작품상에 명기되어야 한다.

1) 작품의 매수는 작가가 결정함을 원칙으로 한다.

2) 'Artist's Proof'는 작가의 보관용으로서 전체매수의 10% 이내로 하며 그 수를 명기할 수도 있다.

3) 에디션이 끝난 판은 판 위에 에디션이 종료되었음을 명확히 알 수 있는 표시를 하는 것을 원칙으로 한다. (C/P, Cancelation Proof)

100

오리지널 판화가 아닌 판화용어

사후판화 Posthumous Edition

1. 작가가 생전에 직접 제작한 판이 파기되지 않고 남겨졌을 경우 유족, 혹은 관리자의 책임 아래 그 판을 찍을 필요가 있다고 판단되어 찍은 판화.

 1) 전체의 찍은 매수와 작품의 일련번호를 표시할 수도 있으나 작가의 싸인 대신에 유족 혹은 관리자의 책임 하에 찍었음을 명기하여야 함.

복제판화 Reproduction Print

1. 원작품을 작가의 승인 하에 본인이 아닌 제3자에 의해 판화의 기법으로 판을 제작하고 찍은 것을 복제판화로 본다.

복제품 Reproduction

1. 색분해 등의 방법을 이용하여 인쇄기법으로 원작품을 복제한 것은 복제품으로 본다.

2. 원작품을 본인이 아닌 제3자에 의해 판화의 기법으로 판을 제작하고 찍은 것은 복제품으로 본다.

리얼리즘 미술의 전개 과정

한운성　　사실 그 당시 저는 민중미술 하는 친구들보다 훨씬 더 가깝고 직접적으로 운동권 학생들을 피부로 접해야 했습니다. 덕성여대에 있다가, 1982년 서울미대로 오면서 6~7년을 줄곧 '데모'에 시달렸거든요. 그래서 〈매듭〉이 나왔는지도 모르지만요.

가르치는 것은 둘째 치고 매일 운동권 학생들 면담(面談)하고 보고서를 본부에 올려야 했습니다. 집안 배경 좋고 똑똑하고 저를 따르던 여학생들이 어느 날 싸늘한 눈으로 쏘아보는데 아주 무섭더군요. 포섭되고 세뇌되면 저럴 수도 있구나 싶은 게 섬뜩했습니다.

학교는 24시간 최루탄으로 매캐하고, 수업 중에 운동권 학생이 문을 두드리면서 학생들에게 "지금 신림동에서 한 학생이 분신했는데 너희들 지금 수업 듣고 있게 생겼냐"고 소리 지르고 하는 상황이었으니까요.

저는 민중미술 작가들보다 오히려 운동권 학생과 대면을 많이 했는데, 그림으로는 대부분 멕시코 벽화나 사회주의 리얼리즘에 빠져 있었지요. 그런데 도대체 왜 이미 저 멀리 사라져버린, 우리와 관계도 없는 소셜 리얼리즘이고, 멕시코 벽화인지 이해가 안 되는 겁니다.

매일 같이 반미를 외치던 학생들이 이상하게 졸업하고는 미국 가겠다고 추천서

써달라고 하는 그 이중잣대도 싫었고요. 그 당시의 학교 분위기는 생각하기조차 싫네요. 학생들과 부닥침이 트라우마같이 머릿속을 떠나질 않아요.

장소현　　아아, 미술대학 교수가 날마다 운동권 학생 동향 보고를 해야 하는 시절이 있었다니 새삼스레 화가 나고 서럽네요! 그리고 거기서 〈매듭〉 시리즈가 나왔다는 설명은 더 슬프고요.

제가 그 시절 한국에 살지 않았기 때문에 그런 일에 대한 체험적 실감이 없고, 그것이 어쩔 수 없는 저의 한계이기도 합니다. 이를테면 최루탄 가스의 냄새를 저도 옛날에 맡아보기는 했으니 알기는 하지만, 삶의 한 부분으로 실감하지는 못하니 말입니다. 그런 점에서 저는 역사에 대한, 열심히 활동하며 싸운 친구들에 대한 부채의식을 느낍니다. 그리고 그것이 제가 민중미술을 함부로 비판하지 못하는 까닭이기도 하고요.

한운성　　훗날 미술사학자들이 냉정하게 평가하는 날이 오겠죠. 그렇게 믿고 싶네요.

장소현　　글쎄요, 평가는 이미 다 끝난 것 아닌가요? 제가 보기엔 그렇게 보이는데요. 1994년 국립현대미술관에서 열린 〈민중미술 15년〉전을 계기로 제도권으로부터 공인받았지요. 그때 관장이 임영방 선생이셨죠. 이론적으로 정리한 책도 여러 권 나왔고요.

일부 미술평론가는 "민중미술은 '1980년대 민주화운동의 시기에 펼쳐진 한국의 리얼리즘 미술운동 계열의 미술'을 통틀어서 이르는 별칭이다"라고 정의합니다. "단색화가 한국 추상미술을 대표한다면, 한국 리얼리즘 미술을 대표하는 것은 민중미술이다"라는 주장까지 나오고 있는 형편이지요. 한 교수께서 지적한 대로 우리 사회가 지양해야 할 이분법적인 사고방식에서 비롯된 것이죠.

뿐만 아니라, 오윤의 유작을 중심으로 민중미술 작품들이 미술시장에서 팔리기 시작하는 뜻밖의(?) 현상이 있는 모양이더군요. 그래서 갤러리나 화상이 바짝 관심을 가지고…… 이런 현상에 대해 정준모(전 국립현대미술관 학예연구실장) 씨는 "추

억팔이 마케팅 바람"이라고 비판했더군요.

물론, 비판적인 시각의 평가도 나와서 균형을 이뤘으면 좋겠지만, 쉽지 않아 보이네요. 다 지나간 일 붙들고 콩이야 팥이야 할 사람도 없을 테죠. 생기는 거 없이 긁어 부스럼인데 누가 나서겠어요?

한운성　그렇긴 하지만 너무 부정적으로만 생각할 필요는 없겠죠. 바람직한 움직임이 아주 없는 건 아니니까요.

그런 점에서 서울대학교 미술관 기획으로 2017년 10월부터 11월 말까지 열린 〈포스트모던 리얼〉전은 매우 고무적이고 뜻깊은 전시회라고 평가할 수 있겠지요. 서울대학교 미술관 전관에서 1950년대부터 현재에 이르는 회화, 영상, 설치 등의 작품을 전시하여 "한국 현대미술이 리얼리티를 추구해온 궤적을 조명하고자 한다"는 취지에 공감하여 저도 뿌듯한 마음으로 작품을 출품했습니다. 앞으로도 이런 전시회가 자주 열렸으면 정말 좋겠습니다.

몇 년 전 국립현대미술관 서울관 개관 때는 〈자이트가이스트(Zeitgeist)〉 즉 시대정신이란 제목으로 전시가 열렸는데, 몇몇 민중작가들 작품을 포함해서 다양한 형상성의 작가들 작품이 전시됐어요, 거기에 추상작가들도 함께 했어요. 시대정신이라는 관점에서 볼 때 얼핏 모노크롬 회화나 민중미술에 포커스를 두기 쉬운데 폭넓게 작가들을 수용했더군요.

그런 걸 보면, 한국에 현대적인 의미에서의 형상미술이 민중미술에 가려서 미술사적으로 아직 정립이 안 되어 있는 부분에 대한 재정립의 움직임이 일어나고 있는 것이 아닌가 하는 나름의 해석도 가능하지 않은가 싶어요. 그래서 기대를 걸어보는 거지요.

장소현　리얼리즘을 논의할 때 늘 등장하는 것이 정치적 성향의 문제인데요, 앞에서도 잠시 언급했지만, 한국 민중미술의 경우 특히 두드러지는 현상이죠. 현실참

여는 곧 정치적 행위라고 여겨지고 있으니까요.

그런 측면에서 다른 나라들의 리얼리즘 전개 과정을 좀 상세하게 살펴볼 필요가 있을 것 같군요, 특히 현실과의 관계라는 측면에서.

한운성　사회주의자라고 자처하던 쿠르베도 사실은 사회주의 운동으로서의 리얼리즘을 추구했다기보다는 당시의 비현실적인 신고전주의나 낭만주의에 대한 거부의 방식으로 현실 인식을 그 대안으로 제시한 것이었습니다. 앞서도 언급했듯이 "나는 천사를 본 적이 없기 때문에 천사를 그릴 수 없다"는 그의 유명한 말이 바로 그런 뜻이죠.

19세기 리얼리즘의 사회비판적인 태도는 20세기 초 소련의 사회주의 리얼리즘에서 체제를 선전하고 찬양하는 배타적인 양상으로 변질되었지요. 이후 민족주의와 결합되면서 제3세계 민주화 과정에서 민주화를 향한 사회적 갈등이 진행되는 지역에서 어김없이 기득권자에 대한 견제세력으로 등장하곤 했습니다. 멕시코의 벽화운동이 그 전형적인 사례이고, 80년대 한국의 정치 사회적 격변기에, 일본이나 서구미술 지향적인 화단에 반기를 들고, 등장한 민중미술도 그런 사례 중의 하나라고 봅니다.

장소현　나라마다 전개 양상이 달랐지요? 물론 나라마다 사회현실이 다르니 미술운동도 당연히 다를 수밖에 없겠지만요.

한운성　당연히 다르지요. 앞서도 언급했지만 20세기의 리얼리즘 운동을 나라별로 정리해보자면, 미국은 1970년 초 팝 이전에 New Realism, 팝 이후에는 Photo Realism, Hyper Realism 등으로 변모되었고, 프랑스에서는 1980년대에 Nouvelle Figuration이라는 신구상회화로 새롭게 접근해 나갔습니다.

이에 비해 우리나라의 경우에는 그 어떤 새로운 리얼리즘의 해석도 제대로 받아들이지 못한 가운데 민중미술과 한국형 극사실주의로 양분된 느낌입니다.

1980년대 초의 한국형 극사실주의는 자칫 포토 리얼리즘으로 해석되곤 하는데,

실상 개념이나 철학적인 면에서 보면 전혀 공통점을 발견할 수 없는 그야말로 寫實주의에 가까운 표현으로 볼 수 있지요. 대표적인 예가 국전에서 대통령상을 수상한 〈과녁〉과 같은 작품인데, 물체의 일부를 클로즈업해서 극사실적인 수법으로 재현하는 방식으로, 그 개념은 미술대학의 기초 조형수업에서 볼 수 있는 정밀묘사에 가깝다고 볼 수 있습니다.

한편, 민중미술이 한국의 대표적인 리얼리즘으로 자리매김했다는 사실은 아무도 부인할 수 없겠지요. 하지만 1980년대 한국의 정치적인 상황에서 태어난 민중미술의 토해내기식 표현은 21세기의 관점에서 볼 때 19세기 프랑스 리얼리즘처럼 역사 속의 이야기다. 리얼리즘은 건강한 정신과 눈으로 시대를 직시할 때 그 울림이 큰 것이다…… 이 정도로 여기서는 요약하고 넘어가도록 하지요.

이제 한국의 민중미술 작가들은 탈 이데올로기 시대 이후 그 빈자리에 냉철한 관찰자의 입장에서 현실에 대한 작가의 주관적 인식을 담아내야 할 것입니다. 한국의 대표적 리얼리스트라고 자칭하던 민중미술가들이 "싸워야 할 적과 비판할 대상을 잃었다"고 침묵한다면, 그들은 진정한 의미에서 리얼리스트가 아닌 것이죠.

리얼리즘은 이미 포스트모던 이후 다원화, 다양화되는 양상으로 전개되어 나아가고 있습니다. 물론, 앞에서도 언급했듯이 작가 자신의 현실 인식에 근거한 객관적이고 사실적인 표출이 전제되어야 하겠지요.

어쨌거나 민중미술의 역사적, 미술사적 중요성은 높게 평가되어야 한다고 생각합니다. 그리고 앞에서도 언급한 것처럼, 저력 있는 작가들이 각자 자기 세계를 개척하면서 열심히 활동하고 있으니 반갑고 고마운 일이죠.

장소현 이해하기 쉽게 잘 정리해주셔서 고맙습니다.

서울대학교 미술관 기획
〈포스트모던 리얼〉전 취지

인간은 자신의 존재와 삶, 세계에 대하여 그 의미를 추구한다. 복잡다단한 현상과 인식 속에서 어떠한 것은 거짓이나 가짜로 판단하고 배제하며 부단히 진실된 무언가를 찾아가는 이 여정의 목적지를 우리는 '리얼', '리얼리티', '실재', '현실' 등으로 불러 왔다.

미술 역시 인간이 자신과 세계의 의미를 구축하는 행위이므로, 다양한 미술 사조와 미술가들의 시도들은 크게 보아서 '리얼', '리얼리티'를 찾아가기 위한 서로 다른 방법론이라 할 수 있다.

이런 점에서 '리얼'을 주제로 삼은 본 전시는 창작의 핵심적인 동력에 주목해서 미술 작품을 바라보고자 하는 시도이다.

전시에서 주목하는 또 하나의 측면은 '포스트모던'의 양상이다. 본 전시는 모더니티에 대한 반성과 극복이라는 측면, 모던 시기 이후라는 시간적 측면을 포괄하여 미술에 있어서의 포스트모던 양상을 살펴봄으로써, 한국현대미술이 리얼리티를 추구해온 궤적을 조명하고자 한다.

1. 도입부

한국 사회는 식민 지배에서 벗어난 이후 한국 전쟁, 그리고 남북 분단을 경험하면서 경제 발전을 과제로 내세운 근대화와 좌/우라는 이분법적 정치 이데올로기가 대립하며 특유의 모더니티를 형성하였다.

본 전시에서는 이러한 한국의 모더니즘을 대표하는 1950, 60년대 작품들 및 1970, 80년대에 추상미술 vs 민중미술의 진영 논리에 포섭되지 않고 개인적으로 리얼리티 추구에 천착했던 작가와 작품을 재조명한다.

2. 중심부

1990년대 이후 한국 사회 전반에 걸쳐 나타난 포스트모던한 현상들은 이전 시기에 추구했던 '리얼'에 대한 개념과 방식에 대한 전면적인 변화를 요청하는 것이었다.

특히 사진, 영상 매체, 가상현실 등의 기술 발전은 인간의 인지 및 감각 양태와 범주를 일변시켰으며, 이에 미술가들은 현실과 가상의 관계를 재정의하고 이를 드러내는 방법을 찾아야 하는 과제를 안게 되었다.

본 전시에서는 대중 매체 이미지 시대에 성장한 세대의 작업에 드러난 새로운 리얼리티 추구의 방식을 '재현(representation)'과 '물질(material)'을 두 축으로 살펴보고, 이러한 작업이 한국의 모더니즘 미술의 한계 극복의 측면에서 가지는 의미를 적극적으로 평가하고자 한다.

출품작가

고승욱, 공성훈, 김범, 김원화, 김차섭, 김호득, 김홍주, 백승우, 안상철, 윤동천, 이용덕, 이종상, 임동승, 전준호, 정연두, 정흥섭, 조습, 한운성, 황재형

프랑스 신구상회화의 영향

장소현　그 당시 민중미술 외에도 리얼리즘에 관한 열기가 다양한 형태로 상당히 높았던 것으로 기억합니다만, 좀 상세하게 살펴보도록 하지요.

한운성　저는 이 시점에서, 1982년에 우리 친구 임세택 씨가 개관한 〈서울미술관〉에서 열린 〈프랑스 신구상회화 전시회〉를 거론하지 않을 수가 없군요.

　모더니즘 비판 속에서, 그리고 미술의 중심이 뉴욕으로 옮겨간 이후 그 반발로 프랑스에서 자생적으로 생겨난 미술운동인데, 그 전시를 보고 저는 '해답은 여기에 있을 수 있구나' 싶었어요. 그 이후 임세택 씨가 프랑스로 추방되고 난 후, 안타깝게도 우리나라에서 관심이 사라지고 말았지요.

　저는 2002년, 아셈 펠로우쉽을 받아 파리 1대학 소르본으로 가서 다시 개인적으로 연구할 기회를 가질 수 있었습니다. 귀국 후 〈프랑스의 신구상회화〉라는 제목의 연구보고서를 제출했지요.

　그때 몇 개월 프랑스에 머물면서 여기저기 뒤져보았는데, 앵포르멜 반기로 북유럽을 중심으로 Cobra로 불리는 일군의 젊은 화가들이 1960년 중반 이후, "작품이라는 것은 자신의 시대와 공간 안에서 주어진 사회적 맥락에서 이루어져야 한다"는 주장 아래 운동을 펼쳤는데, 당시 정치적으로 뜨거운 이슈였던 베트남 전쟁, 쿠바혁명 등을 다루었습니다.

어떻든 이 '프랑스 신구상회화'는 사회주의 리얼리즘도, 형식주의도 아닌, 사건과 사건에 개입된 인간 실체의 관계를 다루고, 타블로(tableau)를 더 이상 명상의 대상이 아니라 의사소통의 장으로 보았다는데, 저는 동감했어요. 특히, 질 아이요(Gilles Aillaud)(도판 12)의 작품은 눈여겨볼 만합니다.

장소현　그 〈프랑스 신구상회화 전시회〉가 당시 의식 있는 젊은이들에게 매우 큰 반향을 일으켰죠. 〈서울미술관〉과 임세택 씨 부부가 한국 미술계를 위해서 여러 가지 면에서 공헌한 셈이지요.

그건 그렇고, 질 아이요 작품에 대해 이야기했는데, 제 눈에는 한 교수 작품도 질 아이요에 못지않은 것 같은데요! 동물이냐 식물이냐는 차이는 있지만, 생명에 대해서 이야기하려는 것은 같아 보이는데요. 물론, 상징을 의인화(擬人化)하기에는 동물이 직접적이고 유리한 점은 있겠지만, 작품으로서의 완성도는 한 교수 〈과일 채집〉이 더 짱짱한 것 같아요. 취향의 차이인지는 모르겠지만.

한운성　그래요? 뜻밖의 반응이군요. 저는 질 아이요를 내용과 형식, 두 가지 모두를 만족시키는 드문 화가라고 봤거든요. 인간의 질곡이라고 할까? 실존적인 상황을 동물과 울타리를 통해서 직설법이 아닌 은유법으로 아주 조용히 적막한 분위기를 통해서 잘 드러냈다고 봤어요. 다루기 힘든 물결의 패턴은 데이비드 호크니는 저리 가라고 할 정도로 잘 그렸지요. 패턴화하면서도 회화성을 잃지 않고 있어요.

질 아이요의 작품은 과천 현대미술관에 한 점 소장되어 있어요. 한국에서도 관심을 갖는 작가라는 말이지요.

장소현　어쩌면, 취향의 문제도 있겠지만, 실제로 그림을 그리는 화가와 감상자의 보는 눈이 다르기 때문에 생기는 차이일 수도 있을 것 같네요.

한운성　그럴 수도 있겠지요. 하지만 질 아이요를 다시 한번 눈여겨보시기 바랍니다. 그밖에도 관심을 가져야 할 작가가 많아요.

장소현　이야기가 나온 김에, 리얼리즘을 바르게 파악하기 위해서 반드시 짚어보고 공부해야 할 화가들을 꼽는다면, 어떤 작가를 꼽을 수 있을까요? 물론 사람마다 생각이 다르겠지만요.

한운성　간단하게 대답하기 어려운 질문인데요. 좀 시간을 가지고 깊이 생각해볼 문제예요. 얼핏 떠오르는 작가로는 쿠르베, 마네, 드가, 도미에, 케테 콜비츠, 에드워드 호퍼, 루시안 프로이드, 프랜시스 베이컨, 재스퍼 존스, 척 클로즈, 필립 펄스타인, 리차드 에스테스, 조지 시걸, 데이비드 호크니, 아리카, 질 아이요, 네오 라우흐, 제니 샤빌, 웨민쥔……

한국 작가로는 글쎄요, 이건 어디까지나 제 개인적인 입장이라는 것을 전제로 이야기할 수밖에 없겠네요. 리얼리즘을 이념 쪽으로 접근하면 서방의 사회주의 리얼리즘을, 우리나라의 경우에는 민중미술을 거론 안 할 수가 없는데, 저는 이 자리에서는 이념의 문제가 아닌 리얼리티의 추구라는 회화의 본질적인 문제에 국한해서 생각하고 싶군요.

작가적인 입장보다도 작품 위주로 생각해 보면 최진욱, 진훈, 정원철, 이광호, 김지원 등의 작가가 우선 떠오릅니다.

특히 최진욱과 진훈(도판 3, 도판 6)은 회화를 현실을 파악하고 깨닫는 수단이나 도구로 생각하고, 전통적인 회화의 방식에 천착해서 회화의 갈 길이 어디인가를 끊임없이 질문하는 공통점을 가지고 있습니다. 그들에게 있어 '붓질'은 눈으로 본 대상을 손을 통하여 인식하는 하나의 잣대라고 말할 수 있는데, 일반적으로 '회화적'이라는 의미와 동일시되어 온 '붓 터치'가 과연 오늘날 다양한 디지털 매체가 범람하는 속에서도 회화의 마지막 보루로서 아직도 유용한가에 대해서 질문하고 있습니다.

그다음 정원철과 이광호(도판 4, 도판 5) 두 작가는 최근에는 표현방식의 폭을 넓게 구사하고 있지만 초기 두 작가의 공통점은 인물화를 중심으로 작업을 했는데,

정원철은 한국에서 위안부 문제가 사회문제로 대두되던 시점에서 위안부에 동원됐던 할머니들의 초상을 리놀리움 판화로 부각시켰고, 이광호는 작업실 주변에서 마주치는 인물들의 초상화를 그렸는데, 사진을 보고 그리지 않고 실시간 모델이 된 인물들과 작업 현장에서 대화를 나누면서 그렸지요. 정서적인 교합 속에서 진행된 결과물이라 그런지 정적인 포즈임에도 불구하고 금방 일어서서 나갈 것 같은 동적인 느낌을 주는 초상화였어요.

끝으로 김지원(도판 7)은 그림을 메시지를 전달하는 수단이라고 말하는 듯하지만, 어느덧 행위를 싣는 주체로서의 그림이라는 실재성(reality)으로 되돌려 놓고는 합니다.

장소현　　그렇군요. 저는 미국에 장기간 살다 보니 요즈음 한국에서 활동하는 작가들에 관해서는 아무래도 정보가 부족한데, 하지만 일단 제가 추가하고픈 작가를 생각해 보면 고야, 렘브란트, 페르메이르, 모네, 세잔, 쇠라, 루오, 블라맹크, 뭉크, 로트레크, 로댕, 드가, 위트릴로, 앤드류 와이어스 등이 있고, 한국 작가로는 변월룡, 이쾌대, 김정헌, 임옥상, 민정기, 강요배, 이종구, 황재형 등이 있어요.

한운성　　변월용이 리얼리스트라면 당연히 레핀도 포함시켜야 되는 거 아닌가요?

장소현　　제 의견을 말한다면, 재스퍼 존스나 조지 시걸은 그렇다고 치고, 척 클로즈, 필립 펄스타인은 좀 뜻밖인데요.

한운성　　척 클로스, 펄스타인은 인물화에서 있는 그대로를 드러내 보이는 작가로는 탁월하다고 봅니다.

그밖에 아리카(Avigdor Arikha)(도판 13)는 1950년대 미국 추상표현주의 운동에 가담하여 작업하다가 어느 날 구상화가로 변모하여 뛰어난 정물화와 인물화를 남겼지요. 에드워드 호퍼와 함께 제가 좋아하는 화가예요.

페르메이르와 앤드류 와이어스의 구도는 잘 배치된 한 폭의 정물화 같다고나 할까요. 모두 다 제가 좋아하는 화가들인데, 리얼리즘으로 묶기보다는 현대판 내추럴

리즘이라고 보는 것이 어떨까 싶네요?

장소현　제가 한국 작가들의 작품을 보면서 느끼는 것인데, 리얼리즘하면 왜 그림이 어두워야 하는지? 왜 현실에 부정적이어야만 하는지? 아니면 나보란 듯이 손재간만 내세우는지? 그런 의문이 들 때가 많습니다.

한운성　극복해야 할 지점이지요. 제가 조심스럽게 진단하기에는, 피해 의식에 젖어서 현실을 바로 보질 못하고 그렇기 때문에 그림이 병들어 있는 것이 아니냐는 생각이 듭니다. 일부 민중미술 작가들 중에는 "미국의 하이퍼 리얼리즘은 멍청하게 재현에 올인하고 있다"고 단정하는 사람이 있는데, 그렇지 않아요. 이 점에 대해서는 부연 설명이 필요하겠네요.

　사진이 등장하면서 회화가 위기의식을 느낀 시대가 있었지요. 그러나 그것도 잠깐이고, 오히려 화가들은 자신의 작업에 사진을 이용하기 시작했습니다. 들라크루아, 코로를 비롯해서 마네, 모네를 포함한 많은 인상주의 화가들이 사진을 참고로 그림을 그린 기록이 있습니다. 그들에게 사진은 수단이지 목적이 아니었지요. 그런데 미국의 포토 리얼리즘이나 하이퍼 리얼리즘을 보면 인화된 컬러사진 그 자체가 작업의 대상이고 목적이지요.

　학교에서 학생들을 가르치다 보면 사진들을 많이 이용하고 있어요. 이용한다는 것이 사진을 보고 그린다는 것인데, 그 이유는 거의 100%가 편의상 그렇게 한다는 것입니다. 속마음을 들여다보면 실제 모델을 구해서 그린다는 것이 번거롭기도 하고 불편해서입니다. 70년대만 하더라도 사진을 보고 그리고 있다가 교수가 다가가면 얼른 사진을 숨기거나 치우는 학생들이 눈에 많이 띄었습니다. 그 학생들이 자신들이 보고 그리던 사진을 물건을 훔치다 들킨 사람처럼 숨기는 이유가 뭡니까, 결국은 실제로 정물이건 인물이건 모델을 구해서 그려야 하는데 꾀가 나서 그렇든 그렇지 않든 간에 현실적으로 그것이 어렵기 때문에 대안으로 사진을 보고 그린다고 보는데, 그러한 행동 자체가 양심에 꺼리는 일이기 때문에 자신의 행동을 숨기

기 위해서 그러는 것이 아닙니까.

그러다가 포토 리얼리즘이 등장하면서 그런 학생들에게 면죄부를 준 것입니다. 그 이후에는 모든 학생이 너도나도 드러내 놓고 사진을 보고 그리기 시작했습니다. 이제 미술대학 실기실에서는 전통적인 사생화나 실경화(實景畵)는 거의 볼 수가 없는 형국에 이르렀지요. 심지어는 모 미술대학 입학시험에서는 모델이 아니고 사진을 나눠주고 그것을 대상으로 실기시험을 치르고 있는 형편이니 말할 나위가 없지요.

제 말이 중간에서 옆가지를 쳤는데, 아무튼 포토 리얼리스트들은 작업의 편의를 위해서 사진을 사용한 것이 아니라는 말을 강조하기 위해서 말이 길어졌는데요, 한마디로 카메라 렌즈의 비정적(非情的)인 정확성을 회화에서 요구하는 것이 포토 리얼리스트들의 의도지요.

우리가 그림을 그릴 때는 자신이 보여주고자 하는 대상을 부각하기 위해서 배경의 물체들은 생략하든가 아니면 흐릿하게 처리하는 것이 관례인데, 사진은 주위의 하찮은 물체들을 차별 없이 대한다는 그 무차별성이 포토 리얼리즘의 핵심인 거지요. 자신의 의도를 최대한 밀어붙이기 위해서 폴 스테이거 같은 작가는 작업을 위해 사진을 찍을 때 가능한 한 빠른 속도로 셔터를 누름으로써 구도를 잡는데 있어서도 자신의 개인적인 선택의 범위를 최대한 배제하였다고 합니다.

이처럼 나름의 확실한 철학을 가지고 있거든요. 거기에 비하면 한국의 극사실회화는 "나도 그 정도는 그릴 수 있다"는 것 이외에 작업 동기가 있나 매우 의심스러운 경우가 많아요. 철학의 부재랄까…… 극복해야 할 부분이지요.

또 한 가지, 제가 보기엔, 한국 작가들 중에 자신의 삶과 그림이 같이 가지 않는 작가들이 종종 있습니다. 이름을 밝힐 필요는 없겠지만, 제 제자들 중에도 공연히 노동현장을 찾아가서 그린다거나 하면서 자신을 현실참여 작가라고 생각하는 경우가 있는데, 그건 그저 단순한 제스처일 뿐인 경우가 많지요.

케테 콜비츠의 작품(도판 9)이 진한 감명을 주는 이유는 작품의 주제와 소재가 그녀의 삶 속에서 우러나온 절실하고 간절한 것이기 때문이라고 봅니다. 훌륭한 작품들은 다 그렇지요.

리얼리즘 미술 그룹들의 활동

장소현　　그 무렵 한 교수께서도 그룹 활동을 열심히 한 것으로 아는데요?

한운성　　그랬지요. 제가 그룹전 창립에 관여한 게 세 번째인데, 첫 번째는 판화 관련 모임이었어요. 미국 유학을 마치고 귀국하면서 이화여대에 출강하게 되었는데, 3년인가 출강을 하고 덕성여대 발령을 받으면서 타 대학 출강을 정리하게 되었지요. 그렇게 되자 이대 대학원 학생 몇 명이 개인적으로 지도를 원하였고, 마침 전지원 학생이 장소를 제공하여 일주일에 한 번씩 학교가 아닌 외부에서 만나 과제를 주고 평가하는 기회를 가졌습니다. 대학 강의를 외부에서 한 꼴이었지요. 이대 대학원 학생들 외에 서울미대 응미과를 나온 윤효준과 이영애가 그 팀에 합류했어요.

　어느 정도 틀이 잡히고 전시 이야기가 나와, 제가 필라델피아에서 공부할 때 필라델피아 판화작가들의 모임인 〈필라델피아 프린트 클럽〉의 이름을 따서 〈서울 프린트 클럽〉이라는 그룹을 만들었습니다. 1980년 창립전을 가진 이후 멤버들이 거의 결혼을 하거나 유학을 가면서 멤버 구성에 큰 변화가 있어, 현재 창립멤버로는 이영애 한 사람만 남았고, 여성 판화가들만의 모임으로 지금까지 왕성하게 그룹전 활동을 하고 있습니다.

장소현　　그다음에 참여한 것이 〈현상전(現像展)〉인가요?

한운성　　그렇죠, 〈현상전〉도 꽤 열심히 했었죠.

1986년에 한만영 선생이 학교로 찾아와 젊은 구상 쪽 후배들과 같이 그룹전을 하나 만들면 어떻겠냐고 해서 만든 게 〈현상전〉인데, 영어로는 Present Image였지요.

홍대 쪽이 모노크롬으로 기울면서, 홍대 출신 구상 계열의 젊은 작가들이 외면을 당하는 분위기에다, 민중미술은 80년대 정치적인 색채가 지나치게 강하고 이념을 먼저 내세워 미술을 프로파간다의 도구로 삼는 것 자체가 몇몇 형상성의 작가한테는 거부감을 주어, 그들 나름대로 발표의 장을 마련하는 것이 필요하다고 느껴 결성된 것이죠. 당시 정병관 선생께서 〈현상전〉 창립전 프로그램에 쓰신 글에 그 당시의 상황이 약간 나와 있어요.

서울대와 홍대로만 국한한 게 좀 아쉬웠지만, 그렇다고 그 당시에는 타 대학 출신으로 진부한 구상회화를 벗어나 새로운 형상성에 관심을 가지고 작업하는 마땅한 작가도 없는 형편이었던 것으로 기억해요.

서울대 쪽으로는 김태호, 김종학, 김용식, 조덕현, 홍대 쪽으로는 한만영, 이두식, 주태석, 이석주, 지석철 선생 등이 활발히 움직여줘서 그 후 6년간 전시를 활발히 열어나갔지요. 그 멤버들이 모두 이후 한국의 포스트모던을 이끌었다고 봅니다.

곧바로 뒤이어 후배들이 서울대 출신만으로 모임을 갖자고 제의를 해와서 결성한 것이 〈레알리떼 서울〉인데, 〈레알리떼 서울〉은 모든 형식의 표현을 다 포함했어요. 운영위원을 선출해서, 그 운영위원이 매회 자신들은 빠지고 전시 출품자들을 선정하는 새로운 방식을 채택했습니다. 그러니까 정해진 회원은 없고, 그때그때 회원이 달라지는 형국이었지요.

〈현상전〉은 인선에 문제가 있어 그만두게 되었고, 〈레알리떼 서울〉은 서울대 출신이 〈로고스-파토스〉 팀으로 양분되면서 흐지부지되고 말았네요.

아시다시피 〈현상전〉은 추상이 대세였던 시대에 새로운 형상성을 내걸고 우리가 살고 있는 시대의 일상적인 이미지를 다루었다면, 〈레알리떼 서울〉은 추상과

117

구상의 구분을 떠나서 폭넓게 표현양식을 수용하고 있어 얼핏 보기에는 두 그룹이 대조되는 듯이 보이지만, 〈현상전〉이 형상성을 전제로 하였다면 〈레알리떼 서울〉의 '레알리떼'가 영어의 reality의 불어 표기인 것에서도 알 수 있듯 회화의 본질에 대한 진솔한 문제를 표현하려 했다는 측면에서 두 그룹 모두 reality라는 공통된 주제를 다루었다고 봐요. 단지 두 그룹이 서로 다른 형식으로 접근하였다고 볼 수 있겠지요.

그 당시 평론가들이, 대놓고 그런 말을 하진 않았지만, 〈현상전〉 멤버들을 부르주아 집단으로 보는 경향이 있었어요. 그리고 또 한 가지는 민중미술이라고 하면 뭉뚱그려 한마디로 표현하기가 쉽지요, 동일한 이념으로 똘똘 뭉쳤으니까. 그런데 〈현상전〉 멤버들 작품은 형상적인 표현의 작가라는 것 말고는 저마다 주제와 소재가 다르니 그걸 한마디로 뭉뚱그려 표현할 방법이 없었거든요. 거기에다 민중미술은 막강한 평론가들의 이론적 지원을 받고 있었지요. 그런저런 이유로 해서 민중미술에 밀렸다고 봐요. 잘 아시는 대로 매스컴은 화젯거리를 좋아하고, 약자 편이거든.

앞에 이야기한 〈프랑스의 신구상회화〉가 생명이 짧았던 이유도 동일하다고 봅니다.

그때 멤버들 거의 모두 대학교수가 됐지요. 이들이 교수가 된 건 탄탄한 기초실력과 교육적인 배경, 특히 온건한 정신의 소유자들이라는, 말하자면 교원 자격에 부합했기 때문이 아닌가 생각합니다.

장소현　그룹 활동 이야기가 나왔으니 말입니다만, 우연히 〈목우회〉 60주년에 관한 글을 봤는데, 〈목우회〉가 '한국적 리얼리즘'을 개척하고 정착시키는 일에 앞장섰다고 했더군요. 이 '한국적 리얼리즘'이란 대체 무슨 뜻일까? '한국적 민주주의' 같은 것일까? 무척 궁금했습니다만……

김인승, 박득순, 도상봉 같은 화가들의 작품, 국전의 단골 주제인 여인좌상 같은 것에 대한 한 교수의 생각을 듣고 싶군요.

한운성 글쎄요, 제 생각을 거칠게 말한다면, 〈목우회〉 작품들은 리얼리티와 관계없는 'mere appearance'에 불과한데, 그것도 몇 사람을 제외하면 데생 부족이지요. 한국적 소재에 급급한 것을 두고 '한국적 리얼리즘'이라고 말하는 자체가 어불성설이라고 봅니다. "재현적 태도는 있으나 이념적 태도는 없다"고 오광수 선생이 적절히 지적하셨지요. 대상을 사실적으로 묘사하려는 의도만 있을 뿐이지 왜 그 많은 대상 중에 이 대상을 선택하였으며 어떤 관점으로 대상을 인식하고 그것을 재해석하려 하는가라는 작가적 입장에서는 설득력을 잃고 있다는 것입니다.

장소현 〈목우회〉 그림에 대해 '목가적 리얼리즘'이라는 용어를 쓰는 사람도 있던데요. 왜냐하면, 인간들의 갈등이 복잡하게 얽히는 사회 현실에만 리얼리티가 있는 것은 아닐 테니 말입니다. 예를 들어 〈목우회〉 사람들이 밀레 같은 바르비종파 화가들, 코로, 터너 아니면 앤드류 와이어스 같은 예를 끌어다 댄다면 뭐라고 말해야 할까요?

한운성 여기서도 리얼리즘을 어떻게 해석하느냐에 따라 다른 답이 나올 수 있을 겁니다. 그러니까 협의의 리얼리즘의 관점에서 본다면 〈목우회〉를 포함할 수 없겠지만, 광의의 리얼리즘에서 해석한다면 아무리 거부감이 있더라도 엄연히 한국형 사실주의건, 자연주의건 그것이 현실이라면 한 줄의 표현이라도 허용하는 것이 옳겠지요.

장소현 한국미술에서 리얼리즘의 제자리 찾기를 위해 단체, 집단 활동이 필요하다고 느끼지는 않는지요?

한운성 제가 보기에는 역사적인 기록이라는 측면에서, 그러니까 지나간 세대들의 활동을 리얼리즘이라는 관점으로 정리할 필요는 있겠지만, 현시점에서는 '리얼리즘'하면 일단 지나간 운동이라고 봅니다. 글쎄요, 요즈음 세대에게 리얼리즘이

어떤 의미를 갖는지 본격적으로 논의해본 적은 없어요.

장소현　　한국미술에서 리얼리즘의 제자리 찾기를 위해 가장 시급하게 해야 할 일은 무엇이라고 보시는지요? 특히 교육자의 관점에서.

한운성　　무엇보다 중요한 것은 연구자의 입장이 확실해야 한다는 겁니다. 다시 말하자면, 협의의 리얼리즘이냐 광의의 리얼리즘이냐에 따라 보는 시각의 차이가 있을 수밖에 없을 거예요. 올슨이 지적한 "리얼리즘은 양식이 아니라 현실 인식의 방법 또는 태도"라는 관점이 전제되어야 하겠지요.

예를 들어, 모든 철학자는 일단 리얼리스트라고 봐도 무방하지 않을까요? 최소한 서양철학에선 말이에요. 플라톤 이후 실체를 규명하기 위해서 몸 바쳤으니까 말입니다. 협의로 볼 때 그들은 낭만주의자, 표현주의자, 계몽주의자, 실용주의자 등등으로 나뉘겠지요.

그리고 미안한 이야기지만, '리얼리즘의 제자리 찾기' 운동이라는 표현이 아니고 '리얼리즘의 제자리 찾아주기'로, 즉 과거형으로 되어야 하지 않을까 싶군요. 이미 지나가 버린 일이니 말입니다. 저는 그렇게 생각합니다.

〈이해를 돕는 글〉

서울 프린트 클럽, 현상전, 레알리떼 서울

〈서울 프린트 클럽〉은 창립전을 1980년 8월 26일부터 8월 30일까지 그로리치화랑에서 열었으며, 창립회원은 박광진, 윤효준, 이영애, 전지원, 조수정, 한인숙이었다.

〈현상전〉은 창립전을 1986년 6월 25일부터 7월 1일까지 관훈미술관에서 열었으

며, 창립회원은 강희덕, 고영훈, 김강용, 김영원, 김용식, 김우한, 김인경, 김재광, 김종학, 김태호, 민성래, 박권수, 박부찬, 서용선, 서정찬, 손승덕, 이두식, 이석주, 이승하, 이용덕, 임영선, 조덕현, 조용각, 주태석, 지석철, 한만영, 한운성이었다.

〈현상전〉 동인 이름으로 도록에 게재된 아래 발표문을 보면 '독자적인 시각' '오늘에 대한 해석'이라는 단어들이 눈에 띈다.

"여기 모인 그림과 조각은 '70년대 이후 현대미술의 커다란 흐름 속에서 나름대로 오늘에 대한 해석을 지니면서, 어떠한 이념이나 양식에 쉽게 구획되어지거나 편승하지 않은 채 저마다의 독자적인 시각을 보여온 것들이다.

…(중략)…

오늘(現)의 모습(像)을 깨닫고 드러내 주는 사고와 방법은 다양하겠지만 여기 모인 작품들은 형상이라는 하나의 공통된 시점에서 저마다의 사고를 보여 주고 있다."

〈레알리떼 서울〉 창립전은 1987년 4월 10일부터 4월 19일까지 아르꼬스모미술관에서 열렸으며 창립회원은 권여현, 김용식, 김우한, 김재관, 김종학, 김태호, 김희숙, 노상균, 문범, 박항률, 배석빈, 신장식, 안정민, 이귀훈, 이기봉, 이원곤, 이인수, 정은미, 최병기, 하동철, 한운성, 형진식, 황용진이었다.

〈현상전〉 작가들의 입장

정병관 (미술평론가)

　…(전략)… 〈현상전〉 작가들은 선배들인 추상세대와 1980년대에 차례로 출현한 〈현발〉과 〈두렁〉 등의 후배 세대 사이에서 불편한 입장에 처해 있다는 인상을 준다. 그 이유는 이들이 예술운동에서 급진적 형식을 추구하지도 않고, 비교적 온건한 구상작가들이라는데 있다고 본다.

　극단적인 형식과 과격한 내용을 추구하는 선배와 후배 세대 사이에서 말없이 부지런히 일만 하는 이 조용한 세대의 작가들이 크게 화단의 주목을 끌지 못하는 것은 오히려 당연한 일인지 모른다.

　그러나 예술가의 승부는 늦게 결정되는 경우가 많으며 반드시 화단을 시끄럽게 해야만 좋은 그림이 나오는 것은 아니다. …(후략)…

－정병관, 〈현상전〉 창립전(86년) 도록 서문

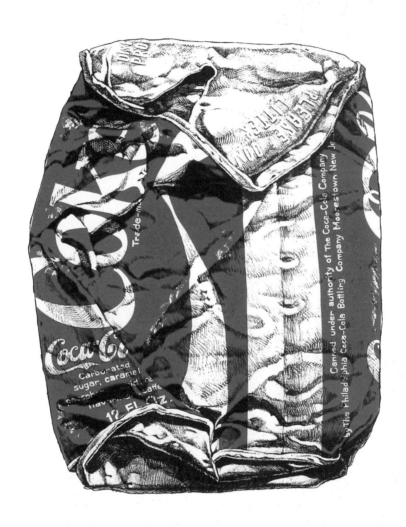

27. 〈욕심 많은 거인〉, 1974, 석판화, 75x56cm.

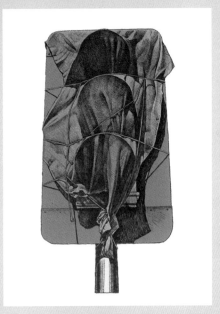

28. 〈눈먼 신호등〉, 1974, 석판화, 75x56cm.

29. 〈지혜가 느린 그림자〉, 1977, 종이에 아크릴, 56x75cm.

30. 〈거인 II〉, 1981, 아쿼틴트, 75x56cm.

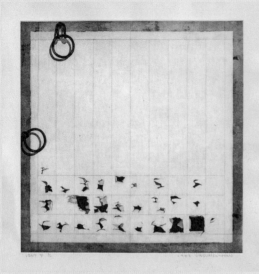

31. 〈창문 V〉, 1983, 에칭과 아쿼틴트, 56x56cm.

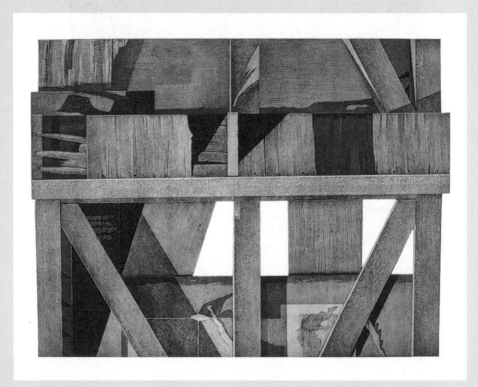

32. 〈문 II〉, 1980, 아쿼틴트, 56x75cm.

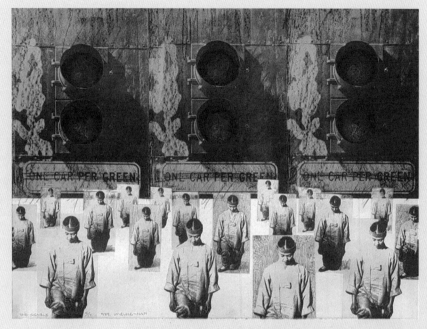

33. 〈신호등〉, 1989, 사진석판화, 56x75cm.

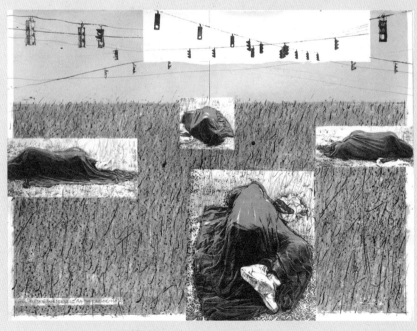

34. 〈황야에 누워〉, 1989, 사진석판화, 56x75cm.

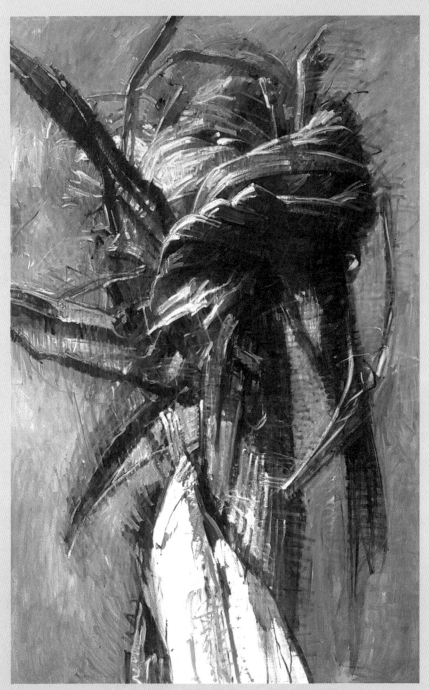

35. 〈A Knot Standing 86-C〉, 1986, 캔버스에 유채, 193.9x130.3cm.

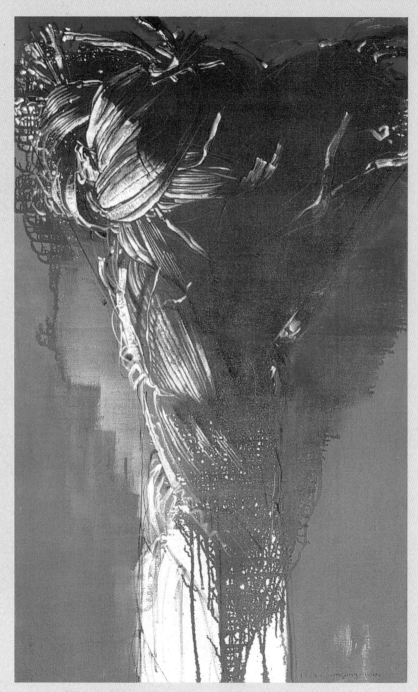

36. 〈A Knot Standing 88-Ⅴ〉, 1988, 캔버스에 유채, 162x100cm.

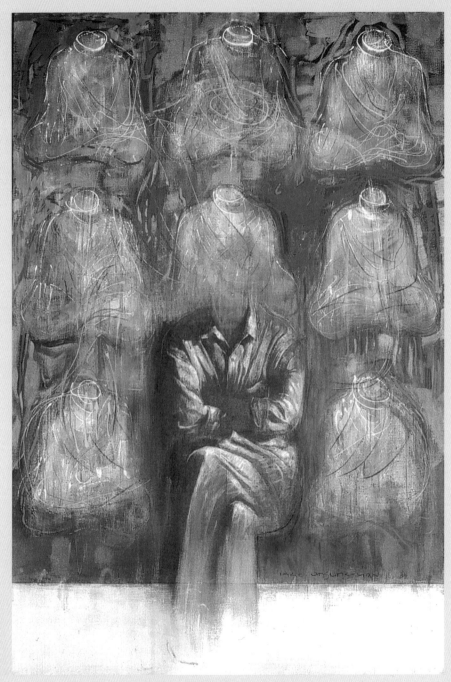

37. 〈실종〉, 1990, 캔버스에 유채, 193.9x130.3cm.

38. 〈외출〉, 1990, 캔버스에 유채, 193.9x130.3cm.

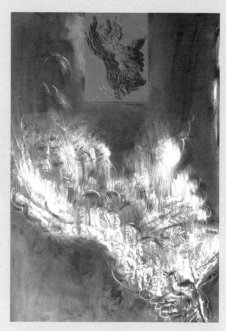

39. 〈비상〉, 1994, 캔버스에 아크릴, 162x112cm.

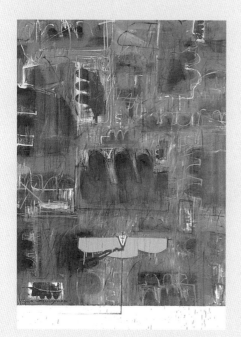

40. 〈노랑 저고리〉, 1990, 캔버스에 유채,
193.9x130.3cm.

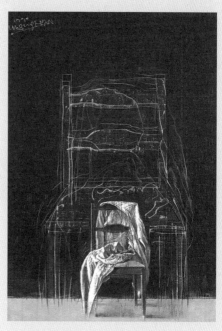

41. 〈증발〉, 1990, 캔버스에 유채, 193.9x130.3cm.

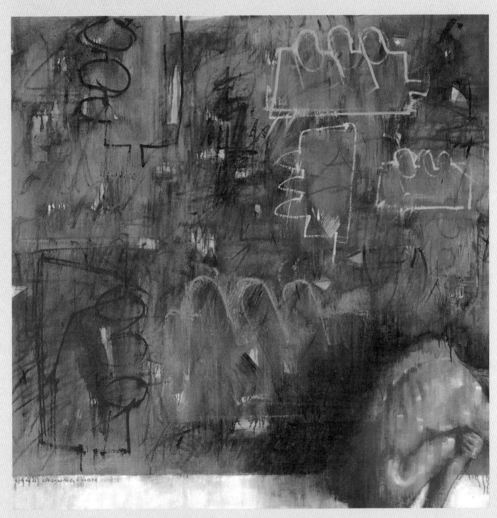

42. 〈벽〉, 1990, 캔버스에 유채, 130x130cm.

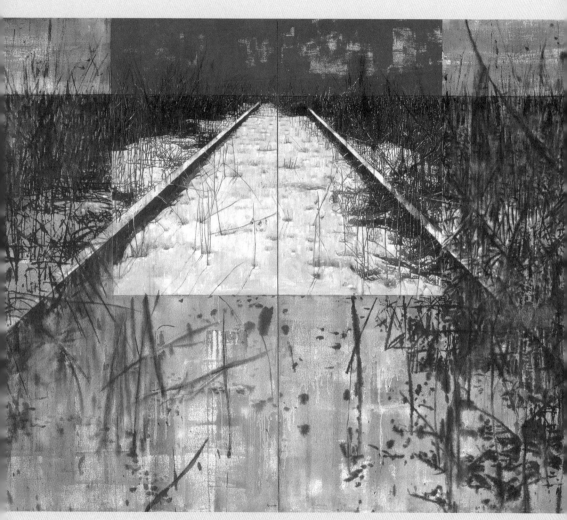

43. 〈DMZ-월정리 역-겨울〉, 1996, 캔버스에 아크릴, 193.5x260cm.

44. 〈망령들〉, 1991, 캔버스에 유채, 130.3x193.9cm.

45. 〈얼굴 없는 시인〉, 2000, 캔버스에 목탄과 아크릴,
130.3x89.4cm.

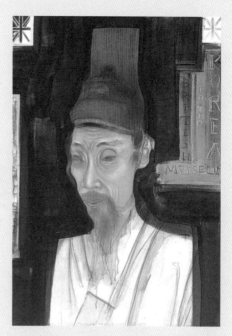

46. 〈영국에 간 양반〉, 2000, 캔버스에 유채,
130.3x89.4cm.

47. 〈천연기념물 324호〉, 2000, 캔버스에 목탄과 유채,
130.3x89.4cm.

48. 〈성철〉, 2000, 캔버스에 목탄과 유채,
130.3x89.4cm.

49. 〈과일채집 02-VII〉, 2002, 캔버스에 유채, 130.3x162.2cm.

50. 〈열두 개의 사과〉, 2006, 캔버스에 유채, 324.2x162.1cm.

51. 〈Pomegranate〉, 2003, 캔버스에 유채, 100x100cm.

52. 〈서양배와 복숭아〉, 2008, 캔버스에 유채, 100x100cm.

53. ⟨Old Ship Hotel, Brighten, England⟩, 2011, 종이에 아크릴, 70x100cm.

54. 〈잠실의 트레비〉, 2012, 캔버스에 유채, 145.5x112.1cm.

55. 〈콘크리트 광화문〉, 2014, 종이에 아크릴, 70x100cm.

56. 〈36 Rue du Petit Puits〉, 2014, 캔버스에 유채, 100x100cm.

57. 〈After The Funeral〉, 2013, 캔버스에 유채, 100x100cm.

58. 〈일출봉〉, 2015, 캔버스에 유채, 112.1x162.2cm.

59. 〈Hibiscus Syriacus〉, 2017, 캔버스에 유채, 130x130cm.

60. 〈Hemerocallis Fulva〉, 2018, 캔버스에 유채, 130x130cm.

61. 〈Rosa Hybrida〉, 2018, 캔버스에 유채, 150x150cm.

그림은 그림다워야

장소현　민중미술에 대해서 조금 더 살펴봤으면 하는데요, 이번에는 내용과 형식에 대한 것입니다.

　이른바 민중미술 작품들에 대해서 뜻은 훌륭한데, 표현에서는 거칠고 서툰 점이 많다는 평이 일반적인 것 같습니다. 미술평론가 오광수 선생은 "민중미술은 지나치게 메시지 위주이기 때문에 미술의 도구화라는 부정적인 비판도 피할 수 없다. 예술작품으로서의 형식미를 갖추고 있지 못했다"고 주장했습니다. 대체로 뜻만 거창하면 표현은 대충 해도 상관없다는 식인데요, 물론 몇몇 작가들은 이런 점을 반성하기도 하는 모양이긴 합니다.

한운성　그건 민중미술 작가들만 그런 게 아니죠. 제가 보기엔 대부분의 한국 작가들이 그래요. 몇몇 작가를 빼고는 기초적인 조형훈련이 거의 안 돼 있어요.

　최소한 머리가 생각하는 것을 항상 손이 받아 쓸 준비가 되어 있어야 시도 쓰고, 오선지에 음표도 찍고, 도화지에 드로잉도 하는 거 아닌가요? 그런 능력을 타고났음에도 가슴에서 나오는 열정이 없으면 그냥 재주꾼으로 끝나겠지요.

장소현　화가에게 있어서 손과 머리와 가슴의 관계를 어찌 생각하시는지요? 제가 관심을 가지고 있는 판소리 동네의 가르침 중에 "뜻이 앞서면 소리가 죽는다"는 명언이 있습니다.

한운성 "뜻이 앞서면 소리가 죽는다." 좋은 말이로군요, 가슴에 담아두겠습니다. 소리가 먼저 있고 그다음에 뜻이 전달되어야지 전달하고자 하는 마음만 앞서면 소리가 제대로 나오지 않는다는 말로 해석이 되는데, 결국 제가 주장하는 바대로 작품의 내용과 형식에서 내용이 앞서면 형식이 죽는다는 말로 바꾸어도 되겠습니다.

한마디로 말해서 저는 그림이건 시(詩)건 표현이 건강해야 한다고 봅니다. 고루한 생각일지 모르지만. 에곤 실레나 보들레르 같은 사람의 작품이 감각적일 수 있지만, 제가 그들의 작품보다 고흐의 작품을 좋아하는 이유 중의 하나가 고흐 자신이 몸과 마음은 병들었어도 그림이 건강하기 때문입니다. 콜비츠의 작품은 대조적으로 작품에 등장하는 인물들을 보면 심신이 병든 사람이거나 죽은 사람 아니면 죽어가는 사람이지만 그들을 보는 화가의 시선이 건강해서 우리에게 감동을 준다고 봅니다.

보는 눈이 건강해야 바르고 옳게 전달할 수 있다고 보는 겁니다. 삐뚤어진 눈으로 보면 사태를 자기중심 쪽으로 왜곡한다고 생각합니다.

내용과 형식에서 자신의 내용에 맞는 형식을 찾아야 하는데…… 형식이 어설프면 시각적인 공해지요. 제가 보기에는, 요즈음 관광구역이 되어버린 인사동 갤러리들을 다녀보면 시각적 공해로 그득 찼어요. 비유가 적절한지 모르겠는데, 철자법이나 기초적인 문법도 모르는 채 글을 쓰고, 악보도 읽을 줄 모르면서 악기를 연주하는 터무니없는 일들이 너무 많아요. 제가 보기엔 그래요.

장소현 어찌 되었건 "그림은 그림다워야 한다"는 말씀이지요? 자신이 말하려는 바가 그림으로 완전히 녹아들지 않으면 안 된다고 믿고, 손과 머리와 가슴이 일치되는 경지를 열망하라는…….

한운성 음악이건 문학이건 춤이건 모름지기 예술이란 게 기본형식을 갖추지 않으면 존립 자체가 불가능합니다. 최근 들어 일각에서 기존의 틀을 무시하고 표현

상의 자유를 외치는 사람들이 있지만, 틀이 있어야 벗어날 곳도 있는 것이지 틀도 없는데 어디서 벗어나겠어요. 이게 다 '파격(破格)도 격'이라는 말이 내포하는 뜻이겠지요.

> "대부분의 화가들이 어려서부터 주변에서 잘 그린다, 잘 그린다 하여 자기도취 속에 화가가 된 경우가 많건만 요즈음에는 국외건 국내건 전혀 그림에 재간이 없어 보이는 친구들이 꽤 눈에 띈다. 소질 없는 사람들은 부끄럼 없이 떳떳하게 나 보란 듯이 못 그리고 있고, 이젠 잘 그리던 친구들조차 못 그리는 척을 하고 있으니 그야말로 황당하기만 하다."
> -한운성, 「왜 그리니?」, 『환쟁이 송』

장소현　조형미의 중요성을 여러 차례 강조하셨는데, 우리 스승이신 김종영 선생님께서는 이런 말씀을 하셨어요.

> "이념이나 표현을 명확하게 한다는 것은 모든 예술에 있어 가장 기본적인 요건이다." "조형예술에 있어 형체가 명확하게 되려면 첫째, 물체에 대한 관찰과 인식이 철저해야 하며, 형체에 덧살이 붙어 있는 한 결코 명료할 수 없다."

그러면서 데생의 중요성을 강조하셨습니다. '명확한 표현'이 곧 조형미의 핵심이겠고, 그걸 위해서는 데생 실력이 필수적이겠죠?

한운성　당연하죠. 데생력이라는 것이 단순한 묘사력을 의미하는 것이 아니니까요. 드가는 "데생은 형태를 보는 방법이며, 이해하는 방법이다"라고 말했죠. 실제로 데생을 하다 보면 대상의 표면을 연필이나 붓으로 훑어 나간다는 느낌이 강하게 들거든요. 그렇게 하면서 비로소 면의 흐름을 파악하게 되는 거지요. 의사가 해

부를 통해서 뼈나 근육의 흐름을 파악하는 것과 대동소이하다고 봐요.

장소현　화가 한운성의 탁월한 묘사력과 조형능력은 자타가 공인하는 바인데, 데생 공부는 어떤 식으로 했는지 궁금하군요.

한운성　글쎄 뭐 열심히는 했지만, 무슨 특별한 지름길이 있는 건 아닌 것 같네요. 하긴 지름길이 있을 수도 없지요, 열심히 훈련하는 수밖에…….

어릴 때는 베끼기, 특히 코주부 김용환의 펜화 삽화를 좋아해서 일요일이면 배 깔고 열심히 베꼈지요.

그리고 중학교와 고등학교에서는 미술반 활동을 하면서 선배들에게서 석고소묘를 배우고 그랬지요. 미술대학 입학한 다른 학생들이나 별다를 게 없어요. 아, 그 당시 미술반에서 제게 영향을 많이 줬던 똑똑한 선배들은 집안의 반대로 결국 법대 아니면 공대에 갔지요.

미술대학에 들어가서는 크로키를 열심히 했습니다. 저만의 특수한 공부를 꼽자면, 주로 달리는 버스에서 그리기, TV를 보면서 움직이는 모습을 재빨리 그리기 등으로 순발력을 키웠지요. 버스에서 그릴 때는 버스의 상하운동과 내 손목의 운동이 역으로 움직여야 하기에 그 훈련을 거치면 어떤 조건하에서도 자유로이 손을 움직일 수 있는 능력이 생기는 것 같아요.

장소현　그렇군요. 흔들리는 버스 안에서 그림을 그린다? 그거참 좋은 훈련이 되겠는데요. 저는 학교 때 데생 공부 열심히 안 한 걸 두고두고 대단히 후회하고 있습니다. 표현하고 싶은 것이 있어도 손이 뜻대로 움직여주지를 않아서 답답할 때가 너무 많거든요.

한운성　요즈음 학생들도 비슷하지요. 참 답답할 때가 많아요.

데생에 대해서

김종영 (조각가)

…(전략)… 좋은 데생은 정확한 해답이나 결정적인 의도(아이디어)를 설정하기보다는 사물에 대한 이해의 심도를 볼 수 있고, 많은 조형(造型)의 가능성과 더불어 정신의 무한한 생동력을 갖는데서 더욱 가치가 있는 것이다.

그런데 요즘의 작가들은 데생에 대한 수련이나 이해가 없기 때문에 데생의 기초 위에 작품이 이루어지지 않고 있다. …(중략)… 작가의 생명력이나 모든 정신적 과정에서 작품이 이루어지는 것이라면 거기에는 반드시 데생이 존재하는 것이다. 이러한 의미에서 작품에 데생이 없다는 것은 생명이 없는 박제표본과 다를 것이 없다.

"형체를 다듬어 만드는 것보다도 조형하는 태도가 더 중요하다."

- 파울 클레

"데생한다는 것은 무엇인가. 어떻게 해서 터득하는 것일까. 이것은 느낄 수 있는 것과 할 수 있는 것 사이에서 눈으로 보이지 않는 철벽을 뚫는 작업이다.

이 벽을 어떻게 뚫을 것인가. 왜냐하면 이 벽을 두들겨 보았자 아무 소용이 없기 때문이다. 서서히 줄질을 하여 인내와 지혜로써 구멍을 뚫어야 할 것이다."

-빈센트 반 고흐

-김종영, 『초월과 창조를 향하여』

창작 과정에 대한 고전적 관념

조은정 (목포대학교 미술대학 교수)

···(전략)··· 예술가의 마음속에 창조적인 아이디어나 영감이 있다고 해도 그 본질을 화면에 전달하기 위해서는 '잘' 훈련된 손으로 선과 명암의 배합, 구도, 색채 등을 만들어내는 과정이 필요하며, 조형적인 구상과 계획이 선행되어야 한다는 믿음은, 플라톤의 이데아론까지 거슬러 올라가는 고전적인 관념이다.

중세와 르네상스를 거쳐 바로크 아카데미즘에 이르기까지 서양 미학에서 근간을 이루었던 이러한 관점이 전위적인 시도들로 인해 커다란 도전에 직면했던 것이 20세기 서양 현대미술의 전개였던 데 반해, 정작 우리나라 화단에서는 이러한 전제에 대한 사유 없이 곧바로 현대미술의 제반 경향들에 대한 수용이 이루어졌던 것이다.

그러한 측면에서 본다면 스스로의 작업 전개과정에 대한 한운성의 다음과 같은 언급은 가장 기초적인 창작의 과정에 대한 재확인이라고 할 수 있다.

"작품은 결국 자기가 표현하고자 하는 느낌을 시각적인 언어를 빌려서 나타내는 것이라고 할 수 있다.

명확한 말이나 글로 표현할 수 없는 어떤 충동을 지극히 구체적인 선이나 면, 또는 색으로 표현하는 그림은 수많은 시행착오의 결과라고 본다. 막상 화면 앞에 서서 작업을 할 때는 구차한 개념이나 관념을 떠나서 그저 그럴듯하게 제대로 표현되어 주기를 기원할 뿐이다.

이렇듯 머리에서 이루어지는 사고와 그것을 받아쓰는 손의 테크닉이 저울대 위에

서 평형을 이룰 때 하나의 그림은 비로소 작품의 역할을 하게 된다.”(한운성, 「작가
노트: 두 개의 기념비」, 『대학신문』, 1983년)

<div align="right">

-조은정, 「80년대 매듭」, 『한운성』

</div>

매듭은 언제, 누가 풀까?

장소현　〈매듭〉 시리즈는 작가 한운성의 또 하나의 대표작이지요. 한동안 '매듭 작가'라고 불렸죠?

한운성　그런 적 있었죠, 80년대 중반 무렵에. 어휴, 벌써 30년 전이네요.

장소현　이 작품을 하게 된 동기에 대해서는 당시의 시대 상황 때문이었다고 앞에서 잠깐 언급해주셨는데요.

한운성　그렇지만 제가 그린 〈매듭〉 그림이 직접적으로 사회나 정치문제와 관계가 있는 건 아닙니다. 그보다는 시대 상황과 부딪치면서 생기는 제 개인적인 문제, 혹은 마음속에 내재되어 있는 응어리가 작품으로 표출되어 나온 것이죠.

〈거인〉 연작에서 〈매듭〉 연작 사이에 제작된 신호등, 기둥, 문, 벽, 자물쇠, 벌레 먹은 잎사귀, 빈방, 예언자, 가지치기, 불타는 날개, 연못, 환기구, 받침목 같은 작품들도 시대 상황과 부딪치면서 생기는 갈등들을 상징적으로 드러내 보여주려는 것들입니다.

장소현　〈매듭〉의 이미지를 이전에 하던 작품 〈받침목〉의 새끼줄이 확대된 것이라고 보는 평론가도 있던데, 작가 자신도 동의하시는지요? 그러니까 조연이던 이미지가 주연으로 클로즈업되었다고 봐도 될까요?

한운성　그렇게 볼 수 있겠지요. 생각해보면, 새끼줄이나 매듭이나 그다지 우리

눈길을 끌지 못하는 하찮은 존재 아닙니까? 그런 하찮은 물체를 통해서 시대의 리얼리티, 다시 말하면 응어리지고 맺힌 한(恨) 같은 걸 표현해보고 싶었습니다.

장소현　〈매듭〉 시리즈는 다른 작품들에 비해서 다양하고 과감한 시도들이 주목됩니다. 매듭마다 표정이 다른 것은 물론이고, 마름모꼴 캔버스나 중세 종교화의 3부작 형식의 캔버스 등 화면의 변형이 많은데, 특별한 의도가 있는 것인지요? 뿐만 아니라 쌍매듭, 서 있는 매듭, 매듭이 있는 풍경 등 화면 구성도 무척 다양한데요.

한운성　그만큼 작품을 통해 말하고 싶은 시대 상황이 복잡하고 다양했기 때문이었겠죠.

〈매듭〉에서 마름모꼴 캔버스는 가운데 매듭과 좌우 당기는 부분을 클로즈업하기에 마름모꼴이 최적이기 때문에 사용한 것이었고, 대작(大作)을 할 때 캔버스 사이즈가 150호를 넘으면 작업실 안에서 다루기가 힘들어지기 때문에 150호를 기준으로 두 개, 세 개를 연결해 합한 거지 별다른 의미는 없어요.

장소현　〈서 있는 매듭〉을 사람의 형상이라고 해석하는 사람도 있던데?

한운성　그렇게 볼 수도 있겠지만, 제가 생각한 것은 사람의 형상이 아니고 봉두난발한 장승이 우뚝 서 있는 모습이었어요.

지금 생각이 나는데, 언젠가 한일교류전 때 일본 작가들이 한국에 왔는데, 우뚝 서 있는 제 〈매듭〉 그림을 보고 히로시마 원폭의 버섯구름을 연상한다고 하더군요. 그래서 다시 보니까 영락없이 원폭의 버섯구름인 거예요. 그래서 "아! 그림이 화가의 손을 떠난 순간에 독립한다는 말이 이런 거로구나" 하고 깨달았어요. 저는 전혀 짐작도 못 한 반응인데, 관람자는 그림에서 자기가 보고 싶은 걸 보는 거지요. 그림이 장소에 따라, 시대에 따라 달리 해석될 수 있다는 사실을 실감한 겁니다.

장소현　하지만 〈매듭〉 연작은 한 교수의 다른 작품들과는 달리 매우 직접적이고 강렬합니다. 뭐라고 할까, 피하지 않고 현실과 정면대결하려는 결기 같은 것이 생생하게 느껴지기도 하고…… 그래서 더 주목을 받은 것 같습니다.

한운성 좀 이례적이라고 할 수 있죠. 온갖 갈등이 뒤엉킨 시대의 답답함, 아픔 같은 것을 표현하고 싶었거든요. 그런 걸 에둘러 표현할 수는 없었죠. 직접적이고 강한 표현을 하다 보니 자연스럽게 그런 소재에 눈이 간 것 같습니다. 해놓고 보니 그것도 나쁘지 않더군요. 그때 나이도 한창 혈기왕성할 때였고요.

장소현 역동적인 힘이 느껴지지요, 뭐랄까 화산이 터지는 듯 분출하는…….

이 작품을 볼 때마다 생기는 의문인데요. 매듭이 묶이는 순간을 그린 건가요, 시원하게 풀리는 순간인가요?

한운성 남북통일이 되면 풀릴 거라는 농담을 하는 사람들이 있었지요. (웃음) 앞서도 이야기했듯 보는 이에 따라 다양한 해석이 가능하겠지요.

장소현 개인적인 생각입니다만, 저는 이 작품에서 연극적 구조와 음악성을 읽습니다. 가령 시대 상황에 대한 고민이나 문명비판의 서사구조를 구축해가는 방법이 매우 연극적이거든요. 하나의 작품 안에서도 그렇지만, 여러 작품을 연결해서 보면 다양한 매듭들의 표정이 마치 연극을 보는 것 같아요. 제가 연극을 했기 때문에 그렇게 보는 건가요?

〈매듭〉 작품 중 하나를 크게 확대해서 벽화로 만들기도 했지요?

한운성 네, 모교인 서울고등학교 강당 외벽에 작업을 했지요.

장소현 실물은 보지 못했지만, 사진을 통해서 보니 매우 드라마틱하게 꿈틀대는 힘이 생생하게 전해지던데요.

한운성 〈매듭〉은 서울시립미술관, 국립현대미술관 등에 소장되어 있고, 전쟁기념관 호국관 홀에 있는 〈호국의 의지〉, 독립기념관에 소장된 〈고난극복도〉도 매듭을 주제로 한 대형작품이지요. 강렬한 표현이 호국이나 고난을 극복하는 이미지와 연결되는 모양이에요. (웃음)

장소현 작품의 크기가 주는 조형 효과를 중요하게 여기는 것 같은데, 이에 대해서 어떤 소신을 가지고 있는지 궁금하네요.

한운성 　작품의 크기는 대단히 중요하죠. 작품이 관객을 압도하는 경우가 있는데, 나는 지금까지 소품에 압도당한 기억은 없어요. 소품은 관객이 그림을 내려다보는데, 대작은 작품이 관객을 내려다보게 되지요. 그 시점에서부터 이미 관객은 작품에 빨려드는 겁니다.

장소현 　그렇다고 무조건 큰 그림이 좋은 작품이라는 이야기는 아니겠지요?

한운성 　물론이죠. 그림 크기만큼 주제나 생각도 커야겠지요.

장소현 　큰 작품에서도 조형적 긴장감을 잃지 않는 비결은 무엇인가요? 장욱진 같은 분은 그림은 30호가 넘으면 밀도가 떨어진다고 말하는데요.

한운성 　물론 밀도의 문제는 작품에 따라 다르지요. 조형적 긴장감은 작품의 대, 소와는 관계가 없다고 봅니다. 문학작품에 비유하자면, 수필이나 단편감을 장편으로 늘려봤자 밀도는 떨어지겠지요. 그림도 마찬가지 아닐까요?

장소현 　이왕 이야기가 나온 김에 기법에 관한 질문 한 가지, 한운성의 작품들은 마티에르 효과를 전혀 쓰지 않는데 특별한 이유가 있나요? 평면성 존중 때문? 혹은 판화의 영향? 〈매듭〉 같은 작품에서는 마티에르를 살려도 좋을 것으로 보입니다만……

한운성 　화가들이 마티에르에 눈을 뜨기 시작한 것이 추상이 시작된 모더니즘 시대였지요. 일루전에서 벗어나 평면으로 돌아오면서 표면 질감에 대한 관심이 높아진 것은 아주 자연스러운 현상인데, 제 경우에는 일루전에 머물러 있거든요. 일루전은 3차원의 깊이 있는 공간 속에 이미지를 보여주기 때문에 마티에르가 느껴지면 그 순간 막힌 공간이 돼버리는 거지요.

　〈욕심 많은 거인〉은 일루전을 유지하면서도 최소한의 3차원 공간을 확보하고 있어서 언뜻 보면 2차원의 평면성을 보여주는 작품 같지요. 그래서 모더니스트 계열의 작품과도 전시가 가능하다고 봅니다.

장소현 　좀 다른 이야기입니다만, 저는 〈매듭〉 그림을 보면서 가끔 시벨리우스의

교향시 〈핀란디아〉의 상승부가 들리기도 해요. 왜 있잖아요, 밤바라바라 밤바아 하는 부분이요.

한운성　　그래요? 그건 전혀 의도하지 않았던 반응인데요. 하지만 새롭고 다양하게 해석해주니 고맙네요.

장소현　　작품의 화면 구성에서 음악적 리듬이나 구축적 구조를 활용하기도 하는지요? 논리의 전개, 이미지의 구축 등에서 말입니다. 리듬 같은 음악적 요소도 고려하는지, 그냥 조형성만 생각하는지 궁금하네요.

한운성　　글쎄요. 어떻게 설명하는 것이 좋을까? 제 경우 작업할 때 특별히 음악적 요소를 의식한 적은 없습니다. 조형미를 제대로 표현하기에도 바쁘니까요.

박자, 리듬, 하모니 등등 음악에서 주로 쓰이는 용어들을 모더니즘에서 본격적으로 수용했지요. 그 이후 그림에서도 고려해야 할 조형의 기본요소가 됐다고 봅니다.

하지만 제 경우 작업할 때 특별히 음악적 요소를 의식한 적은 없군요. 어렸을 때부터 클래식 음악이나 팝송을 들으며 자랐고, 대학교 때는 기타를 배워 당시 유행하던 그룹사운드를 하기도 했으니까, 무의식중에 음악적 요소가 작용할 수는 있겠죠. 하지만 대학 시절, 고민 많고 할 때 클래식을 들으면 오히려 스트레스가 가중되는 느낌이었어요.

지금도 작업할 때 음악을 들으면서 하는데, 흥을 북돋아 주면서 배경으로 스쳐지나가는 음악이라야지, 베토벤의 곡처럼 붓을 놓게 만드는 음악은 안 들어요. 클래식을 들으면서 작업하면 작업에 영향을 주거든요. 음악은 조건 없이 그냥 감성을 건드려요.

그런데 지금도 베토벤 피아노협주곡을 들으면 '울컥'해요. 혹시 그림을 보고 울컥한 적 있어요?

아, 그리고 질문하신 '시간'에 관한 것인데요, 제 작품에서 시간은 정지되어 있습니다. 사진의 순간포착과 개념이 같다고 보면 같을 수도 있지요. 가령 〈박제된 울

산바위〉 같은 작품에서도 다양한 사건이 벌어지고 있는 것으로 보이지만, 시간은 정지되어 있습니다. 카메라에 의해서 촬영된 순간이 박제된 거지요. 우리는 많은 순간 현실을 박제하며 살고 있는 겁니다.

장소현　아, 그렇군요. 알겠습니다. 화면 구성에 대해서 한 가지 더 질문하고 싶은 것이 있는데요, 한운성 작품의 중요한 특징 중의 하나가 말하고 싶은 주제를 에 두르지 않고 한가운데에 배치하고 강조하는 대담한 화면 구성이지요?

한운성　그렇게 말할 수 있겠죠. 제 그림의 대부분이 관람자에게 이렇게 생각하라고 들이대고, 해석을 한쪽으로 몰아세우는 측면이 있는 건 사실이에요.

장소현　그런 것이 포스터의 기법 아닌가요? 제가 보기에 여러 면에서 우리나라 그래픽 디자인의 개척자이신 아버지 한홍택 선생의 영향이 매우 크다고 보는데 어떻게 생각하세요?

한운성　국립현대미술관 학예연구사 임대근 씨도 그 부분을 「파라다이스의 배설물」이라는 글에서 다루고 있지요.

광고의 핵심은 오직 한 가지만을 클로즈업해서 전면에 내세우는데 목적이 있는 거 아닙니까. 어릴 때부터 어깨너머로 보고 배운 게 그 구도니 아버지의 영향을 안 받았다 이야기할 수 없지요. 부친께서 디자인을 안 하고 그냥 회화만 하셨다면, 저도 어려서부터 오일물감을 만졌겠고 일찌감치 국전에도 출품했겠죠.

거기에 더해서, 미국 유학 가서 접한 팝아트가 상업광고성 개념의 작업이 많다보니 제 속에 저장되어 있던 그 구도가 때를 만난 셈이지요.

장소현　그리고 제가 알기로는, 대학교 때 그래픽 디자인 작품을 상공미전에 출품하기도 하지 않았나요?

한운성　그랬었지요. 상업적인 면을 크게 강조하지 않고 조형적인 측면만을 고려해도 되는 클래식 음악 레코드 재킷을 그렸어요. 특선을 했지요. 욕심 많던 젊은 날의 한 토막 에피소드지요, 뭐.

장소현 그런 공부에서도 배운 점이 없는 건 아니죠?

한운성 아, 그건 물론 그렇죠. 이미 말한 대로, 주제나 메시지를 간단명료하게 표현하고 강조하는 자세, 또 소통에 적극적인 자세를 갖게 된 것 등이 긍정적 영향을 미쳤다고 생각합니다. 순수미술은 작가가 자기 세계를 일방적으로 내보이면 그만이라고 생각하지만, 디자인이나 응용미술은 보는 사람과의 소통을 중요하게 생각하지요. 내 작품에도 분명히 그런 점이 있다고 생각하거든요.

아까도 말했지만, 그런 점은 팝아트의 영향이 더 직접적이었을 겁니다. 팝아트 작가들은 간접화법을 별로 쓰지 않죠, 에둘러 말하지 않아요, 직설적으로 자신 있게 말하지요. 물론 그 말 속에는 심층적 의미가 담겨 있지만요. 앤디 워홀도 그렇고 재스퍼 존스도 그렇고 말이지요.

〈이해를 돕는 글〉

80년대의 매듭

조은정 (목포대학교 미술대학 교수)

…(전략)… 이러한 중립성이야말로 한운성의 작품세계가 지닌 중요한 특징 중의 하나이다.

…(중략)…

한운성은 젊은 시절부터 자신과 타인, 작가와 관객, 사회와 개인 구성원 등 어느 한쪽에 치우치지 않고, 상호 간의 입장에 대한 상대적인 조율을 통해 보편타당성을 획득하는 것이 예술가의 역할이라고 여겼다.

…(중략)…

주관적 시각의 직접적 노출은 1980년대로 넘어가면서 점진적으로 통제되고 조율되기 시작했다. 기둥과 문, 환기구, 받침목을 거쳐 〈매듭〉에 이르는 과정에서 한운성은 자신의 목소리를 높이는 대신, 소재가 되는 대상 자체의 형상이 지닌 힘을 통해, 은유적으로 전달하는 방법을 택했다.

한운성의 작품 분석에 있어서 〈매듭〉이 지닌 조형적 구조가 중요한 이유도 그 때문이다.

…(중략)…

그 울림은 표현주의적 변형보다 더욱 크게 관람자들에게 전달된다. 이때 대상이 되는 사물은 화면 위에 얹혀 있는 것이 아니라, 화면 안쪽의 거의 진공상태에 가까운 무한한 공간 속에 서 있게 된다. 덕분에 한운성의 〈매듭〉이나 〈받침목〉은 일상의 소품임에도 불구하고, 화면의 실제 크기에 상관없이, 기념비적 웅장함을 띠게 되는 것이다.

…(중략)…

조형적 측면에서 본다면 1980년대의 〈매듭〉 작업은 한운성의 작업 경력에서 가장 극적이고 격정적인 시기에 속한다.

…(중략)…

〈매듭〉 연작은 작가가 현재까지 진행해온 작업들 중에서도 감정적 격렬함이 두드러지는 사례임에도 불구하고, 직접적이고 일방적인 메시지를 통해 시대적 조류에 휩쓸리기보다는, 대상 사물 자체의 존재감을 피력하고 이에 대한 관람자의 반응을 기다리는 중립적인 태도를 견지하고 있었다.

이처럼 진중한 태도는 한운성의 작업에서 지속적으로 나타나는 성향으로, 예술 창작의 원리와 소통방식이라는 근본적인 주제에 대한 일관된 탐구와 맥을 같이한다.

이러한 원론적 주제의식으로 인해 그의 작업은 비슷한 시기 한국 화단을 사로잡

았던 첨예하고 시사적인 정치논쟁이나 모더니즘 대 포스트모더니즘과 같은 미학적 담론들과는 늘 일정한 거리를 유지해왔다.

그에 대한 비평가들의 평가와 해석이 소극적으로 이루어져온 것도 이 때문이다. …(후략)…

<div align="right">-조은정, 「80년대 매듭」, 『한운성』</div>

〈이해를 돕는 글〉

한운성에 있어서 재현의 방식

<div align="right">박정욱 (작가)</div>

…(전략)… 한운성을 말할 때 빠지지 않는 것이 바로 '팝아트', '포토 리얼리즘'과의 연계성이다. 초기 판화 작품인 〈욕심 많은 거인〉 등에서 팝아트적인 형식이 보이고 있고, 그의 작업이 전반적으로 '사실적 묘사'를 기반으로 하고 있다는 점 등이 연유이겠지만, 사실 그의 작업은 팝도 아니고 포토 리얼리즘도 아니다.

팝아트는 기본적으로 저급예술(Low Art)을 표방하며 고급예술(High Art)에 도전했고, 상업성을 전면에 내세웠지만, 한운성은 작품 자체의 상업성에는 관심이 없었고 그는 단지 '팝적인 이미지를 재현'했다. …(중략)…

그러나 한운성의 작업에는 미국의 그들에게서 보이는 것과는 달리 회화적인 제스처가 분명히 존재하고 오히려 돋보인다. 그러면 한운성의 회화는 기존의 사실주의의 패러다임에 머물러 있다는 것인가. …(후략)…

<div align="right">-2006년 인 갤러리 개인전 팸플릿 작품해설</div>

그림의 메시지 전달 기능

장소현　따지고 보면 화가 한운성이 그동안 다루어온 주제들은 매우 심각하고 어둡고 무거운 것들입니다. 찌그러지고, 눈멀고, 답답하게 얽혀 있고, 묶여 있고, 박제되어 있고, 채집되어 있고…… 이런 식의 부정적인 모습들이지요.

그리고 솔직히 한운성의 작품은 편안하지는 않습니다. 때로는 작가 자신이 '진짜 그림'에 대한 강박관념을 가지고 있고, 너무나 진지하게 긴장하고 있기 때문인 것 같기도 합니다. 그래서 보는 이들도 덩달아 함께 긴장해야 하고, 때로는 서투르게 번역된 책을 읽는 것 같은 껄끄러움도 있는 게 사실이지요. 그래서 전시장에서 감상하기는 좋아도, 집 거실에다 걸어놓고 보기엔 좀 거북하지요. 그림의 메시지 전달 기능과 장식성의 갈등 같은 어려운 숙제가 남아 있는 것으로 보여요.

그런데도 화면은 밝고 건강함을 잃지 않습니다. 그리고 힘찹니다. 그런 힘은 어디서 나오는 건가요?

한운성　글쎄요, 그걸 어떻게 말로 설명해야 하나? 조형미의 완성을 위해 항상 최선을 다하는 수밖에 다른 방법이 없지요. 저는 시각적으로 불쾌감을 주는 그림은 그림이 기본적으로 갖추어야 할 조건을 갖추지 못했다고 봅니다.

예를 들어 설명해 보지요. 예전 우리가 고등학교 시절 클래식 음악에 귀가 뜨일 당시 종로3가 주변에 한 집 걸러 레코드 상점들이 있었는데, 가게마다 스피커를 인

도에 내놓고 경쟁적으로 크게 음악을 틀어놓았던 일이 기억나시나요? 그때 몇몇 곡이 지나가는 저를 못 가게 붙잡아 그 자리에서 레코드를 산 기억이 납니다.

미술 전시장에 가면 삼십몇 점의 전시를 보는데 대부분 십여 초 걸릴까요? 저는 제 그림 하나하나가 나를 멈춰 세웠던 그때의 음악처럼 관람자를 내 그림 앞에 세우길 바라면서 그림을 그려 왔어요, 구도는 이집트를 포함한 고대 오리엔트미술의 '정면성'을 유지하면서.

그러자면 내용 전달에는 시간이 걸리니 형식에서 단번에 지나가는 사람을 잡아야 되는데, 그 방법은 '조형미'라고 보는 겁니다.

그렇다고 모든 곡이 사람들 귀에 들어오지 않듯이, 조형미 역시 훈련된 감각의 소유자 눈에만 들어오겠지요. 시각적으로 쾌적함의 추구가 장식미술의 기본이라면 어떤 면에서 장식미는 그림의 기본이라고 보는 거예요. 그게 지나치면 천박하겠지만. 그렇기 때문에, 이미 말한 대로 시각적으로 불쾌감을 주는 그림은 그림의 기본 조건을 갖추지 못한 거라고 보는 겁니다.

그럼에도 불구하고 결국 그림은, 예술은 취향의 문제이고, 취향의 문제는 어느 작가가 훌륭하냐 훌륭하지 않느냐 하고는 별개의 문제입니다. 그건 어쩔 수 없어요.

또 한 가지 제가 중요하게 생각하는 것은 작품과의 팽팽한 긴장 관계를 유지하는 일이에요. 메시지를 제시하고 질문을 던지고 있는 나는 누구인가를 스스로에게 끊임없이 묻고, 작품에 익숙해지는 걸 경계합니다.

"예술은 반복이 아니다"라는 말은 항상 저에게 경종을 울려줍니다. 때에 따라 기교가 지나쳐서 메시지가 약화되어 보일 때도 있어요, 그럴 조짐이 조금이라도 느껴지면 미련 없이 다른 소재를 찾아 나섭니다. 캔버스 안에 몰입하지 못하고, 뭔가 익숙하게 반복하고 있다는 징조가 나타나면 바로 소재를 바꾸는 겁니다.

실제 경험을 예로 들자면, 매듭을 그릴 땐데 어느 날 저도 모르게 손이 스케치북에 매듭을 그리고 있더라고, 생각은 딴 데 가 있고 말이에요. 퍼뜩 이래선 안 되겠

다 싶어서 매듭 전시 계획 다 취소하고, 88년도에 캘리포니아 주립대학 롱비치 캠퍼스(CSU Long Beach)로 간 거예요. 마침 '문교부 해외파견 교수'로 선정되어 문교부에서 연구비를 받아 '사진판화' 연구차 간 겁니다.

그 당시 팝아트 이후 특히 판화에서 사진을 적극적으로 작품 속에 수용하는 게 세계적인 추세였거든요. 그런데 학교에서 대학원 판화 수업에 사진판화 수업을 하고 싶어도, 장비에서부터 시설 모든 게 갖추어져 있지 못한 것이 우리 현실이었어요. 저 자신도 제대로 교육을 받은 적이 없고 말이지요.

그래서 연구차 가게 된 거고, 귀국 후 「사진판화 연구」라는 논문을 써서 문교부에 귀국보고서로 제출하고, 그걸 그대로 대학원 수업의 교재로 썼지요. 그 이후 제 판화 작품에서도 사진을 적극적으로 활용하게 되었고요.

저의 작업을 되돌아보면, 4~5년을 주기로 그림의 소재를 바꿨어요. 소재에 따라 오래 그리기도 하고, 빨리 그만두기도 하는 정도의 차이는 있지만요.

장소현　　아이구, 무척 피곤하시겠네요! (웃음) 같은 걸 평생 그리는 작가도 적지 않은데.

한운성　　피곤하죠, 작품을 할 때는 늘 긴장해야 하니까요. 그런데 전 늘 작업을 하면서 전력투구하는 것이 작가의 기본자세라고 믿고 있기 때문에 어쩔 수가 없네요. 제가 납득하지 못하는 걸 남에게 보여줄 순 없는 일이잖아요.

장소현　　그와 관련된 이야기입니다만, 한운성의 작품을 대하면서 제가 느끼는 개인적인 아쉬움은 시적(詩的) 여유에 관한 것인데, 다루는 주제들이 어쩔 수 없이 논리적이고 이지적일 수밖에 없는 노릇이지만, 완성된 작품들은 항상 주제와의 팽팽한 긴장 관계를 강조하고 있기 때문에 보는 사람들도 함께 긴장하도록 만들거든요. 전체적인 울림이 시적인 것은 분명한데, 어딘지 답답하고 여유가 없어 보이는 거예요. 예를 들어 〈매듭〉 시리즈 같은 것이 특히 그렇죠.

한운성　　솔직히 저는 시에는 관심이 별로 없어요. 시가 문학에서 가장 함축된 표

현이고, 지고의 언어 예술이라는 데는 동의하지만 말이에요.

하지만 적합한 단어 하나를 위해서 며칠 밤을 새운다는 심정은 그림에서 적합한 선의 길이와 굵기를 찾아 지우고 그리기를 반복하는 것과 동일하겠지요. 예술 분야뿐만 아니라, 외과 의사의 심정도 같을 거라는 생각이 드는군요.

그리고 자신은 없지만, 시의 내재율(內在律) 같은 울림이 제 작품에도 있었으면 좋겠다는 희망은 가지고 있습니다. 제 작품의 메시지는 구호가 아니거든요.

장소현　어떤 글에서 "아무리 엄숙한 척하는 작품 속에도 대개는 유머러스한 요소가 숨겨져 있다"고 말한 적이 있지요? 여기서 유머러스하다는 말을 '풍자'로 바꿔 해석해도 될까요?

한운성　물론이지요. 제 생각입니다만, 개인의 힘으로 상황을 바꿀 수 없을 때 나오는 게 해학이나 풍자 아닐까요?

장소현　개인의 힘으로 상황을 바꿀 수 없을 때 해학이나 풍자가 나온다? 아, 그거 핵심을 찌르는 말인데요. 그런 식으로는 생각해본 적이 없었는데 말이죠.

그리고 또 한 가지, 한운성의 그림이 설득력을 갖는 이유는 철저한 장인정신에도 있는 것 같아요. '조형미의 완성'이라는 말과도 연결되는 것입니다만. 서울대 정영목 교수는 "감각과 감성으로서의 낭만적 성향을 잃지 않되 거기에 이성과 지성으로서의 살을 붙인 화가로서 아마도 작가의 이러한 기질은 그의 타고난 성격에 기인하겠지만 후천적인 많은 부분은 판화에 대한 그의 열정과 거기에서 습득한 철저한 장인정신이 몸에 배어있기 때문일 것이다"라고 평가했더군요.

한 교수가 쓴 책 제목이 『환쟁이 송』인데, 환쟁이라는 말이 내게는 신선하고 강하게 들립니다만, 아마 요새 화가들에게 '환쟁이'라고 하면 필시 화를 버럭 내겠지요. 예술가나 화백이라고 불러드려야 반가워하겠지요?

한 교수가 '환쟁이'란 말을 일부러 쓴 것은 기능과 장인정신을 강조하기 위해서라고 해석하면 될까요?

한운성　초등학교 다닐 때부터 저는 '환쟁이 아들'이라는 놀림을 받고 자랐어요. 그런데 이상하게도 상대방은 저를 비하하기 위해서 그렇게 불렀을 텐데 저는 그것이 조금도 부끄럽지 않았어요. 오히려 당당했지요. 그래서 그런지 환쟁이라는 용어에 그렇게 큰 거부감 없이 자랐습니다. 하기야 자기 비하의 뜻도 조금은 있지요, 일단 자신을 비하하면 이야기하기가 편하거든요. 물론 요즘 젊은 작가들이 톡톡 튀는 기발한 아이디어에만 목숨 거는데, 그 전에 철저한 장인 정신과 기본적 기법을 갖추라는 뜻이 내포되어 있는 것이지요.

미술의 형식과 내용

한운성　　작품의 형식과 내용에 대해서도 생각할 점이 많지요. 저는 내용이 음식이라면 형식은 그릇인데, 아무리 잘된 음식이라도 담을 그릇이 없으면 '꽝'이라고 봅니다. 반대로 음식 없는 빈 그릇은 장식물에 불과할지 몰라도 벽장 속에 넣어서 장식품으로 놓고 볼 수 있지만, 그릇 없는 음식은 그 존재 자체가 불가능하다고 보는 거예요.

장소현　　그래요? 제 생각은 좀 다르네요. 형식과 내용을 그릇과 음식에 비유하는 것은 잘 안 맞는 것 아닌가요?

형식과 내용은 똑같이 중요한데, 그것을 그릇과 음식에 비유하면 형식 쪽이 너무 가벼워지는 것 같은데요. 무슨 얘기냐 하면, 국이냐 찌개냐 조림이냐 구이냐 찜이냐 같은 음식의 형식, 그리고 맛이 있느냐 없느냐, 영양가는 어떠냐 같은 음식의 질에 관한 문제도 모두 그릇과는 관계없는 음식 자체의 문제지요.

또, 냉면이나 찌개를 서양의 샐러드 볼에 담았다고 해서 맛의 본질이 달라지는 건 아니지요, 기분상의 차이는 생길지 몰라도. 심지어는 그릇이 없어도 음식은 먹을 수 있어요, 햄버거나 핫도그, 주먹밥처럼.

그러니 그릇과 음식에 비유하면 형식 쪽이 너무 억울해지는 것 같은데요.

한운성　　결국 그림은 내용과 형식인데 어느 한쪽이 기울면 보기 불편해져요.

170

내용을 음식물, 형식을 그릇에 비유한 것은 조림이냐 구이냐, 영양가가 어떠냐, 심지어 햄버거의 용기는 뭐냐(생각해 보면 기름종이가 용기지만) 등으로 따지지 말고, 근본적인 점을 생각하길 바라는 거예요.

손님을 식사에 초대하고 음식을 대접할 때 식탁 위에 음식을 용기 없이 널브러뜨려 놓는다면, 아무리 영양가 있는 음식이라도 먹을 방법이 없겠지요.

수프를 양은냄비에 대접한다든가, 커피를 뚝배기에 대접하면? 양주를 질그릇에 따라주고 포도주를 숭늉 그릇에 준다면? 객관적으로 맛과 영양가는 변함없다 하더라도 저는 역해서 못 먹을 것 같네요.

그래서 저는 형식을 내용을 담는 그릇에 비유하는 겁니다. 그릇이 있어야 음식을 담을 수 있고, 그 그릇도 음식에 어울리는 것을 선택해야 한다는 게 지론이지요. 나이 들수록 실제 음식을 먹을 때 더 까다로워지는 걸 느껴요.

장 선생은 음식과 그것에 어울리는 그릇은 기분상의 차이라고 보는데, 제게는 절대적이에요. 모든 음식이 잘 어울리는 용기에 담겨 나오면 제대로 대접받은 기분을 느끼게 되는 거지요.

장소현　　아, "손님을 식사에 초대하고 음식을 대접할 때"라는 전제가 붙으니 한 교수의 비유를 공감할 수 있네요. 그러니까, 작가가 작품을 발표하거나 전시회를 하는 등의 공적 행위를 손님을 식사에 초대하는 것 같은 정중한 행위로 보는 거지요? 그렇다면 동의합니다.

"묵은 간장도 그릇을 바꾸어 담으면 입맛이 새로워지고, 늘 보던 것도 환경이 달라지면 마음과 눈이 달라진다"는 연암 박지원의 말씀이 떠오르는군요.

그런데 이런 점은 어떻게 생각하시는지요? 중요한 것은 아니지만, 일반적으로 요리를 만들면서 이 음식은 어떤 그릇에 담으면 좋겠다는 생각은 하지만, 반대로 멋진 그릇을 보고 이 그릇에 담을 음식을 만들어야지 하는 생각을 하는 경우란 거의 없지요.

하지만 그림의 경우는 그릇이 먼저인 경우가 상당히 많거든요. 특히 추상화의 경우, 자기 틀에 갇혀버려 생각 없이 그리는 경우나 즉흥적으로 그리다 보면 뭔가 만들어진다는 식의 생각 같은 것 말입니다.

한운성 　그러니까 '그릇보다 음식이 먼저다'라는 이야기죠? 옳은 말씀. 태초에 할 이야기가 있고 나서, 그걸 전달할 방법을 강구했겠지요.

도자기 만드는 사람들을 보면, 그냥 담을 음식 생각도 안 하고 그릇만 만들기는 하지만, 그림도 생각 없이 습관적으로 그리던 대로 그리는 사람들이 부지기수겠지요, 그렇지 않은가요?

장소현 　하긴 그래요. 예술이란 것이 없으면 생존할 수 없는 그런 문제는 아니지요. 삶의 품격에 관한 것일 테니까요. 그러니 그릇이 없어도 먹을 수 있다고 말할 수는 없겠지요. 하지만 요새는 맛과 영양가만 있으면 그릇 따위는 아무래도 상관없다고 생각하는 작가가 많은 것 같군요.

리얼리티와 시적 울림

장소현　개인적 취향이겠지만, 저는 〈월정리 역〉(도판 43)이나 〈DMZ 철길〉 같은 작품을 좋아합니다. 이 작품에 스며있는 시적인 울림이 무척이나 반가운 거예요.

한운성　제 그림 중에 월정리 역을 시적(詩的)이라고 하는 사람이 꽤 있지요. 풍경화이기도 하지만, 정물보다 풍경에서 사람들이 시적인 느낌을 갖는 이유는 확실치 않지만, 제 그림의 대부분이 관람자에게 이렇게 생각하라고 들이대고 해석을 한쪽으로 몰아세우는 측면이 있는데, 월정리 역은 그렇지 않고 여러 가지를 생각하게 여유를 주기 때문에 시적이라고 하는 게 아닌가 해요.

　아무튼 저는 작품을 하면서 시를 생각하지는 않습니다. 아, 딱 한 번 있네요, 동판화 〈황무지〉는 T. S. 엘리엇의 시 〈황무지〉를 떠올리며 만든 작품이에요. 그래서 영어 제목도 The Waste Land로 붙였지요. 그 황무지가 월정리로 이어지는 것이긴 합니다만…… 그 외에는 시를 의식하면서 제작한 일은 없습니다. 모든 것을 조형미에 집중적으로 쏟아 넣지요. 저는 그림 그리는 사람이니까요.

장소현　그렇군요. 〈DMZ-월정리 역〉의 화면은 아주 단순명료합니다. 끊어진 철길이 무성히 자란 잡초 속에 놓여 있는 살풍경이 전부이고, 그림의 구도 또한 단순해요. 그런데 그 철길이 보통 철로가 아니지요.

한운성　이 작품을 하게 된 배경을 알면 느낌이 한결 진해질 것 같군요. 독일의

분단 장벽이 허물어졌다는 뉴스를 접하고 곧바로 철원으로 달려가서, 이 분단의 시대, 바로 지금 이 순간 내가 갈 수 있는 마지막 땅인 비무장지대의 최북단에 있는 월정리 역을 확인하고 작업한 작품이 바로 〈DMZ-월정리 역〉이었어요. 여러 번 방문했어요, 봄에도 가고, 여름에도 가고, 겨울에도 가고…….

왜 철원으로 달려갔냐 하면, 한국이 결국에는 이 지구상에서 최후의, 유일의 분단국가가 된 것이었거든요. 그만큼 절실한 상황인식에서 나온 작품이라는 이야기죠.

장소현　무슨 말이 더 필요하겠습니까? 제가 알기에는, 분단의 아픔과 통일의 염원을 이처럼 서정적으로, 그러나 강하게 보여주는 작품은 많지 않아요. 그래서 시적이라고 말하는 것이죠.

그런데 이 연작은 작품수도 많지 않고, 작업 기간도 다른 시리즈에 비해 짧은 것이 참 유감입니다.

한운성　그 무렵에는 다양한 주제의 작품을 자유롭게 했기 때문에, 오랜 기간에 걸쳐서 하나의 주제를 깊게 다루지 못했습니다. 자유롭게 펄펄 날고 싶은 시기였지요.

장소현　이야기가 나온 김에 그 부분의 이야기를 좀 더 했으면 좋겠네요. 그동안 3~5년 주기로 작품 소재가 변화해왔는데, 작품 주제를 정하는데 특별한 계기나 나름의 기준 같은 것이 있는지요? 각 시리즈를 시작한 계기 중 특별히 기억나는 것이 있다면?

한운성　작품마다 구체적인 시대적 배경과 동기가 있지요. 〈욕심 많은 거인〉이나 〈매듭〉, 〈월정리 역〉에 대해서는 이미 설명했지만 제가 시대의 흐름에 예민하다고나 할까 그런 편입니다. 1969년 아폴로가 달에 착륙했을 때 '인류 최초의 형이하학적 해탈'이라고 표현해서 인문대 친구들을 놀래키기도 했으니까요.

또 우리가 어떤 시대에 살고 있으며, 어떻게 돼나가는가에 관심이 아주 많아요. 그래서 컴퓨터가 보급되기도 전에 '컴퓨토피아'라는 말로 컴퓨터가 지배하는 유

174

토피아를 예언한 앨빈 토플러의『제3의 물결』, 인간이 유전자를 전수시키는 로봇에 불과하다는 리처드 도킨스의『이기적 유전자』, 칼 세이건의『코스모스』, 최근에 베스트셀러 항목에 들어간 유발 하라리의『호모 데우스』같은 책들을 많이 읽으며 공부합니다.

그런 관심의 대상들이 제가 쳐놓은 그물망에 걸리는데, 의식해서 잡는 것보다는 우연히 걸려드는 게 더 많아요. 그러니까, 제가 소재를 찾아 헤매는 것이 아니라, 소재가 작가를 찾아온다고나 할까요.

장소현　그렇군요. 새 주제와 기존에 다루었던 주제와의 관계는 어떤가요? 제가 보기에는 〈받침목〉의 새끼줄이 발전하여 〈매듭〉이 된 것으로 보이고, 〈지혜가 느린 그림자〉 이래 많은 작품에서 그림자가 중요하게 등장하는 등…… 한운성 작품에서 전체를 관통하는 주제의 연결성은 매우 중요한 요소라고 보는데 말입니다. 그리고 그것이 곧 작가의 역사관, 문명관과 연결되는 것이기도 하고요.

한운성　여러 번 이야기했듯 내가, 우리가, 어떤 시대에 살고 있는가, 어떤 상황에 처해 있는가에 대한 이야기가 반복과 변주로 나타나는 거예요.

미술평론가 박영택 씨가 금호미술관 전시에 대해 평하면서, 제 작품에 나타나는 그림자에 대해서도 언급했던 것으로 기억나는데, '길게 늘어진 그림자는 해 뜰 녘이냐 아니면 해 질 녘이냐?'라는 질문을 했어요. 작품의 분위기로 봐서는 후자겠죠? 물론 보는 사람의 판단에 맡겨야겠지만.

장소현　한운성 작품에서 그림자의 의미는 대단히 중요하지요.

그림자 이야기가 나온 김에, 이건 여담인데요, 얼마 전 한 인터뷰에서 원로화가 서세옥 선생께서 "'그림'은 '그림자'의 줄임말이다, 그림자는 무엇이든 흉내 낸다"라고 설명하신 걸 읽었는데, 이에 대해서 어떻게 생각하시는지요? 저는 개인적으로 '그림'은 '그리움'과 같은 말이라고 생각합니다만…….

한운성　그거참 어려운 질문이네요. '그립다'가 어원 아닐까요? 제 생각은 그렇

네요. 그리운 대상이 연인이건, 먹잇감이건 손에 넣고 싶은 결과물이 그림이겠지요.

<이해를 돕는 글>

한운성 그림의 그림자

황봉구 (시인)

…(전략)… 그림자에 의미를 적극 부여한 그림으로서 우리는 현대 화가인 한운성에 주목한다. 젊어서 그린 초기 그림에서도 그림자는 중요한 역할을 하지만 그가 원숙기에 그린 <과일채집> 연작에서 그림자는 실재의 한 구성물로서 등장한다.

그가 그린 일련의 과일 그림에서 그림자를 없애버리면 실재의 상실이 된다. 그렇게 되면 그림 안의 과일들은 비현실적이 된다. 실재는 상상의 것이 아니라 화가가 직관하는 사물 현상에서 비롯된다. 그림자는 사물 현상을 실제로 나타내는 증표다. 만일 빛을 비추는 광원이 있음에도 그림자를 그리지 않는다면 그만큼 그 사물은 아직도 규정되지 않은 그 무엇이다.

후설 용어를 사용한다면 음영 지어지지 않은 대상이 된다. 음영 지어짐이 없으면 그것은 전혀 파악되지 않은 세계가 된다. 이는 안정감을 상실한다. 불안하다. 긴장감이 조성된다. 세계 내 존재로서 내던져진 현존재는 그 본질적 구조의 틀로서 불안을 지니는데 이와 상통한다.

한운성은 대략 1997년부터 2009년까지 12년간을 오로지 과일이라는 오브제에 매달린다. 이는 젊었을 때부터 그려온 실재 탐구의 연장선에 있다. 과일을 그림에 있어 그는 철저하고 집요할 정도로 사실성을 추구하는데, 이를 위해 빛과 그림자는 그

림의 절대적인 사전 전제 조건을 이룬다. 빛과 그림자 그리고 색채가 그림을 세세하게 규정하고 또 전체로서 이루고자 하는 통일성을 가능하게 한다.

이러한 그의 경향은 아마도 포토 리얼리즘과도 연관이 있을 터이다. 그러나 한운성은 현대회화의 경향성에서 벗어나 철저하게 자신만의 작업과정을 적나라하게 드러냄으로 페인팅이라는 회화의 전통적 요소를 견지하고 있다.

150점이 넘는 과일 그림 중에서 몇 가지만 예를 들어본다. 과일 연작 중에서 아주 초기 작품이라 할 수 있는 1997년 〈천도복숭아〉는 네 개의 복숭아를 그린 것이다. 여기서 그는 윤곽선을 어지럽게 보여주는데, 현대회화에서 극력 피하고자 하는 윤곽선을 사용함은 의도적이라기보다 필연적이다.

그것은 과정일 따름이다. 소묘는 그림의 기본이다. 소묘를 통하여 화가는 사물을 규정하고자 한다. 사물의 형상과 그것이 보여주고 있는 그림자의 방향과 크기를 자세하게 규정함으로써 사물의 실재에 다가서려 한다. 선으로 이렇게도 그려보고 저렇게도 그려보는 것은 임의적인 것이 아니라 면으로서의 그림자가 퍼져나가 있는 상태에서 그 경계를 확정 지으려 함이다. 완성된 작품에서 이러한 연필 자국을 없애지 않고 그대로 두었음은 화가가 의도적으로 그가 무엇을 어떻게 탐구하였는가를 보여줌이다.

1998년에 그린 그의 뛰어난 작품 〈감〉에서도 이런 경향은 남아있는데 어느 정도 그림자를 터득한 화가는 한껏 자신감을 지니고 사물의 실재가 이런 것이다라고 주장하고 있다. 이후에 엄청나게 쏟아져 나오는 과일 그림들은 모두 그림자를 윤곽선 없이 보여주고 있다. 그것은 양감과 명도만을 보여준다.

또한 과일로부터 생기는 그림자뿐만 아니라 과일들이 놓여 있는 공간에 드리운 창살을 통한 햇빛으로 인한 커다란 그림자까지 이중으로 재현하고 있다. 빛과 그림자의 과학적 원칙에까지 충실하다. 과학은 이미 그에게 경험의 중요 부분을 형성하고 있음이다.

그는 〈과일채집〉 연작도 발표하는데 이들은 모두 대작이다. 여기서 그림자는 보이지 않는다. 하지만 우리는 렘브란트의 그림이 그러하듯이 어둠의 배경에서 대상이 빛을 받아 반짝이는 것을 보아온 터다. 그림자는 이미 어둠 속에 파묻혀 버렸다.

루돌프 아른하임이 지적하였듯이 어둠 속에서도 명도를 달리하면 특정 대상은 빛을 띠고 반짝인다. 아주 깜깜한 밤에 검은 종이가 빛나는 경우다. 〈과일채집〉 연작에서 과일들은 이러한 사실적 현상을 바탕으로 하여 효과적으로 우리의 시선을 당기고 있다.

화가는 그의 실재탐구 작업을 거의 의도적으로 그리고 강요하다시피 알리고 싶어 하기에 그림의 제목이나 그림 안에 과일의 이름을 라틴어 학명으로 기재한다. 학명은 나라별 언어에 차이가 없이 공통적으로 사용된다. 실재는 오로지 하나다. 실재가 무수히 다른 사람들의 서로 다른 인식 과정에도 불구하고 오직 동일한 하나이어야 하듯이 과일은 오로지 하나의 통일된 학명을 갖는다.

한운성에게 그림자는 복합적인 의미를 지닌다. 과일의 실재는 무엇인가 하는 물음의 과정에서 그림자는 눈앞의 현실로서 실체를 보여준다. 또한 과일의 그림자는 한운성이라는 화가 자신이 주위세계 안에서 하나씩 스스로의 세계를 규정하고, 인식하고, 또 확정하여 앎에 이르게 되는 과정으로서의 '음영 지어짐'(후설)이다. 여기서 그림자는 실체의 그림자라기보다 추상적 개념으로서의 그림자다.

또한 그의 과일 그림 연작에서 그림자는 막연한 불안을 암시하고 있다. 새로운 백년의 세기와 새로운 천 년의 밀레니엄을 맞이하며 화가는 엄청나게 다가오는 미래를 투영해보고 현재의 자신과 사물에 대한 물음을 던지고 있다. 그것은 아직 규정되지 않은 모호함이다. 마치 그림자만을 쳐다보며 그림자를 만들어내는 실체를 상상하고 있는 셈이 된다.

어둡고 규명되지 않은 것들은 비록 그것이 가능성으로만 존재한다 하더라도 우리에게 어떤 깊고 어두운 걱정을 부과한다. 아니 우리 스스로가 이미 미래를 '앞서 달

려가 봄'(하이데거)으로써 그렇게 되어 있는지도 모른다.

　지금까지 회화와 관련하여 기술한 빛과 그림자에 대한 이야기를 우리의 언어방식으로 환치하여 요약하면 다음과 같다.

　빛과 그림자는 생명으로서의 생명체가 형상으로 드러나기 위하여 필요한 주어짐이다. 빛과 그림자는 냄새나 소리 그리고 색깔처럼 객체로서 주어짐이다. 사물의 본질과 별개로 떨어져 있는 것이지만 사물이 사물이기 위해서는, 그것이 살아있는 생명체로서, 현존재나 현실적 존재로서 모습을 열어 보이기 위해서는 그것을 규정하고 한정하며 동시에 그것을 가능하게 하는 여건으로서 주어짐이다.

　화가는 필연적으로 이러한 객체로서의 주어진 빛과 그림자를 통하여야만 실재에 좀 더 가까이 다가설 수 있는 것이다.

-황봉구, 『생명의 정신과 예술. 3: 예술에 관하여』

작가적 분수령, 하늘마을 작업실

장소현　　〈매듭〉 시리즈와 〈과일채집〉 연작 사이, 그러니까 90년대부터 2000년
경까지, 10여 년 사이에 너무나 많은 주제와 다양한 경향의 작품이 혼재합니다. 신
호등 시리즈, 다양한 상황을 다룬 주제들, 한라산이나 금강산이나 독도를 그린 풍
경화, 박제 시리즈, 월정리 역, 성철 스님 같은 인물화에 이르기까지 정말 다양한데
요. 무슨 특별한 이유가 있는 건지요? 나이로 따지면, 40대 중반에서 50대 중반으
로 가장 왕성할 황금기인데 말입니다.

한운성　　아, 그 시기가 저에게는 아주 중요한 시기예요, 분수령이랄까. 널리 알려
지지는 않은 작품이라도 그 당시 작품들이 제게는 의미가 소중합니다.

　앞에서 이미 말한 대로, 국내에서 〈매듭〉 작업을 접고 미국 갔다가 와서, 작업실
마련하고, 그리고 싶은 것들을 마음껏 실컷 그렸던 시절이었지요. 88년 롱비치에서
사진판화 연구를 하고 돌아와서, 90년에 현재의 하늘마을 작업실을 지었어요. 그
동안 큰 작품을 하고 싶었는데 환경이 여의치 않아서, 대작에 대한 열망을 누르고
살았거든요. 그때까지 판화는 집(아파트)에서 하고, 유화는 학교 교수실에서 했으
니 마음껏 큰 작품을 할 수가 없었지요.

　아무래도 더 미뤄서는 안 되겠다는 생각에 무리해서 작업실을 지은 겁니다. 저
자신도 그렇지만 집사람과 아들이 모두 미술을 하니 작업공간이 필요했지요.

그렇게 해서 작업실이 생기자 그동안 억눌러왔던 대작들이 봇물처럼 터져 나온 겁니다. 나이도 한창 의욕이 넘치는 때라 하나의 주제에 묶이지 말고 하고픈 걸 자유롭게 마음껏 해보자는 생각이 강했죠.

하늘마을에서 거칠 것 없이 훨훨 날아보자! 그 무렵에 〈비상〉, 〈날개〉 같은 작품을 그렸습니다. 150호짜리 캔버스 3개를 이어붙인 대작 〈박제된 울산바위〉나 〈월정리 역〉 같은 중요한 작품들도 그때 나왔네요.

장소현　　그 시기의 작품 중에서 〈검정두루마기〉, 〈홍원삼〉, 〈노랑저고리〉, 〈어느 꼭두각시의 죽음〉, 〈망령〉, 〈탈이 있는 풍경〉 등 한국적 소재가 눈길을 끕니다만, 그 시기에 이런 주제를 다룬 작품들이 등장하는 특별한 이유가 있는지요?

한운성　　그 시기에 우리 현대사에 대해 관심이 많았습니다. 역사적 리얼리티라고 할까요. 하지만 구체적인 역사의 장면을 그리기보다는 큰 맥락과 줄기를 상징적으로 표현하고 싶었습니다. 예를 들어, 한복 시리즈 작품들은 한복을 통해서 해방 전후, 우리나라의 역사를 허깨비나 강대국 사이에서 좌지우지되는 바지저고리 역사로 표현하고 싶어 그린 거예요. 〈꼭두각시〉는 북한 정권을 빗대서 그린 건데, 공교롭게도 그 작품 끝나고 얼마 후 김일성이 사망했지요. 그 그림이 그야말로 김일성의 꽃상여가 되고 만 셈이지요.

그러고 보니 참 다양한 그림들을 그렸네요. 어디 보자, 〈신호등〉, 〈가지치기〉, 〈외출〉, 〈실종〉, 〈증발〉, 〈묵시〉, 〈얼굴 없는 시인〉, 〈영국에 간 양반〉, 〈기념촬영〉, 〈기둥이 있는 풍경〉, 〈신전〉, 〈연못〉, 〈벼밭〉…… 제목들만 훑어봐도 시대 상황이 보이는 것 같네요.

말이 나온 김에 젊은 작가들에게 '하고 싶은 걸 억누르지 말고, 가능한 대로 저질러라'라고 이야기하고 싶네요.

장소현　　좀 다른 성격의 질문인데요, 전시회 외에 대중과의 소통, 상업적 성공 등을 시도한 적이 있으신지요? 있다면 어떤 식으로? 가령 그동안 해온 것을 보면, 작

품으로 만든 달력 제작, 판화 보급, 벽화 제작, 문학잡지 표지 그림이나 삽화, 글쓰기 등등…… 많은 방법을 시도했던데요.

한운성　그것참 대답하기 어렵고 난처한 문제인데요. 제삼자를 통해서 부탁이 들어오면 거절하지는 않지요. 하지만 내가 먼저 나서지는 못하네요. 대부분의 작가들이 그렇지 않을까요?

장소현　많은 작가들이 현실적으로 그런 갈등을 겪고 있지요. 날이 갈수록 미술이 자본의 논리에 종속되는 경향이 강해지고, 예술가들이 출세를 위해서 연예인처럼 변해가는 현실이 정말 못마땅하지만, 다른 한편으로는 성공을 하고 싶은 세속적 욕망이 자꾸 고개를 드는…… 이런 안타까운 현실은 세계 어디서나 마찬가지인 것 같아요.

　현실적으로 젊은 예술가들이 자기 세계를 마음껏 드러내 보일 마당도 부족하고, 방법도 없는 거예요 실력만으로 인정받을 길이 열려있는 것도 아니고……. 그러니 이상하게 튀는 행동을 하던가, 미술 권력의 '간택'을 기다리는 길밖에는 없는 미술계의 일그러진 권력구조 말입니다. 예술가가 갑(甲)이 아니고 을(乙)이 되어 기를 못 펴는 사회는 건강하기 어렵죠.

세기말, 생명을 채집하다

장소현 〈과일채집〉 시리즈는 세기말과 밀레니엄이라는 시대적 각성의 의미를 담고 있는 기념비적 작품이지요? 생각해보면, 세기말을 경험한다는 건 예술가에게 큰 축복일 수 있다고 여겨집니다만…….

한운성 그렇죠, 잊지 못할 경험이죠. 실제로 지난 세기말마다 인류의 정신세계나 예술계에는 중요하고 큰 변화가 있었지요.

장소현 〈과일채집〉을 본격적으로 제작하기 시작한 것은 20세기를 보내고 21세기라는 새로운 세기를 맞는 고갯마루에서였지요?

한운성 그렇지요. 앞에서도 잠깐 이야기했지만, 하나의 세기를 보내고 새로운 밀레니엄을 맞이하는 1999년 마지막 날 제야의 종소리를 들으면서 참 감회가 깊었습니다. 생각해보면, 살아생전에 새로운 세기를 맞는다는 건 보통 일이 아니지요. 특히 문명사에 관심이 많은 작가의 입장에서는 말입니다.

여러 가지 생각이 떠오르는 가운데, 앞으로 올 21세기는 컴퓨터에서 유전자에 관한 시대로 바뀔 거라고 내다봤습니다. 그런 생각에서 그리기 시작한 것이 〈과일채집〉 시리즈예요.

21세기를 조망하건대, 분명 유전공학이 컴퓨터 공학을 능가할 만큼 발 빠르게 움직이겠고, 유전자 조작이라거나 혹은 생명 복제라는 단어가 요즈음의 컴퓨터라

는 단어만큼이나 비일비재하게 인간의 입에 오르내리리라고 쉽게 예측할 수 있었지요.

요즈음 원고지에 적힌 글을 보기 힘들 듯이 오리지널한 생명체의 모습이 조금씩 그 모습을 감추리라는 생각에 서둘러 〈과일채집〉에 손을 대면서 저물어가는 20세기에 대한 변을 대신하고자 한 겁니다.

장소현　　그래서 이 작품에는 새로운 세기에 대한 설렘과 두려움 등이 얽섞인 상징적인 의미가 담겨져 있지요.

한운성의 전 작품을 통해 〈과일채집〉이 유일한 생물이고, 나머지 작품의 주제는 모두가 무생물인데, 갑자기 생물체를 다루게 된 동기는 무엇인지요?

한운성　　여러 번 이야기 했듯이 제 작품의 소재는 인간이 남긴 흔적들이 대부분이에요. 어떻든 그러다 보니 생명체보다는 무생물이 대부분이네요. 제가 오래 살고 앞으로 과학이 유전자 조작을 더욱더 적극적으로 나서게 되면, 그때에는 생명체들을 대상으로 하게 될 날이 올지도 모르겠네요. 그리고 싶은 소재는 정말 많은데, 다 그릴 수는 없으니 말이지요.

아무튼 〈과일채집〉을 통해서 '생명의 본디 모습'을 이야기하고 싶었어요. 절대자의 묵시 안에서 울려 퍼지는 생명의 찬가라고나 할까요. 곤충을 채집하고 식물을 채집하듯 과일을 채집한 겁니다. 유전공학의 발달로 인해서 머지않아 이상야릇하게 변해 버릴지도 모를 과일을 부지런히 그리고 성실하게 화면 위에 채집해서 보여주려는 거예요. 생명의 본디 모습을 지키려는 노력이라고 할까요?

새로운 세기를 맞으며 작가적 관심이 생명의 문제로 자연스럽게 옮겨진 겁니다. 그동안 복잡하게 뒤얽힌 사회상황 속에서 괴로워하는 인간의 문제에 집중되었던 관심이 생명, 신과 과학의 문제 등의 좀 더 본질적인 쪽으로 옮겨 간 셈이죠.

그런 점에서 과일을 그렸지만 일반적인 의미의 '정물화'는 아닌 겁니다.

장소현　　그런 맥락에서 보면 〈과일채집〉은 고차원의 풍자로 읽힙니다. 과일을 채

집하겠다고 나서는 일부터가 일상적이 아니지요. 풍자입니다. 그 풍자는 근원적으로 사랑이요, 안타까운 연민이자, 희망이라고 해석됩니다.

한운성 고마운 해석이네요. 앞에서도 이미 말씀드린 것 같은데, 아무튼 세상은 우리에게 주어졌고 그것을 좌지우지할 수 없는 우리가 할 수 있는 일은, 그것을 해석할 뿐이라고 저는 생각합니다. 화가는 그 해석을 그림으로 드러내 보여주는 것이 주어진 임무라고 보는 것이지요.

그렇기에 해석은 입장에 따라 끊임없이 달라지고 변모한다고 보는 거예요. 진부한 해석은 언급할 필요도 없겠지만, 예를 들어 고흐에 대한 연구와 해석은 그러기에 앞으로도 이어지겠지요.

장소현 화제를 구체적인 쪽으로 옮겨보겠습니다. 자료를 보면 82년에 그린 〈감〉 그림이 있는데, 그 작품이 〈과일채집〉 시리즈와 연관이 있는지요?

한운성 물론 연관이 있지요. 82년 작품은 장흥에 있는 장모님 댁에서 찍은 사진을 모델로 그린 건데, 그것을 그릴 때는 한참 〈매듭〉에 열중하던 때라서 더 발전을 못 시켰어요. 그렇게 잠겨 있다가 화산처럼 터져 나온 겁니다. 그래서 〈과일채집〉 시리즈 중에 유달리 감 그림이 많고 구도도 다양하지요. 아, 그러고 보니 제 작업실 주변이 전부 감나무로군요.

장소현 같은 관점에서 보면, 〈과일채집〉에 등장하는 짙은 그림자는 〈지혜가 느린 그림자〉의 그림자 변주인 거죠?

한운성 그렇습니다. 〈과일채집〉에서 생명의 소중함과 함께 제가 강조하고 싶은 것은 빛과 그림자였어요. 그림자는 결국 빛을 암시하고, 그 빛은 시작과 끝을 내포하고 있지요. 세월의 흐름이에요. 그래서 작품에 길게 늘어진 햇살도 있고, 검은 그림자도 중요하게 등장하고 있는 겁니다. 햇살은 생명의 근원이기도 하지요.

과일 하나하나를 그릴 때도 빛이 어디에서 들어오는지를 매우 중요하게 고려했

어요. 그 빛을 통해서 세기말적 분위기를 상징한 거죠. 또, 과일에 비추인 빛을 달에 비유하기도 했는데, 하현달에서 그믐달로 이어지면서 빛이 소멸하는 과정을 나타냈습니다. 넘어가는 빛처럼 그렇게 한 세기가 저문다는 심정으로 말입니다.

장소현　〈과일채집〉에서는 구도도 그렇지만 특히 색채에 많은 신경을 쓴 것이 보이는데요.

한운성　그럴 수밖에 없죠. 과일의 색상이 얼마나 다양합니까? 검은 배경 위에 과일을 크게 그린 작품들이 많은데, 그 검은색을 찾느라고 상당히 오래 고생했지요. 사람들은 그저 검은색이라고 보는데, 그게 그렇지 않거든요. 그 검은색은 단순한 검정이 아니고, 무수히 많은 모든 색을 섞어서 만들어낸 색입니다. 왜냐하면 일반적으로 물감의 검정색은 막힌 색인데, 제가 원하는 색은 어두우면서도 속으로 뚫린 색입니다. 말하자면 동양의 먹색 같은 거지요. 한자의 검을 현(玄)과 같다고 할까요. 玄자에는 어두우면서도 아득하다는 뜻이 내포되어 있거든요.

장소현　좀 전에 이야기한 감 그림도 그렇고, 〈과일채집〉 시리즈 작품들 중에 여러 개의 과일을 한 화면에 배치하고 제목도 〈열두 개의 사과〉, 〈다섯 개의 석류와 네 개의 감〉, 〈여덟 개의 천도복숭아〉 같은 식으로 개수를 표기한 작품들이 있는데, 무슨 특별한 의미가 있는지요? 몇 개인지가 그다지 중요한 것 같아 보이지는 않은데 말이죠.

한운성　그건 나름대로 의미가 있어요. 과일을 먹는 대상이 아니고, 관찰의 대상으로 이야기하고 싶은 겁니다. 관찰의 대상은 소재지가 파악되어야 하고, 물건의 경우에는 개수가 중요한 겁니다. 그래야 나중에 몇 개를 어디서 관찰했는가에 대한 보고서를 작성할 거 아닙니까?

〈디지로그 풍경〉 작품에 정확하게 소재의 건물 주소를 제목으로 기재한 작품이 꽤 있는데, 그것과 같은 개념이지요. 제게는 관찰이라는 개념이 매우 중요합니다.

장소현　과일을 크게 클로즈업한 작품들 중에 제목을 감, 사과, 수박처럼 우리가

일상적으로 부르는 이름으로 쓰지 않고, 학명(學名)을 제목으로 붙여 생경한 분위기를 연출한 작품들이 있는데, 어떤 의도로 그렇게 했는지요?

한운성 과일의 본질을 보여주고 싶다는 생각이었지요. 르네 마그리트도 그의 작품에서 보여 주었듯이 어떤 단어가 뜻하는 사물의 이름은 단지 약속 혹은 관습에 기인하는 경우가 대부분이기 때문에, 이름이 붙여진 사물 간의 연관 관계는 임의로 작성된 것이라는 이야기지요.

언어학에서 말하는 기표(記標)와 기의(記義)에 관한 이야긴데요. 근대 구조주의 언어학의 시조로 불리는 언어학자 소쉬르(Ferdinand de Saussure, 1857~1913)가 주장했듯이, 결국은 기의로서의 사물은 그것을 언어로 나타낸 기표와는 필연적이고 고유한 관계가 아니라는 말이지요. 이야기가 좀 어려워지는데, 쉽게 말하자면 한국에서 '사과'는 미국으로 가면 'apple'이 되고, 프랑스로 가면 'pomme'가 되는 것처럼 관습과 약속에 의해서 달라진다는 것입니다.

마그리트는 그래서 극단적으로 〈꿈의 열쇠〉라는 작품에서 '말'을 그리고는 제목을 〈문〉이라고 달고, '시계'는 〈바람〉, '가방'은 〈하늘〉이라고 제목을 달았어요. 기표와 기의의 관계를 풍자한 것이지요.

저는 그런 의미에서는 마그리트와 정반대의 입장입니다. 제 그림에서 '사과'는 〈사과〉에요. 그 대신에 기표와 기의의 불안정한 관계를 최소화하기 위해서 라틴어 학명을 쓴 겁니다. 동, 식물의 분류학에서 라틴어의 학명을 쓰는 이유는 여러 언어들이 시대에 따라 끊임없이 변화하는 반면, 라틴어는 그렇지 않기 때문이거든요.

장소현 혹시 그런 장치들이 관람객의 감정이입을 차단하기 위한 것은 아닌지요? 비판적 메시지의 전달을 강조하는 현대연극에서 그런 기법을 쓰는 경우가 있거든요.

한운성 글쎄요? 그런 점도 있을 수 있겠지만, 중요한 것은 '감동'까지 차단하는 것은 아니라는 점입니다. 감정에 휩쓸려 객관적이고 비판적 시각을 잃는 것을 경

계하는 것일 뿐이죠. 작품과 일정한 거리 두기를 바라는 것은 중요하지만, 그렇다고 감동까지 없어져서는 안 되지요.

<이해를 돕는 글>

이것은 사과다

박정욱 (작가)

…(전략)… 마그리트의 〈이것은 사과가 아니다(Ceci n'est pas une pomme)〉는 '이미지'와 '텍스트'의 관계에서 해석의 실마리를 찾을 수 있다. 사과의 이미지는 꼼꼼하게 묘사되었지만 한운성의 경우와 마찬가지로 어두운 영역이 단순화되어 있다. 이것은 이미지 자체를 보다 개념적으로 만드는 데 일조를 하고 있다. 그 위에 장식적으로 '그려진' 텍스트가 눈에 들어온다. 사과의 이미지와 함께 '이것은 사과가 아니다'라는 문구를 함께 그려 넣은 이 작품에서 어디에도 '사과'는 없다. 물론 이때 사과는 '유사성'의 논리에 입각한 재현물을 말하며, 이미지-텍스트의 관계는 일종의 개념적 레이어 구조를 형성하고 있다.

마그리트는 사과를 그리고 사과가 아니라고 한 반면 한운성은 사과를 그리고 그것은 사과라고 못 박는 텍스트를 사용한다. 즉 마그리트의 작품은 이미지와 텍스트의 '불일치'에서부터 시작되었다면 한운성의 경우에서는 'Malus Pumila'라는 '기표(記標)'와 사과 그림이라는 '기의(記意)'의 일치를 확언하고 있다. 그럼에도 불구하고 한운성의 작품에서 사과는 현전 불가능하다. 이것은 앞서 '어느 곳에도 사과는 없다'는 결론과 연결되는 것으로서, 한운성은 보다 간단한 방법으로 '유사성'의 재

현을 극복하고 있다.

마그리트는 '이미지'보다 '텍스트'에 초점을 맞추고 있지만 한운성은 '이미지'에 더욱 초점을 맞추고 있다. 특히 이미지의 바깥 영역이 상당 부분 흐릿하게 처리되어 있는데, 그로 인해 전체 이미지는 모호한 성격을 가지고 있다. 이것은 실제라기보다는 양식화된 실제로서의 의미가 발생하게 되는 것이다. …(후략)…

<div align="right">-2006년 인 갤러리 개인전 팸플릿 작품해설</div>

〈이해를 돕는 글〉

지적 조작 및 자기 심화가 만들어낸 심미세계

<div align="right">신항섭 (미술평론가)</div>

…(전략)… 이렇듯이 〈과일채집〉 연작은 전통적인 사실주의 기법의 정물화와는 완전히 다른 조형 개념을 제시한다. 그렇다고 해서 포토 리얼리즘인가 하면 그렇지도 않다.

극렬한 사실 묘사라는 시각에서는 포토 리얼리즘에 근사하다고 할 수도 있다. 그러나 의도적인 소재의 배열 및 구성을 기반으로 하는 그의 작업은 조형의 변주를 통해 소재주의를 극복한다. 무엇보다도 의도적인 소재의 배치 및 구성은 실재하는 사실 그대로를 포착하는 포토 리얼리즘과의 혈연관계를 전면적으로 부정한다. 한 마디로 지적 조작의 혐의가 너무 짙은 것입니다.

지적 조작이야말로 리얼리스트로서의 개별성을 담보하는 유일한 출구인지 모른다.

이렇듯이 그의 조형세계는 리얼리스트라는 자각에서 출발한다. 그는 자신이 보고

<div align="right">그림과 현실</div>

느끼는 현실적인 상황은 물론이요, 심미적인 관점을 충족시킬 수 있는 심층적인 사유 및 기술적인 완성을 통한 진술한 표현에 충실하다. 여기에는 사유의 증표로서의 지적 해석 및 자기 심화라는 내면의 충일이 뒷받침되고 있음을 물론이다.

<div align="right">-한국문화예술위원회 편, 『오늘의 미술가를 말하다』</div>

〈이해를 돕는 글〉

한운성 특유의 풍자, 과일채집

<div align="right">**장소현 (극작가, 시인, 미술평론가)**</div>

〈욕심 많은 거인〉에서 〈과일채집〉에 이르기까지의 한운성의 현실비판과 풍자는 시대를 관통하며, 지금 이 순간에도 여전히 유효합니다. 아니 세월이 흐를수록 오히려 더 강력해집니다. 이것은 한운성의 중요한 작가적 미덕이기도 합니다.

잘못 돌아가는 세상의 어두움이나 삶의 본질적인 문제들을 밝고 건강한 목소리로 이야기하면서 큰 울림을 준다는 것은 결코 쉬운 일이 아닙니다. 그것을 가능하게 하는 힘은 그의 건강한 풍자 정신과 철저한 조형 정신, 현실과의 일정한 거리를 유지하는 긴장감 등에서 비롯됩니다.

그리고 현실에 대한 사랑과 끝내 희망을 버리지 않는 마음, 그리고 그 마음을 구체적인 메시지로 형상화하여 공감대를 형성하는 것이 바로 작가 한운성의 힘입니다. 그 힘의 상당 부분은 메시지에서 나오고, 그것을 작품으로 완결시키는 것은 집요한 장인정신입니다.

제가 보기에 한운성은 참 묘한 매력을 지닌 작가입니다. 뜨거운 얼음 같다고나 할

까요. 겉은 무척 차갑고 냉철한데, 속은 뜨겁거든요.

저는 〈과일채집〉에서 한운성 특유의 풍자를 읽습니다. 아마 작가 자신은 그렇지 않다고 말할지도 모르겠습니다. 이 작품들에는 상징과 풍자가 여러 층으로 겹겹이 쌓여 있습니다.

한운성이 화면에 채집하고 있는 과일들도 사실은 조물주가 창조한 과일의 본디 모습과 비교하면 엄청 달라져 있을 것입니다. 가령 이브가 에덴동산에서 따먹었다는 '선악과'라는 과일의 원래 모습을 우리는 알 수가 없으나 지금의 사과나 복숭아와는 많이 다른 모습이겠죠.

모든 과일의 모습이 그렇게 변하였을 겁니다. 이른바 '개량종'인 거죠. '개량'이라는 말부터가 철저하게 인간 중심적이고 폭력적입니다. 과일을 생명의 본질과는 상관없이 인간의 입맛에 맞게, 또는 수익성을 높이기 위하여 마구잡이로 바꾸어 버리는 것이 이른바 '개량'인데, 그런 과정에서 과일은 과일다움을 상실해 버리기도 하지요. 예를 들어 씨 없는 수박이나 씨 없는 포도 같은 것 말입니다. 궁중에서 필요하다고 내시를 만들어내는 잔혹함과 다를 바 없지요. 상품으로는 우수할지 몰라도 '씨앗' 즉 '생명'이라는 과일의 본질을 거세당한 과일은 이미 과일이 아닙니다.

이제 과학이 더 발전하여 유전자를 마음대로 조작할 수 있게 되면 어떤 일이 벌어질지 모릅니다. 한운성의 초기 작품인 〈눈먼 신호등〉처럼 앞길을 예측하기 어렵지요. 그래서 그런 끔찍스러운 일이 벌어지기 전에 과일들의 지금 모습이라도 부지런히 채집해 놓자는 것이 한운성의 생각인 겁니다. 그림을 통해 생명의 본질을 지키려 애쓰는 일, 그것이 미술가의 몫이라고 믿는 것이다.

바로 이런 점에서 그의 그림은 미술의 본질과 튼튼하게 맞닿아 있습니다. 본디 미술이란 생명을 표현하고, 생명을 북돋는 일이었기 때문입니다.

그림과 현실

한운성이 그린 과일을 보고 군침이 돌거나 "야 맛있겠다, 한 입 먹었으면 좋겠다" 그런 생각이 드시나요? 아마 그런 생각을 하는 사람은 거의 없을 겁니다. 그건 세잔이 그린 사과의 경우도 마찬가지지요.

왜 그럴까요? 한운성의 〈과일채집〉은 절대자의 의지를 상징적으로 표현한 것이기 때문일 겁니다. 과일이라는 구체적인 사물을 통해 절대자의 생명에 대한 묵시를 포괄적이고 구체적으로 표현한 것이지요. 이 '절대자의 묵시'는 한운성의 예술세계를 관통하는 중심 메시지입니다.

한운성의 〈과일채집〉 시리즈는 생명에 대한 여러 층의 상징을 담고 있습니다. 그 층들을 벗겨보면 이런 식입니다.

맛있겠다, 먹고 싶다는 감정은 인간의 일방적인 욕망입니다. 그런데 한운성은 인간의 먹이가 아닌 독립된 생명체로서 과일을 파악하려는 겁니다. 과일 그 자체의 절대적인 본질, 그 자체로 완성된 가치를 드러내 보이고 싶은 겁니다. 그러니 먹고 싶다는 생각이 들기 어려운 거죠.

〈과일채집〉의 화면을 분석적으로 보면, 하나의 과일을 클로즈업하면서, 과일의 꼭지 부분이 정중앙에 위치합니다. 과일을 그릴 때는 대부분의 경우 옆모습을 그리는 것이 보통인데, 한운성의 시선은 과일의 꼭지 부분을 바라보고 있는 거죠. 과일의 꼭지 부분은 생명의 상징이지요. 생명의 근원인 나무와 연결돼 있던 '생명선'이 바로 꼭지 부분 아닙니까. 그러니까 작가의 시선이 생명의 상징인 꼭지로 옮겨진 것이죠.

한운성이 채집한 과일들은 검은색 어둠을 뚫고 장엄하게 솟아오릅니다. 마치 새싹이 어두운 땅을 뚫고 나오는듯한 느낌을 줍니다. 과일을 감싸고 있는 그림자는 달이 차고 기우는 모습을 연상시킵니다. 달의 운행은 농사, 즉 식물의 생명과 바로 연결된 신의 섭리이지요. 배경을 이루는 검은색에도 신의 그림자가 서려 있습니다.

〈과일채집〉 중에는 큰 화면에 여러 가지 과일을 나란히 배치한 작품이 있습니다.

이 작품을 처음 봤을 때, 뭔가 이상한 느낌이 듭니다. 생경한 느낌이 드는 까닭은 과일의 실제 크기가 무시되어 있기 때문입니다. 수박과 토마토나 석류의 실제 크기는 다르지만, 한운성의 작품에서는 동등한 크기와 가치로 화면을 가득 채웁니다. 쉽게 말하자면, 큰 놈이나 작은 놈이나 생명의 가치는 다 똑같다는 뜻이겠죠. 그리고 아마 그것이 절대자의 뜻일 겁니다.

어쨌거나 이런 여러 가지 면에서 한운성의 과일 그림은 일반 정물화와 그 궤를 달리합니다. 한 개에 얼마짜리냐, 잘 익었냐 아니냐, 농약이 잔뜩 묻은 거 아니냐…… 그런 식의 과일이 아닌 거죠.

세잔의 사과가 조형 탐구의 결실이라면, 한운성의 사과는 철학적 존재와 생명 탐구의 결실인 겁니다. 그냥 지나쳐버릴 우리 주위의 사소한 물질을 통해 절대자를 보여주는 것, 그것이 바로 화가의 힘 아닐까요.

디지털+아날로그의 열린 세계

한운성　〈디지로그 풍경〉은 정년퇴임 후 가보고 싶은 나라들을 2~3년 집중적으로 다녔는데, 그때 얻은 생각을 작품화한 겁니다.

〈디지로그 풍경〉에서는 디지털 플러스 아날로그라는 '합성명사'가 중요합니다. 한 마디로 디지털 이미지를 아날로그 기법으로 그렸다는 의미지요.

여담입니다만, '과일채집'처럼 '디지로그'라는 낱말을 생각해내고는 이거다 싶어서 무릎을 탁 쳤는데, 알고 보니 이어령 교수께서 이미 쓰셨더군요. 세상 어디에나 상수(上手)가 있는 법이라는 사실을 다시금 깨달았습니다.

디지로그에 대해서 좀 자세히 설명하자면, 편집이나 합성한 디지털 이미지는 사진으로 출력하는 것이 바람직하겠지만, 나는 그것을 역설적으로 전통적인 회화의 기법으로 하나하나 재현하고 있는 겁니다. 어떻게 보면 고집이겠고, 또 어떻게 보면, 생각은 시대에 맞추어 앞서가는데 몸이 따라가지 않는 형국으로 보일 수도 있겠지요.

디지털 이미지는 결국 디지털사진 이미지인데, 과거의 필름사진은 필름을 현상하고 인화하는 과정이 화학적인 과정을 거쳐야 하기 때문에 약간의 명암을 조절한다든가 하는 정도의 조작만 가능하지만, 디지털 칩으로 찍힌 이미지는 픽셀의 물리적 위치만 조작하면 얼마든지 편집이 가능하지요. 따라서, 과거의 사진이 가졌던

'현장에 있었음을 증명하는 단서'로서의 역할은 이젠 없어졌다고 보는 거예요.

세계 유명 관광지 어디를 가나 관광객의 90%가 디지털카메라, 그것도 거의 핸드폰으로 사진을 찍습니다. 가이드 설명은 들은 척 만 척하면서 찍어대기만 하는 걸 보고 많은 생각을 하게 됐지요. 현대 사회의 서글픈 한 단면을 보는 느낌이었어요.

그렇게 찍힌 이미지들이 전 세계적으로 수억 장, 수십억 장이 돌아다닐 텐데, 과거에는 그런 이미지들이 실재를 증명하는 하나의 입증자료의 역할을 했지만, 지금은 본인 자신도 언제 어디서 찍었는지조차도 모르는, 그러니까 '실재와는 무관한 이미지껍질'에 불과하게 되어버린 것이지요.

사실 〈디지로그 풍경〉의 연작을 제작하게 된 직접적인 동기는 따로 있습니다. 정년을 몇 년 앞두고 서울미대와 교류 관계에 있는 영국의 브라이튼 대학(Brighten University)의 초청을 받아 학교를 방문한 적이 있어요. 해마다 졸업전시회에 상대방 대학의 교수를 초청해서, 졸업전에서 작품 하나를 선정하여 서로 자기 학교 이름으로 상을 주기로 했거든요. 그래서 그때 제가 브라이튼 대학 졸업전시회를 보고 작품 하나를 선정하여 '서울미대 상'을 수여하기로 된 거지요.

3박 4일을 묵는 동안 학교 측에서 예약해준 호텔이 올드 쉽 호텔(The Old Ship Hotel)이라는 곳인데 원체 오래되고 낡은 호텔인지라 객실의 문도 프레임이 어긋나 있어 세게 잡아당겨야 겨우 닫히고, 마루로 되어 있는 객실의 복도는 누가 지나가면 삐걱거리는 소리가 요란해서 잠을 설치게 할 정도였어요.

그래도 학교의 큰 행사에 자매교류 관계에 있는 대학의 교수를 초빙했으면 고급 호텔은 아니더라도 정갈한 호텔 정도는 제공해야 되는 거 아닌가 하는 생각과 더불어 '이거 홀대하는 거 아닌가'라는 생각까지 드는 거예요. 그나마 바다가 바로 코앞에 있고 주변이 휴양지로 되어 있어, 학교 일 끝나고 나면 호텔 주변은 지낼만 했지요.

그 후 귀국해서 별생각 없이 '올드 쉽 호텔'을 인터넷에서 검색해 봤어요. 놀랍

게도 1559년에 설립한 호텔로 영국 브라이튼에서는 역사가 가장 오래된 호텔이고, 설립한 이후로 정치적으로 크고 작은 주요 회의들을 호텔의 연회장에서 개최해 왔으며, 특히 연회장은 파가니니가 연주한 이후로는 이름을 '파가니니 볼룸'으로 불리고, 이 호텔의 투숙객으로는 찰스 디킨스를 비롯한 다수의 저명인사가 체류해 온 명소라는 것입니다.

결국 학교에서 배려하여 제공한 유구한 역사와 전통을 자랑하는 유서 깊은 호텔을 2, 3일 동안의 불편한 체류 기억과 시각적 이미지만으로 규정해 버린 저 자신의 판단력에 회의를 느꼈고, 그런 이미지가 주는 표피의 가벼움을 작업화하기로 마음먹게 된 겁니다(도판 53). 풍경뿐만이 아니라 우리네 인생도 그런 표피적 가벼움으로 둘러싸여 있을지도 모르지요.

저의 디지털카메라에 담은 단 한 장의 호텔 사진 속 풍경이 제가 대상을 바라보면서 서 있었다는 사실의 유일한 단서인 셈인데, 아시다시피 사진 속의 풍경은 사진기의 프레임이 허용하는 범위 내에서만 정보가 기록되어 있는 거지요. 그 밖에 그 사진은 호텔의 그 어떠한 정보도 제공하지 못하고 있는 겁니다.

따라서 그것을 강조하기 위해서 카메라의 파인더에 의해 잘려나간 윤곽 그대로를 살리려고 하였습니다. 우리가 사진이 제공하는 정보만으로 작업했을 때, 실제로 그려질 수 있는 것은 사진의 평면 위에 기록되어 있는 평면의 껍질뿐이라는 겁니다.

그러니까 제 작품 〈디지로그 풍경〉은 디지털 세상에 유령같이 떠도는 이미지들의 껍질들을 그린 것입니다. 디지털로 찍은 이미지가 얼마든지 마음먹은 대로 편집이 가능하다는 현실을 보여주면서, 아울러 우리 모두가 목격하고 소유한 이미지는 한없이 가벼운 허상의 껍질에 불과하다는 사실을 말하려는 거예요. 신동엽 시인의 시에도 나오지요, 껍데기는 가라!

장소현　　　이 작품에 대해 많은 평론가들이 우리가 사는 문명과 현실의 실상과 허상에 대해 비판적으로 다루고 있다고 평했는데요…… 물론 이 〈디지로그 풍경〉 시

리즈가 문명비판의 메시지인 건 분명하지만, 제가 보기에는 이전의 작품들에 비해 날카로운 비판보다는 인간 실존에 대한 안쓰러움이나 외로움 같은 근본적인 정서가 더 강하게 드러나는 느낌을 줍니다.

개인적인 느낌을 말하자면, 저는 이 작품들에서 우리를 감싸고 있는 안개 같은 묘한 쓸쓸함, 허전함 같은 것을 느낍니다. 겉으로 보기에는 모든 것이 풍요롭고 충만한 것으로 보이는 현대사회 구석구석에 깔려 있는 텅 빈 허전함, 아무 데도 기댈 데 없는 외로움, 알고 보니 내가 이미지껍질 속에서 덧없이 살고 있구나 하는 불안감, 우리 인생살이도 그런 껍데기가 아닐까…… 뭐 그런 실존적인 느낌들 말입니다.

그래서 한운성의 〈디지로그 풍경〉을 보면, 에드워드 호퍼의 쓸쓸하고 음울한 도시풍경들이 떠올라요. 위트릴로의 풍경화나 모딜리아니가 그린 풍경화가 떠오르기도 하고요. 지금 설명을 들으니 그런 느낌이 더 강해지는 것 같은데요.

한운성　그렇게 볼 수도 있겠네요. 하지만 저는 되도록 객관적인 관찰자의 시각을 유지하려고 노력했습니다. 작품 제목에 구체적인 건물 이름이나 주소를 밝힌 것도 그림을 보는 사람들이 감상적 느낌에 빠지는 것을 막기 위해서죠.

장소현　〈디지로그 풍경〉은 이전의 작품들과는 다른 관점들이 보여서 흥미로운데, 작품 제목들이 고유명사이고 구체적이라는 점도 흥미롭습니다. 세상을 보는 작가의 관점이 달라진 것인가 하는 생각도 들고 말이죠. 이전 작품들의 제목은 일반명사였지 않습니까? 물론 울산바위나 금강산, 월정리 같은 고유명사도 있기는 하지만…….

한운성　고유명사와 일반명사의 비교가 재밌네요. 어찌 보면 허상의 대상에는 고유명사를 제목으로 붙였고, 실상의 대상에는 일반명사를 붙인 느낌도 있어요. 예를 들어 구체적인 과일에는 1, 2, 3이라는 추상적인 명사를 썼고, 허상의 건물에는 구체적인 주소를 매긴 거지요. 실제로 '구글 어스'에서 내가 그린 건물의 주소를 치면 바로 그 건물이 나옵니다(도판 56).

장소현　　그러니까, 작품 하나하나가 단순한 풍경화에 그치는 것이 아니라, 작가가 실제로 체험하면서 얻은 비판적 메시지를 구체적으로 표현한 것이라는 말씀이죠? 그런 점에서 〈일출봉〉(도판 58)이라는 작품이 눈길을 끄는데, 이 작품의 창작 동기는 어떤 것인지요?

한운성　　아, 그 작품의 제작 동기를 좀 자세히 설명하면, 제가 어떤 관점으로 세상을 파악하고 해석하여, 그것을 작품에 반영하는지를 알 수 있겠네요.

　몇 년 전, 일본의 세계적인 건축가인 안도 다다오의 건축물을 보러 제주도에 간 적이 있어요. 서귀포 성산에 위치한 그의 건물에 들어서니, 옆으로 길게 뚫어 놓은 창에 일출봉이 정 가운데 떡 버티고 있는 거예요. 기가 막히도록 공간을 압도하는 정경이었지요.

　그런데 그 순간에 '야, 이건 해도 너무한데!'라는 묘한 감정이 뒤섞여 올라오더라고요. 높지도 낮지도, 그리고 좌우 어느 한쪽으로 치우치지도 않은 위치에 정좌하고 있는 일출봉을 그대로 고스란히 자신의 건물 안에 들여놨다는 그 '뻔뻔함'에 다시 한번 기가 막힌 거지요. 그러면서 뒤이어 '아니, 이런 풍광은 이 건물을 방문하는 사람 이외에도 제주도민 모두, 아니 제주도를 찾는 관광객 모두가 누려야 되는 게 아닌가?'라는 생각이 번득 들었습니다.

　사실 창문의 역사는 인류가 집을 짓기 시작했을 때부터 있어 왔겠지요. 목적은 환기가 첫째겠지만, 여러 가지 이유 중에 외부의 풍경을 내부로 끌어들인다는 개념 역시 창문의 중요한 역할 중 하나라고 봅니다. 이 경우에는 창틀이 결국은 바깥의 풍경을 에워싸는 액자의 구실을 하는 거지요. 그런 의미에서 온도와 환기가 자동 조절되는 현대 건축물에서 창이 '풍경을 담는 캔버스'의 역할을 하는 경우가 점점 많아지게 되는 이유에 이해가 갑니다.

　잘 아시다시피, 특히 안도 다다오의 건축물은 친환경을 내세우며 지상보다는 지하로 파고 들어가는 양식이 대부분이라, 그의 건축물에는 창문이 거의 눈에 띄지

않거든요. 그렇기 때문에, 창문이 별로 없는 이 건물에서 성산 일출봉이 건축물 내부 공간 창을 통해 떡하니 걸려 있으니, 그 느낌이 한층 강렬하고 남달랐던 것 같습니다.

그때의 느낌이 원체 강해 머릿속에서 지워지지 않고 있었다가, 그 이후 제주도가 특히 중국인을 비롯하여 동남아 쪽의 관광지로 크게 부각되면서 성산 일출봉 주위에 호텔 등의 리조트 시설이 우후죽순으로 들어선다는 뉴스를 접하게 되었지요.

그러면서 새로 짓는 건물마다 너도나도 일출봉을 집안에 끌어들이려고 난리 피웠을 일을 생각하며, 작업으로 연결해보자고 생각하고 착수한 작품이 〈일출봉〉입니다.

작품을 보면, 공사 중인 건물의 창문 가운데 일출봉이 위치하고 있고, 주변에 비계가 얽혀있어, 마치 일출봉이 비계에 갇혀있는 형국처럼 보이도록 구도를 잡았습니다. 그리고 하늘은 맑게 갠 모습보다는 어둡게 밑으로 깔린듯한 분위기를 줘서 음울한 분위기를 강조했지요.

장소현 처음 〈디지로그 풍경〉을 선보일 때 이런저런 사연이 있었죠? 표절 시비도 있었고…….

한운성 정년퇴임을 앞두고 심기일전하는 마음가짐으로 젊은 작가들과 동등한 조건에서 작품으로만 평가를 받고 싶다는 생각이 들었습니다. 지금까지의 모든 것을 내려놓고 초심으로 돌아가 새롭게 시작해보자는 생각이랄까요.

장소현 아 그러니까, 콩쿠르상 수상자인 로맹 가리가 에밀 아자르라는 가명으로 『자기 앞의 생』을 발표해 또 한 번 콩쿠르상을 받은 것처럼……? 그거 아무나 생각할 수 있는 일이 아닌데!

한운성 물론 상당한 결단이 필요한 일이죠. 하지만 치기(稚氣)가 아니라 그때는 정말 절실했습니다. 새롭게 태어나고 싶다는 욕망이 정말 간절했어요. 제 이미지가

굳어져 가는 것이 아닌가 하는 반성도 있었고, 조금만 나이 먹으면 대가(大家)나 거장(巨匠)인 양 권위를 내세고 거들먹거리면서 과거의 명성에 안주하는 미술계의 풍토가 정말 싫었거든요.

그래서 실제로 '한모(Mo Han)'라는 가명으로 LA 아트페어에 〈디지로그 풍경〉을 들고 참가하기도 했습니다. 2013년 1월, 〈갤러리 나인〉을 통해서였죠. 그때 현지 중앙일보에도 기사가 실렸었어요.

장소현　그 기사 읽었을 때, '아니 이게 무슨 일인가' 의아했던 기억이 납니다.

한운성　그 이후, 모든 경력을 내려놓고 가명으로 국내에서 새롭게 데뷔하는 것도 여러 번 생각하고 시도해 봤어요. 그런데 기존의 제가 전시하던 화랑은 가명으로 전시하겠다면 받아줄 리가 없겠고, 다시 데뷔하자면 전시 기회를 얻어야 하는데 내 돈 내고 대관해서 전시할 생각은 없고 말이죠. 그렇다면 갤러리의 신인공모에 응모하는 건데, 온라인을 통해 공모에 응모하는 과정을 보니 실명 확인 과정을 거치도록 되어 있어서 원점에서부터 어려움이 있더군요.

장소현　그렇게 가명으로 다시 한번 데뷔를 시도하는 과정에서 뜻하지 않은 표절 시비에 휘둘린 거로군요. 마음이 많이 아팠겠네요.

한운성　그 당시엔 좀 그랬지만 지금은 다 풀렸죠, 뭐. 내 감수성은 아직 30~40 대라는 사실을 확인하는 걸로 자위하고 마음 정리했어요. 뜻하지 않은 소동을 겪으면서 배운 점도 많습니다.

장소현　다시 기억하고 싶지 않은 일이겠지만…… 그런 일은 늘 생길 수 있는 일이니 다른 작가들을 위해서 당시 상황을 좀 자세히 부탁드립니다.

한운성　결국은 감수성의 문제인데요. 예민한 감수성의 작가들이 같은 시대에 같은 환경 속에서 작업하다 보면 같은 생각, 비슷한 표현에 도달할 가능성은 얼마든지 있을 수 있지요.

잘 아시겠지만, 미술사에서도 특히 입체주의 초창기에 누구 작품인지 구분이 안

될 정도로 서로들 작품이 비슷한 경우가 있었지요. 피카소, 브라크, 후앙 그리도 그랬고, 그 이전에 마네, 모네도 그랬죠. 특히 미국의 포토 리얼리즘은 70년대 초에 미국의 동부와 서부에서 거의 동시에 동일한 개념과 기법을 가진 화가들이 작업을 진행한 결과가 하나의 양식으로 탄생한 것이었지요.

2013년, 인 갤러리에서 〈디지로그 풍경〉전을 개최하기로 하고, 오픈 며칠 전 화랑에서 전시 작품들을 걸고 있는데, 큐레이터가 전화 받아 보라는 거예요. 전화를 받아보니 자신을 P라고 소개하면서, '인터넷에 올라온 선생님 작품이 자신의 작품하고 개념상 너무 흡사하다'는 거예요.

저는 그게 항의 전화인 줄 몰랐어요. 반가워서 전화한 줄 알았지. 그래서 그러냐고 우리 언제 한번 만나서 이야기를 나누자면서, 오픈 때 가능하면 나오시라고 하고는 전화를 끊었지요.

그때 저는 사실 그 전화 받고 기분이 좋았어요. 왜냐하면 그림이 바뀔 때마다, 작가들이 다 그렇겠지만, 이런 표현이 받아들여질까, 어떻게들 생각할까 하는 등의 생각이 많이 들거든요. 제3자를 통해 검증받고 싶은 거죠. 그런 와중에 누군가 나와 생각을 같이하는 작가가 있다는 것은 곧 이런 생각이 나만의 것이 아니라는, 보편타당성의 근거를 찾은 것 같은 든든함을 갖게 된 셈이니까요.

근데 웬걸, 오픈 전날인가 일간신문에 '한운성 표절 시비' 기사가 떴지 뭡니까! P 씨가 SNS에 올린 것을 신문사에서 보았던지, 아니면 직접 신문사에 제보한 모양이에요. 사태가 제가 예상한 거와는 반대로 치닫고 있는 겁니다. 참 황당하더군요.

주위 사람들과 의논하니, 나이도 한참 위인 제가 입장을 밝히고 다독이라고 하더군요. 그래서 그렇게 하기로 하고, 결국 P 씨가 자신의 작품과 흡사하다고 주장하는 몇 작품을 내리기로 하고 오픈 했지요.

P 씨는 제 결단에 감탄(?)했다고 하면서, 앞으로는 제 작업에 대해서 왈가왈부하지 않겠다고 메일을 보낸 거로 마무리된 겁니다.

아까도 말했지만, 예민한 감수성의 작가들이 같은 시대에 같은 환경 속에서 작업하는 환경이니 표절 시비가 나올 가능성은 얼마든지 있을 수 있지요. 정보가 넘치는 세상이니 앞으로는 그런 일이 더 많아지겠죠. 그렇다고 다른 작가들이 무슨 작업을 하고 있는지 모두 알 수 있는 것도 아니고, 논문의 경우엔 표절 여부를 가리는 인터넷 프로그램이라도 있다지만, 그림은 그런 것도 없으니…… 답답하지요.

제가 만약 화랑 큐레이터라면, 이런 유사한 생각의 작가들을 한자리에 모아 전시를 열어줄 것 같아요. 사실 미술사에서 보면 그러면서 새로운 미술운동이 생기고 자리 잡는 거 아니겠어요. 인상주의, 야수파, 포토 리얼리즘 같은 미술운동도 다 그렇게 태어난 거 아닙니까.

저는 표절 시비 같은 것도 결국은 자본의 논리, 독점욕의 부산물이라고 봅니다. 그런 건 어디까지나 작가들의 양심과 감수성의 문제이어야 할 텐데 말이에요.

장소현　동감입니다.

다른 이야기입니다만, 혹시 옛날에 그린 작품을 보고 아쉬움을 느끼거나, 다시 그리거나 고치고 싶다는 생각이 들 때도 있는지요? 왜 루오 같은 화가는 10년도 넘은 옛날에 완성했던 그림에 다시 손을 대고 새로 사인을 하고 그러잖아요.

한운성　저는 작품에 일단 사인하면 그걸로 끝이고, 제 손을 떠난 것으로 봅니다. 물론 작가에 따라 개인차가 많겠지요.

장소현　글쓰기에서는 추고가 매우 중요한데, 그림에서도 추고하는 과정을 중시하는지요?

한운성　사인하기까지 추고 과정이야 글쟁이나 화가나 비슷하지 않을까요? 그런데 제 경험으로 보면, 결과적으로 좋은 작품은 추고 과정 없이 단번에 나오고, 수정 과정을 많이 거치는 작품은 처음 출발부터 뭔가 문제가 있었던 작품이 대부분이지요.

제 경우에는 이미 사인한 작품을 수년 후에 보고, 영 아니다 싶으면 과감하게 폐기해 버립니다. '천갈이'를 해버리는 거죠. 작업하던 당시의 절실함을 다시 찾기는

불가능하다고 보는 겁니다. 실제로 얼마 전에 작업실 대정리를 하면서 작품 여러 개를 폐기했어요.

요는, 지난날을 되돌아보며 안주하기보다는 늘 현재진행형의 작가이고 싶은 겁니다. 어제나 오늘이나 그게 그거인 일종의 '패턴화'를 경계하는 것이죠. 그래서 제 작품이 앞으로 어디로 튈지, 어떻게 변할지 저 자신도 몰라요. 아무것도 정해진 것이 없어요.

장소현　하지만 지난날에 했던 작품 중 좋은 소재가 있으면 다시 꺼내서 오늘날에 되살릴 수도 있는 거 아닙니까? 그런 예는 없나요?

한운성　제 경우엔 그런 예는 거의 없어요. 아, 한 가지 있네요. 신호등 그림이 그런 경우인데요.

〈눈먼 신호등〉은 유학 시절 필라델피아 시내에서 목격한 신호등이었는데, 88년 롱비치에 연구차 머물면서 다시 신호등에 끌렸어요. 차 없이는 꼼짝도 못 하는 미국에서 이번엔 운전자의 입장에서 신호등을 접한 거지요.

특히 고속도로에 진입할 때 'ONE CAR PER GREEN'이란 표시가 인상적이었어요. 그래서 나온 게 사진석판화 〈신호등〉(도판 33)인데, 군상이 거대한 신호등 앞에서 부동의 자세로 서 있는 장면을 그린 작품입니다. 어릴 때 '무궁화 꽃이 피었습니다'라는 술래가 돌아보는 순간에 움직임이 포착된 사람을 잡아내는 놀이가 있었잖아요. 그 놀이하고, 당시 한국의 군사정권하고, 미국의 신호등이 묘하게 겹쳐지는 거예요. 그래서 나온 작품입니다.

이렇듯이 다시 저를 자극하고 작업의 동기를 촉발시키면, 과거에 그렸던 주제가 새로운 모습으로 또 튀어나올지 모르지요.

한운성의 〈디지로그 풍경〉 연작에 대하여: 두 개의 빛

유진상 (계원예술대학교 교수)

…(전략)… 한운성의 작품에 대한 가장 간결한 비평적 표현은 '이중적 구조'라는 말로 요약될 수 있을 것이다. "실체와 허상의 이중적 이미지", "동적인 이동성을 자아내는 이중 구조의 사물"과 같은 평가들은 이미 오래전부터 이러한 이슈가 그의 작품을 둘러싼 핵심적인 쟁점으로 자리해 왔음을 알려준다. 그의 작품 속에서 이 두 가지 범주는 때로는 서로 충돌하고 때로는 상호보완 하는 독특한 관계를 보여주고 있다.

실체가 '재현'과 연관된 것이라면 허상은 '회화적 구조'를 함축한다. 전자가 한운성 특유의 강력한 사실주의, 나아가 자연주의적 태도를 뒷받침하는 것인 반면에, 후자는 이러한 사실주의가 단순히 대상의 재현에 머무는 것이 아니라는 점을 부각시킨다.

이 모순된 양가성(兩價性)으로 인해 그의 작품은 때로는 구체적 의미작용이나 소통을 추구하는 사회적 사실주의 작품으로 이해되기도 하고, 또 때로는 회화의 내적 요소들 상호 간의 자율적이고 자족적인 관계들을 구축하는 형식적이고 관념적 구조로 받아들여지기도 했다. 이 두 가지 측면은 사실상 그의 작품세계 전반에 걸쳐 끊임없이 상호작용을 일으키면서 진화해 왔다고 말할 수 있을 것이다.

한운성의 〈디지로그 풍경〉 연작 역시 예술적 문제의식에 있어 이전의 작품들의 연속선상에 놓여 있다. 그러나 작품의 제목이 암시하는 것처럼 앞서 언급한 '이중적

구조'에 대한 해석에 있어서는 이전과는 다른 좀 더 정교한 도구들이 요구된다.

이전의 작품들이 평면적인 공간 속에 '떠 있는' 대상들을 정면에서 바라본 '즉물적' 시점을 고수해 왔다면, 이 〈디지로그 풍경〉 연작에서는 3차원의 가상적인 공간 속에서의 의도적인 연출과 편집을 유감없이 활용하고 있다. 바로 직전의 〈과일채집〉 연작만 하더라도, 작가에게 있어 캔버스의 공간은 그것을 바라보는 시선의 성격을 명확하게 규정짓는, 회화적이면서 동시에 개념적인 성격을 띠고 있었다.

최근의 작품들에서 시선은 재현적 공간 속을 배회하거나 아니면 스스로 화면 안에 허용된 '연극적' 구조의 일부가 되고 있다.

…(중략)…

〈디지로그 풍경〉 연작은 특히 건물의 파사드(건물의 정면부)를 주로 재현하고 있다. 여기서 다루어지고 있는 건물들은 유럽의 중세나 근대의 유적과 성들, 그리고 관광지의 호텔과 식당과 같은 전형적인 장소들이다. 여기서 '전형적'이라는 표현이 의미하는 것은, 주로 관광엽서나 관광지에서 찍는 사진들의 반복적인 소재가 되는 피사체들의 범주를 가리킨다.

그런데 이 건물들의 파사드를 표현함에 있어 작가는 그것을 마치 얇은 판재들로 제작하여 세워놓은 것처럼 그려 놓았다. 그것도 앞서 말했듯이, 관광객의 시점에서 촬영한 '스냅 사진'에 기록된 부분들만을 그려 놓았다. 게다가 이 판재들을 세워놓기 위해 뒷부분에는 각재로 되어 있는 지지대들을 묘사해 놓고 있다.

이 때문에 건물들은 흡사 거대한 영화 촬영장의 세트처럼 완벽한 외형을 재현하고 있는 가배(假背)나 정치적 프로파간다를 위한 위장 마을(potemkin village)처럼 보인다.

…(중략)…

'디지로그'는 '디지털'과 '아날로그'를 합성한 조어(造語)다. 아날로그가 세계의 자연적이고 연속적인 전이와 변화를 나타낸다면, 디지털은 그것을 개념화하고 수치

그림과 현실

화한 가상적 모형을 표시한다. 두 가지 다 세계에 관여하지만, 전자가 직관적, 감각적, 인식론적 방식을 취하는 것이라면 후자는 산술적, 기하학적, 추상적 번안으로 나아간다.

작가가 디지털과 아날로그를 합성한 단어를 사용하여 이 연작을 명명한 것은 이 두 가지 세계, 방법, 형식, 양태들이 충돌하거나 혼재되어 있는 대상 혹은 세계를 가리키기 위함임을 알 수 있다.

…(중략)…

한운성의 〈디지로그 풍경〉 연작은 사실과 허구, 사진적 기록과 회화적 재현, 글쓰기의 중립성과 해석의 개방성, 시뮬라크르와 중첩된 구조 사이의 변증적 상호작용 등에 대한 탁월한 예시를 제공한다. 이 작품들은 나아가 세계의 무한성과 다중성에 대한 가상현실과 물리적 우주의 상호지시성(co-referentiality)까지도 일별하고 있다.

그리고 무엇보다도 우리는 그 안에서 자연의 빛과 예술가의 정신이 빚어내는 빛의 혼재가 만들어내는 정교한 문양들을 발견하게 되는 것이다.

-2013년 인 갤러리 〈한운성: 디지로그 풍경전〉 팸플릿 작품해설

〈이해를 돕는 글〉

한운성의 디지로그 풍경

박영택 (미술평론가, 경기대학교 교수)

한운성의 그림은 항상 특정한 형상이 화면 중심부를 차지하고 주변은 단호한 색면으로 마감되어 있는 형국이다.

구상(재현)과 추상이 공존하고 은유적인 이미지와 평면의 화면이 맞물려 있으며 익숙한 일상의 편린들이 느닷없이 발췌되어 나앉는다. 구체적인 삶의 공간에서 분리되어 적막한 화면에 내던져진 듯한 그 이미지는 작가가 현실에서 발견한 이미지이자 생각거리를 안겨준 이미지다. 그리고 그 이미지는 마치 실존하는 것처럼 단단한 존재감을 구현하며 직립해 있다.

오로지 그 이미지만을 독점적으로 강조하는 연출은 사실적인 묘사와 경쾌하고 활력적인 붓질과 짙은 그림자를 거느리며 등장한다. 그리고 배경은 그 이미지를 강조해주는 모종의 막 기능을 하면서 펼쳐진다.

일종의 도상에 해당하는 그 이미지는 작가에게 있어 자신의 시대를 드러내는 의미심장한 상징일 것이다.

…(중략)…

근작인 〈디지로그 풍경〉 시리즈는 디지털로 채집한 건물의 파사드 사진을 아날로그 방식인 그리기로 옮겼다는 의미인 듯한데 이를 통해 건물의 외관 뒤에 자리한 본질이 뭔지 질문하거나 괴이한 껍데기로 치장한, 천박한 한국의 풍경에 대한 비판적 시선을 보내고 있는 것 같다. 이 작업은 이미 2011년 초반에 시작된 것으로 보인다.

한운성이 채집하고 배열한 상징적 이미지들, 오브제들은 산업사회와 인간 소외, 분단, 유전자 조작, 급변하는 한국 사회의 단면 등을 암시하는 징표들이다. 생각해보면 그가 오랫동안 그려온 이미지는 현대 문명과 동시대 한국 사회가 대면한 여러 문제를 골고루 건드리고 있는 모종의 징후적인 이미지들이고, 그 이미지를 빌려 현실을 응시하는 자신의 내면을 은연중에 투영해왔다고 본다.

작가는 감각적인 재현술을 지닌 그의 손의 기능을 발화시키면서도 일반적인 구상화의 관행에서 벗어나면서 동시에 현대미술로서 편입될 수 있는 구상, 다시 말해 평면성과 추상적 요소가 공존하는 구상화를 고려하는 한편, 내용주의와 형식주의의 긴장감 있는 균형을 고려한다.

그림과 현실

보편적인 구상화로 보이지만 실은 그 이미지는 매우 얇은 물감의 물성의 흔적, 납작한 화면의 평면성이 두드러지게 검출되는 화면이자 그러면서도 매우 환영적인 이미지를 다소 기이하게 드러낸다.

그 같은 그림은 결국 지난 1960~70년대의 추상 일변도의 화단과 1980년대의 민중미술, 그 양극단으로부터 일정한 거리를 두면서도 그 모두를 아우르는 나름의 전략적 측면이 있다고 본다.

그러니까 캔버스의 2차원성과 이미지의 3차원성을 혼재시키는 한편 미니멀리즘과 색면 추상을 껴안고 있고, 다시 그 위에 사회성 짙은 메시지를 올려놓으면서도 여전히 손으로 그려지는 그림의 맛과 환영성을 올려놓고 있는 것이 한운성의 그림인 것이다. …(중략)…

<div align="right">-『월간미술』(2016년 6월호)</div>

〈이해를 돕는 글〉

디지로그 풍경의 새로운 관점

<div align="right">장소현 (극작가, 시인, 미술평론가)</div>

한운성의 〈디지로그 풍경〉 연작에는 이전 작품들과는 다른 몇 가지 변화가 읽힌다. 그것은 중요한 의미를 지닌 변화로 보인다. 관점의 변화는 어쩌면 작가의 세계관의 변화에서 나온 것일 수도 있기 때문이다.

사람의 존재, 스토리텔링

이전의 작품들은 거의가 주제를 이루는 이미지와 배경으로 이루어져 있다. 둘은 서로 부딪치거나 보듬어 안거나 서로 도우며 긴장 관계를 유지한다. 따라서 한운성 작품에서 배경은 단순한 빈 공간이 아닌 것이다. 〈디지로그 풍경〉에서는 배경의 의미가 한층 커진다.

그런데 〈디지로그 풍경〉에서는 거기에 사람들이 등장한다. 보기에 따라서는 사람들도 건물의 한 부분을 이루며 배경과 긴장 관계를 형성한다고 생각할 수도 있겠지만, 사실은 더 중요한 의미를 내포하는 것으로 보인다.

우선 화면 구성에서 한 차원이 더 생긴 것이다. 풍경의 주를 이루는 건물과 사람들과 배경, 이렇게 3개의 관점이 서로 작용한다. 이것은 작가의 관점과 서 있는 자리가 달라졌음을 뜻한다. 의미심장한 변화다.

무대장치를 연상시키는 건물 이미지에 사람들이 등장하면서 연극이 시작되고 이야기가 펼쳐진다. 그동안 자기 생각을 담은 메시지만 외쳐오던 작가가 이야기에 관심을 가지기 시작한 것이다. 다른 말로 하면, 의미 전달에 머무르지 않고, 스토리텔링이나 '그림 보는 재미'에 관심을 보이기 시작한 것이다.

작가 한운성은 그동안 자신의 작품 옆이나 뒤에 서서 "여러분 이걸 보세요! 나는 이렇게 생각합니다!"라고 외치는 자세로 일관해왔다. 그런데 〈디지로그 풍경〉에서는 관객 옆에 서서 "내가 저기 갔을 때 말이죠, 사람들이 참 다양한 모습으로……" 이런 식으로 조곤조곤 이야기를 나누는 자세가 되었다. 세상을 보고, 해석하고, 이야기하는 시선이 달라진 것이다. 이것은 대단히 의미심장한 변화라고 여겨진다. 메시지와 스토리는 그만큼 다른 것이다.

고유명사와 일반명사

〈디지로그 풍경〉은 구체적인 건물, 세계적으로 유명한 관광 명소를 그린 풍경화

다. 그러니까, 고유명사다. 일반명사가 아니다. 그래서 작품 이름에도 건물 이름이나 주소가 정확하게 표기된다.

한운성이 그동안 발표한 작품들의 소재는 거의 대부분이 일반명사였다. 물론 월정리나 울산바위, 한라산 같은 고유명사도 더러 있긴 하지만, 대부분은 일반명사였다. 일반명사를 그리다가 고유명사를 그리게 되면 작가의 의식 구조도 바뀌게 된다.

관람객과의 관계에도 변화가 불가피하게 된다. 이전의 작품들을 보면서 관람객이 자신의 개인적이고 구체적인 경험이나 기억을 떠올리는 일은 별로 없었다. 그저 일반적인 세상사의 부조리 고발 정도로 생각하며, 작가의 말에 귀를 기울일 수 있었다.

하지만 〈디지로그 풍경〉처럼 구체적이고 널리 알려진 관광명소를 그린 그림에서는 사정이 달라진다. 관람객들이 그림을 보면서 바로 자신의 경험과 연결하게 되는 것이다.

'아, 나 저기 가봤어, 또 가보고 싶다!'

'난 아직 못 가봤는데, 꼭 가보고 싶어!'

'해외여행이라구, 나하곤 관계없는 일이야, 그림으로나 실컷 보지 뭐!'

일단 가봤거나 가보고 싶은 사람에게는 그림이 매력적으로 다가선다. 하지만 그림을 보면서 먼저 자기 생각에 빠져들게 된다. 거기서 빠져나와 작가의 목소리에 귀를 기울이기까지는 상당한 시간이 걸릴 것이다. 또 어떤 사람은 작가의 이야기를 불쾌하게 여길지도 모른다. "난 안 그랬어. 저렇게 연극무대 같은 데서 사진만 찍고 온 건 아니라고!" 물론 그런 사람은 많지 않겠지만……

아무튼 관람객들의 시선을 집중시키기 위해 작가는 전과 다른 장치를 마련해야 할 것이다. 스토리텔링이건 그림 보는 재미이건…… 그것이 한운성에게 주어진 과제일지도 모른다. 왜냐하면 〈디지로그 풍경〉은 관광지 안내를 위한 그림이 아니기 때문이고, 전시회를 찾아 관람하고 작품에 관심을 갖는 사람이라면 해외 관광을 많이 한 사람일 확률이 크기 때문이다.

작가 의식의 이동 경로, 정물과 풍경

모든 작가들이 다 그렇겠지만, 한운성의 경우 작품 하나하나를 살피는 것도 물론 중요하지만, 전체적인 맥락을 짚어보는 것도 의미 있는 일이다. 이제 그럴 나이도 되었고, 작가적 연륜도 쌓였으니 말이다.

한운성의 그동안 작품세계를 조망하면 재미있는 사실이 발견된다. 잘 알려진 대로 그는 3~5년을 주기로 새로운 주제를 바꾸며 자신의 세계를 구축해왔는데, 그 과정이 정물-풍경-정물-풍경을 되풀이하고 있다. 계속 안과 밖을 들락날락한 셈이다. 구체적으로 살펴보면 욕심 많은 거인-신호등-매듭-월정리 등 다양한 풍경-과일채집-디지로그 풍경으로 안과 밖을 오락가락했다.

그런 움직임이, 집안에만 있으면 답답해서 밖으로 나가 돌아다니고, 밖에서 오래 헤매다 보면 지치고 피곤해져서 집으로 돌아오는 우리네 일상생활과 같은 것인지, 아니면 작가 의식의 이동 경로가 어떤 특별한 의미를 갖는 것인지 연구해볼 필요가 있을 것 같다. 왜냐하면 정물화와 풍경화는 현실을 보는 시각도 다르고, 조형적 구조도 다르기 때문이다.

리얼리티, 진실과 정직, 감동

장소현　　린다 노클린은 저서 『리얼리즘』의 마지막 부분 에필로그에서 리얼리티에 있어서 진실과 정직의 문제를 강조하고 있지요. 그만큼 진실과 정직이 핵심적 요소라는 이야기겠죠.

　제가 아는 어떤 화가는 "리얼리티- 그것이야말로 간절함의 결과여야 한다고 생각합니다. 절실함의 크기가 바로 리얼리티의 질을 결정하는 건 아닐까요?"라고 말합니다. 작품의 결과를 무시할 수는 없겠지만, 그보다는 '무엇을, 왜, 어떻게'라는 문제가 리얼리티를 이야기할 때 중요한 단서가 되는 건 아닐까, 그런 면에서 진실, 진심, 절실함과 간절함이란 단어들을 음미할 필요가 있다는 이야기지요.

한운성　　동감입니다. 리얼리즘을 논하면서 진실과 정직이라는 단어를 떠나서는 논의가 불가능하지요. 진실과 정직이 내용상의 문제라면 저는 형식에서는 '진솔', '절실'이라는 단어가 연상되는군요. 그러면서 다시 케테 콜비츠의 작품들이 먼저 떠오르는데, 작품의 주제나 소재가 센티멘탈할 수 있는 측면이 있음에도 불구하고 그녀의 작품이 우리에게 감동을 주는 이유는 진솔함과 절실함 그리고 플러스 작가의 뛰어난 조형감각이 아닌가 싶어요.

　예를 들어, 우리가 〈게르니카〉 앞에서 '감상'이란 단어를 쓸 수 있는 것도, 로댕의 〈칼레의 시민〉이나 〈지옥문〉 앞에서 '감상'이란 단어를 쓸 수 있는 것도 모두

작품의 주제에 앞서 그 조형미에 기인하는 것이 아닐까요?

실제로 저 자신이 〈게르니카〉와 〈칼레의 시민〉 두 작품을 대했을 때 감동과 압도가 먼저였고, 다음이 납득과 이해의 순서였거든요. 그런 경험을 하면서 저는 "아, 작품은 우선 '감동'으로 시선을 잡아야 하는 것이로구나" 하는 깨달음을 청년기에 마음에 새겼지요.

요즈음 한국에서는 '힐링'이란 단어가 유행인데, 미술 작품에 치유의 힘이 있다면 그것도 결국은 조형미에서 나오는 것이 아닐까요?

장소현　　무슨 말인지 알아듣겠습니다. 우리가 흔히 말하는 '철저한 조형미', '철두철미한 장인기질' 등을 이야기하는 거죠? 무슨 일을 하든 자기 일에 지극정성으로 최선을 다하는 사람이나, 그렇게 만들어진 결과를 대하면 마음이 찡해지는 감동을 하게 되지요. 저는 그런 감동을 '시적 울림'이라고 표현하고 싶어요. 그런 점에서 한운성의 작품에는 '시적 울림'이 있고, 연륜이 더 할수록 여유도 생기고 그 울림도 깊어진다고 말하고 싶은 겁니다.

시라고 하면, 대개가 달콤하고 낭만적인 연애시나 서정시를 생각하지만, 엘리엇이나 김수영, 신동엽 등 매섭고 날카로운 문명비판, 현실비판 시들도 얼마나 훌륭합니까! 그런 시각으로 보면, 한운성의 작품들이 이전과는 다르게 보이지요.

이건 제 개인적 느낌이긴 하지만, 저는 찌그러진 콜라 캔에서 돈과 물질의 허망함과 애처로움, 매듭에서 현실적 갈등과 뒤엉킴에 대한 안타까움, 과일채집에서 생명의 쓸쓸함, 디지로그 풍경에서는 현대인의 아득한 외로움…… 그런 축축한 정서들이 옅은 아지랑이처럼 작품을 감싸고 있음을 읽는 겁니다. 예를 들면, 카뮈의 『시지프스 신화』의 부조리가 보여주는 안타까움과 매듭의 애처로움은 다르지 않다고 보는 것이지요.

그리고 내용과 조화를 이룬 농익은 조형미가 그런 메시지들을 한층 입체적이고 깊이 있게 만들어주는 겁니다. 이런 건 미술평론가의 시각으로는 느끼기 어려운

213

부분이 아닐까 하는 생각도 들고…….

한운성　글쎄요, 시인의 입장에서 말씀하시는 것 같은데, 전 그런 식으로는 생각해 본 적은 없습니다.

장소현　제 개인적 느낌이 그렇다는 겁니다. 저는 근본적으로 화가는 시인(詩人)이어야 한다고 생각하거든요.

　다음 질문으로 넘어가죠. 작가 한운성은 시대를 증언하고 기록하는 사람인가, 아니면 그림을 통해 세상을 바꾸고 싶어 하는 사람인가? 질문이 너무 거칠어서 죄송합니다만…….

한운성　그림을 통해 세상을 바꾼다? 그런 선례가 있나요?

　거듭 강조합니다만, 저는 제 작품을 기본적으로 '드러냄(reveal)'의 그림이라고 봅니다. 단순히 '증언'이라고 보기는 어렵고, 자의적 해석을 거친 '드러냄'이겠지요. 그 자의적 해석이 보편타당성을 지니면 사람들이 공감하는 것이겠고, 아니면 공허한 독백으로 끝나고 말겠지요.

장소현　조형미의 중요성을 기회 있을 때마다 강조하시는데, 지금 미술대학 교육에서 데생 공부, 인문학 공부는 어떤 식으로 하고 있는지요? 여전히 손은 무시하고, 머리에 헛바람만 채워주는 교육인지? 작가의 역사관, 예술관, 사회인식 등에 대해서는 어떻게 교육하는지? 여러 가지로 궁금하네요.

한운성　안타깝고 부끄러운 부분인데요, 간단하게 말하자면, 요즈음은 미술대학에서도 필수과목을 거의 풀어놓고 선택과목으로 만들어서, 학생들이 강의실을 찾아다니면서 공부하는 식이라 집중교육은 거의 불가능한 현실입니다.

　학생 스스로 알아서 공부하는 수밖에 없어요. 하긴 뭐, 우리 때도 그랬습니다만.

장소현　쿠르베는 "미술은 배워줄 수 있는 것이 아니다"라며 교수직을 사양했다는데, 타고난 재능과 후천적 교육 효과에 대해 어찌 생각하시는지요?

한운성　그림도 음악 못잖게 타고나는 게 절대적 아닐까요? 저는 작가에게 전제

되어야 할 3대 요소를 테크닉, 감수성, 휴머니즘이라고 보는데, 테크닉과 감수성은 가르쳐서 되는데 한계가 있다고 봐요.

장소현　가령 음악의 마스터 클래스 같은 식의 특수교육이 미술에서도 가능하다고 보는지요? 실제로 그런 시도가 있는지요?

한운성　음악에는 있겠지만 그림에는 없네요. 음악과 미술은 구조가 다르니까요. 옛날의 도제교육을 일종의 마스터 클래스라고 볼 수 있을지도 모르겠지만요.

제가 보기엔, 학교 교육도 큰 문제지만 한국미술 전반의 전통이나 기초의 허약함이 더 큰 문제라고 봅니다. 달리 말하자면, 보고 배울 수 있는 작가가 별로 없다는 점 말입니다. 겸재나 추사 같은 큰 인물이 나와서 고전(古典)이 되어야 하는데 말이죠.

장소현　요새 젊은 세대들은 리얼리즘이나 리얼리티에 대해서 어떻게 생각하는지 궁금하네요.

지금 한국 젊은 세대들의 설치미술이나 개념미술, 영상작업 등에 대한 생각은 어떠하신지? 특히 리얼리즘이라는 관점에서 제자들의 작품을 대하고 언급해야 할 일이 많을 텐데요.

한운성　영상, 설치미술도 언제까지 가겠어요? 사람들이 싫증을 잘 느끼니 또 뭔가 새로운 것으로 바뀌겠지요. 지금 한국 단색화가 없어서 못 판다고 하는데, 그렇게 될 줄 누가 알았겠어요?

요즈음 젊은 작가들 화두가 뭐냐고 물어보면, 서로의 생각들과 관심이 달라서 특별한 화두는 없다고 대답합니다. 모더니즘에서의 화두는 '일루전의 포기와 평면의 회복'이라고 한다면, 포스트모던에 오면서 모든 원리와 원칙의 해체를 내세운 이후 수백 년을 내려오던 미술운동(ism)이 없어지고, 각개 운동으로 전개되는 양상이랄까요.

장소현　얼마 전, 책에서 "세계적으로 지식인들의 비판적 의식이 크게 약화된 것도 따지고 보면 포스트모더니즘의 영향 때문이라고 할 수 있다"는 구절을 읽고 공감했습니다. 포스트모더니즘의 영향으로 '큰 이야기'에 대해서는 근본적인 회의를 가지고 다루기를 꺼린다는 겁니다. 요새 젊은 미술가들의 경향도 그런 건가요?

한운성　비유해서 말하자면, 우리는 젊었을 때 "사과가 왜 나무에서 떨어지는가?"를 묻고 고민했다면, 요즘 젊은 세대는 "사과로 파이를 해 먹느냐, 푸딩을 해 먹느냐?"를 고민하는 양상이랄까요.

장소현　사과 비유가 절묘하군요. 금방 그림이 그려지는데요!

한운성　젊은 세대와 이야기를 해보면, 한마디로 젊은 층은 리얼리즘 같은 것에는 관심이 없다는 겁니다. 사실주의는 지나간 미술사의 한 페이지고, 과연 리얼리즘의 문제가 디지털 시대에도 거론할 대상이 될 만한 주제인가? 뭐 이런 반응이에요.

전통을 대하는 태도도 그래요, 젊은 사람의 입장에선 아무리 대가(大家)라도 그저 지나간 인물에 불과한 거예요. 저도 30~40대에는 그렇게 살았는걸요. 미술 분야의 독특한 풍조인데, 아방가르드라는 작가의식이 안고 있는 단점 중의 하나이지요.

장소현　하지만 앞에서도 언급했습니다만, 광의의 리얼리티 논의는 지금의 젊은 미술에도 분명 근본적 보탬이 될 거라는 믿음을 포기할 수는 없는데요. 개념미술, 설치미술, 영상미술, 디지털 이미지 등…… 모든 표현행위의 기초는 역시 리얼리티일 테니까 말입니다.

지난 미술사에서 그래왔듯이 앞으로도 리얼리즘이 계속 다른 모습으로 되살아날 겁니다. 저는 그렇게 믿어요, 어떤 모습으로 나타날지는 모르겠지만…….

장소현　〈디지로그 풍경〉 시리즈 다음 작업은 무엇이 될지 궁금한데요. 새 시리즈를 시작하셨나요?

한운성　사실은 제가 70고개를 넘으면서 몸이 좀 아팠어요. 몸이 아파서 한동안

그림을 못 그렸는데, 그것참 괴로운 일이더군요. 거의 하루도 빠짐없이 작업하며 평생을 살아왔는데, 그림을 못 그리게 되니…… 몸이 아픈 것보다 정신이 훨씬 더 괴로워서…….

뜻하지 않은 아픔을 겪으며, 작업을 쉬는 동안 나도 모르게 생명에 대해서 깊게 생각하게 되더군요. 그때 내 눈길을 사로잡은 것이 꽃입니다, 꽃! 작업실 주변에 피어 있는 소박한 꽃들에 자연스럽게 눈이 가게 된 것이지요.

장소현　　꽃이라? 그럼 〈과일채집〉 연작에 이어지는 작업이네요. 다시 생명체를 소재로…….

한운성　　그런 셈이죠. 생명의 근원과 본질을 드러내 보여주는 작업으로 다시 돌아온 것이라고 할 수 있습니다.

〈꽃〉 시리즈의 기본개념은 〈과일채집〉 연작과 동일합니다. 생명체로 다시 돌아온 것인데, 〈과일채집〉이 감상의 대상만이 아닌 것처럼 〈꽃〉 시리즈 역시 상투적인 아름다움의 상징으로만 해석하지는 않을 생각입니다.

〈과일채집〉에서 과일의 실체를 드러내 보여주고자 했다면, 이번 〈꽃〉 그림에서도 시든 꽃까지도 포함해서 꽃의 실체를 드러내 보여줄 생각이지요. 그러니까, 꽃을 관찰의 대상으로 파악하는 것이지요. 따라서, 과일을 꼭지 위에서 내려다보았듯이 꽃도 암술, 수술을 들여다보는 시각은 동일해요.

장소현　　화가 한운성이 그동안 해온 작품을 살펴보면, 〈과일채집〉 연작을 제외하면 거의 모두가 무생물을 그린 것들입니다. 코카콜라 캔에서부터 디지로그 풍경에 이르기까지…… 말하자면, 우리 삶을 둘러싸고 있는 상황, 현실적 조건들, 문명의 모순 같은 근원적인 것들이었고, 그것이 화가 한운성 작품세계의 중요한 특징 중의 하나였지요.

그런데 〈꽃〉 시리즈로 다시 생명체를 그리는 작업으로 돌아온 셈이네요?

한운성　　그런 셈이지요. 하지만 꽃을 그리기는 하지만, 단순한 정물화가 아니라

는 점이 중요합니다. 우리가 습관적으로 바라보고 감상하는 단순한 꽃 그림이 아닌 겁니다. 치열한 생명의 노래요, 냄새이기를 바라는 거예요. 그런 점에서 〈과일채집〉 연작과 같은 맥락의 작업인 셈입니다.

새로 시작한 〈꽃〉 연작이 생명의 본질을 향해 한 걸음 더 내딛는 작업이기를 바랍니다. 겉으로 드러난 꽃의 아름다움에 그치지 않고 생명의 실체를 보여주려는 것이죠. 예를 들어, 꽃은 과일 즉 열매의 전 단계이다, 꽃이 아름다운 것은 더 많은 열매를 맺고 더 많은 씨를 더 넓게 퍼트리기 위해서이다, 꽃은 다른 생명과의 관계 안에서 존재한다 등등의 근원적 생명현상들을 드러내 보여주고 싶은 겁니다.

그런가 하면, 꽃의 내부는 항상 강렬하게 움직임이고 있습니다. 꽃의 생명은 열매나 씨앗처럼 길지 않기 때문에, 그 짧은 시간에 생명을 번식하는 바람직한 관계를 맺어야만 하니까요.

또한, 조형적인 면에서도 회화의 본질에 한 걸음 다가설 수 있을 것으로 기대합니다. 과일의 묘사에서는 볼륨을 강조할 수밖에 없지만, 꽃은 한결 평면적이니까요. 회화의 평면성을 효과적으로 드러내 보일 수 있다는 뜻이지요.

장소현　기존의 꽃을 주로 그린 화가들과의 차별화도 중요하겠군요. 예를 들어 조지아 오키프 같은 작가의 꽃과의 차별화 말입니다.

한운성　오키프의 꽃은 부분을 클로즈업한다든가 조형성이 강한데, 제가 그리는 꽃은 있는 그대로 다 드러내는 쪽이라서……, 뭐랄까, 현미경의 유리판 위에 있는 형국들이랄까……, 근본적으로 다르지요.

장소현　주로 어떤 꽃을 그리시나요?

한운성　현재로선 우리 주변의 꽃들에 관심을 가지고 있어요. 호박꽃, 무궁화, 진달래 등…… 제 작업실 주변에서 쉽게 만나는 꽃들이죠. 〈과일채집〉도 작업실 주변의 감나무에서 출발했거든요.

앞으로 어떻게 전개될지 저 자신도 무척 궁금해요. 기대도 되고요, 새로운 시리

즈를 그리기 시작하는 무렵의 묘한 설렘과 긴장감이 참 짜릿하고 신선하지요. 말로 표현하기 어려운 설렘 같은 것입니다.

장소현　기대가 큽니다.

한운성　느낌으로는 만년에 마지막으로 꽃으로 화려하게(?) 저 나름의 변주를 마칠까 하는 생각도 있습니다만, 모르지요. 하도 그림으로 바람을 피워와서요.

장소현　끝으로 의례적인 질문 한 가지, 어떤 작가이기를 원합니까?

한운성　이미 말했지만, 늘 현재진행형의 작가로 깨어 있고 싶습니다. 저는 제 작품이 명사(名詞)가 아니고 동사(動詞)이기를 원합니다.

장소현　어떤 작가로 기억되고 싶은지요?

한운성　예사롭지 않고, 심상치 않은 작가!

〈이해를 돕는 글〉

작품의 질은 양이 결정하고, 작업의 양은 '열정'이 결정한다

이 글은 한운성 교수가 서울대 미술관에서 2016년 11월 〈작품의 질은 양이 결정한다〉라는 제목으로 한 특강의 끝맺는 부분을 간추린 것이다

작업을 하다가 풀리지 않으면 무슨 일을 해도 온종일 캔버스가 눈앞에 어른거리는데, 어떤 때는 오밤중에 자다가 갑자기 "이거다!"싶은 해결 방안이 떠오르면 새벽 2시건 3시건 제 아내가 깰까 봐 조심스럽게 옷을 주섬주섬 갈아입고 작업실로 간 게

한두 번이 아닙니다.

제 아내는 그러지 않아도 소재를 바꿀 때마다 '바람피운다'고 하는데, 제가 새벽에 사라지면 작업실에 '바람피우러' 간 줄로 알아요. 요즈음은 기력이 떨어져서 좋은 생각이 떠올라도 바로 작업실로 달려가진 못하고, 응접실에 나가 TV 보면서 날이 밝기를 기다립니다만.

결국 passion, 열정에 대해서 이야기하려는 건데, 제목에서 말한 "작업의 질은 양이 결정한다"고 했을 때, 작업의 양은 '열정'이 결정하는 겁니다. 아무리 천재적인 소질을 가지고 있어도 열정 없이는 '꽝'이지요.

나는 이런 점에서 예술가는 과학자와 공통점이 많다고 자주 느낍니다. 어찌 보면 예술과 과학은 가장 상반된 분야지요. 예술은 검증이 불가능한 분야지만 과학은 검증이 생명이고, 가설을 내세우고 그것이 검증이 안 되면 존립 자체가 불가능하니까요.

수년 전 '복제 개'로 세상을 떠들썩하게 했던 황우석 교수가 하루가 멀다 하고 TV에서 인터뷰하고 신문 1면에 톱기사로 나오고 할 때, 황 교수가 자신의 일주일은 "월, 화, 수, 목, 금, 금, 금"이고 토요일, 일요일이 없다고 말한 기사를 봤어요. 그 기사를 보면서 "나하고 똑같구나!" 했던 기억이 납니다.

주말은 고사하고, 대한민국 최대 명절인 추석이 저에겐 작업하기에 절호의 찬스거든요……, 어떤 때는 그 이상, 어디에서도 전화 안 오고, 완전 작업실에 고립된 상태지요. 작업실 주변에 얼씬거리는 사람조차 없으니까! 그 밖에 구정이나 크리스마스 같은 공휴일은 말할 것 없고요.

지금 생각하면 가족, 특히 아내에게 미안한 생각도 들어요. 한편으로는 모르쇠로 일관해준 아내가 고맙기도 하고요.

이야기가 빗나갔는데, 황 교수는 오늘은 복제가 성공하리라는 기대 속에 수업 없는 날은 매일 연구실에 나갔을 거고, 백여 년 전 에디슨은 필라멘트 전구를 성공시키

기 위해서 천 번이 넘는 실험을 했다는데, 에디슨 역시 매일 연구실에 가면서 오늘은 성공하리라는 기대감에 가득 찼을 거라 상상합니다.

나 역시 오늘은 걸작이 나오리라는 기대 속에 매일 작업실로 향하고 있는 게 아닌가 싶어요.

황 교수도 그렇고 에디슨도 매일 똑같은 실험을 반복하면서도 그게 전혀 지루하다거나 지겹지 않은 것은 성공하리라는 확신 때문이라고 봅니다. 그리고 바로 그게 '열정' 아닌가요? 제삼자가 보면 한심한 일일 수도 있겠지요. 그래서 에디슨의 조수는 배겨내질 못하고 떠나곤 했다지요, 아마.

기왕 이야기 나온 김에, 예술과 과학의 공통점이 또 하나 있어요. 이건 오로지 제 사견인데, 미술사를 쭉 살펴본 결과, 우리가 어떤 작가의 대표작들이 그 작가가 나이가 지긋한 중년에 작업한 것으로 짐작하기 쉬운데, 통계를 내보니 25세에서 35세 사이에 한 작품들이 대부분이라는 사실을 알게 되었어요. 물론 그림을 늦게 시작한 경우와 같이 예외도 있겠지만요. 대표적인 예를 몇 가지 들어볼까요.

미켈란젤로 〈피에타(바티칸)〉 24세, 〈다비드〉 26세
피카소 〈아비뇽의 처녀〉 26세
고흐 〈별이 빛나는 밤〉 36세
베토벤 〈황제 소나타〉 34세
리차드 도킨스 『이기적 유전자』 35세
노벨 물리, 화학상을 탄 논문의 당시 연구자 평균나이 35세

결국, 인간의 창의성이 최대치로 올라가는 나이겠지요.

과학과 예술의 공통점 또 하나, 해마다 노벨상 시상식이 다가오면 신문 지상에

"우리는 언제나 노벨상을 받을 수 있는지", "이제 선진국 문턱 앞에 다다랐으니 받을 만한 시기가 되지 않았을까" 하면서 노심초사하는 기사들이 여기저기 뜨기 시작하지요. 노벨상과 연관된 인사들과 인터뷰를 하면서 직접적으로 "우리는 언제쯤 받을 수 있을 것 같으냐?"고 노골적으로 질문하고, "지름길이 뭐냐?"는 낯간지러운 질문도 서슴없이 하곤 합니다.

몇 년 전 〈영국왕립학회〉 회장인 폴 너스가 한국을 방문했을 때 기회를 놓치지 않고 기자들이 달려들어 질문 공세를 퍼부었지요. 똑같은 질문들을!

참고로 〈영국왕립학회〉는 1666년에 설립된 학회로, 회원은 뉴턴, 다윈, 제임스 와트, 아인슈타인, 스티븐 호킹, 현재는 리처드 도킨스 등이 회원이고, 지금까지 회원 중에서 80명의 노벨상 수상자를 배출했으니 기자들이 그 회장을 가만 놔둘 리 없지요.

폴 너스 회장의 답변은 다음과 같았습니다.

"어떤 분야가 돈을 많이 버는지, 어떤 분야가 미래에 유망한지 등의 트렌드를 쫓는 것은 진정한 과학이 아니다. 지금하고 있는 연구가 재미있는지, 모든 열정을 지금 하고 있는 연구에 쏟아붓고 있는지 이 두 가지만 생각하면 된다."

어때요? 그대로 미술 분야에 적용해도 될 말 아닙니까! 지금 하고 있는 작업이 재미있는지, 모든 열정을 지금 하고 있는 작품에 쏟아붓고 있는지 말입니다.

나는 학생들에게 항상 이렇게 말해왔어요.

"지금 설치 혹은 영상, 사진이 트렌드라고 생각하고 그쪽으로 작업하는 것은 어리석은 일이다. 보통 지금 한창 어떤 표현양식이 트렌드라고 피부로 느낄 때면 이미 그 방식은 정점을 찍고 내리막길로 접어들었을 가능성이 크고, 이미 누군가는 다른 방식으로 트렌드를 이끌 준비를 하고 있을 것이다.

따라서 오로지 자신의 방식으로 올인하는 것이 예술에서는 가장 중요하다. 그 방식이 성공할 것인가 아닌가 하는 불안감을 가지면 독립된 작가로서의 프로 자격을

상실한 것이다.

그렇다면 올인한 다음은?

Cast your fate to the wind!"

참고문헌

김윤수, 『한국현대회화사』, 한국일보사, 1975.

김재원, 「리얼리즘 미술」, 『한국근현대미술사학』 22집, 한국근현대미술사학회, 2011.

김정헌 · 안규철 · 윤범모 · 임옥상 편, 『정치적인 것을 넘어서-현실과 발언 30년』, 현실문화, 2012.

김지하, 『타는 목마름에서 생명의 바다로』, 동광출판사, 1991.

김지하, 『모로 누운 돌부처』, 나남, 1992.

루나찰스끼 외, 『사회주의 리얼리즘』, 김휴 엮음, 일월서각, 1987.

린다 노클린, 『리얼리즘』, 권원순 옮김, 미진사, 1986.

문영대, 『우리가 잃어버린 천재화가 변월룡』, 컬처그라퍼, 2012.

성완경, 『민중미술, 모더니즘, 시각문화』, 열화당, 1999.

아놀드 하우저, 『문학과 예술의 사회사 고대 · 중세편, 근세편, 현대편』, 백낙청 · 염무웅 · 반성완 옮김, 창작과 비평사, 1974~1981.

아놀드 하우저, 『예술의 사회학』, 최성만 · 이병진 옮김, 한길사, 1983.

열화당 편집부, 『현실과 발언: 1980년대의 새로운 미술을 위하여』, 열화당, 1985.

오광수, 『한국 미술의 현장』, 조선일보사, 1988.

오광수, 『한국 현대 미술의 미의식』, 재원, 1995.

오광수,『이야기 한국현대미술, 한국현대미술 이야기』, 정우사, 1998.

유홍준,『80년대 미술의 현장과 작가들』, 열화당, 1987.

유홍준,『다시 현실과 전통의 지평에서』, 창작과비평사, 1996.

윤범모,『미술본색』, 개마고원, 2002.

윤범모,『한국미술에 삼가 고함』, 현암사, 2005.

임대근,「파라다이스의 배설물」,『현대미술관연구』제11집, 2000.

장소현,『그림은 사랑이다』, 열화당, 2014.

장소현,『문화의 힘』, 열화당, 2017.

정영목 편저,『한운성』, 서울대학교 출판문화원, 2011.

정준모,『한국미술, 전쟁을 그리다』, 마로니에북스, 2014.

제임스 맬패스,『리얼리즘』, 정헌이 옮김, 열화당, 2003.

한운성,『환쟁이 송』, 태학사, 2006.

황봉구,『그림의 숲: 동아시아와 서양의 회화예술 산책』, 서정시학, 2012.

한운성 韓雲晟

1946년 서울에서 태어나, 서울미대 회화과 및 동 대학원을 졸업하고 1973년 미 국무부 풀브라이트 장학생으로 필라델피아 타일러 미술대학 대학원을 졸업하였다. 1982년부터 2012년까지 서울미대 서양화과 교수를 역임하였으며, 현재 동 대학 명예교수이다.

제2회 동아미술제 대상, 제3회 서울국제판화비엔날레 대상을 비롯 다수의 수상 경력을 가지고 있으며 1988년 문교부 해외파견 교수, 2003년 ASEM-DUO 펠로우쉽을 받은 바 있다.

한국현대판화가협회장, 공간국제판화비엔날레 운영위원장, 아시아프심사위원장 등을 역임하였다.

그의 작품은 국립현대미술관, 서울시립미술관, 부산시립미술관, 광주시립미술관, 시모노세키시립미술관, 대영박물관, 홍익대학교박물관, 연세대학교박물관, 삼성리움미술관, 호암미술관, 예술의전당 등에 소장되어 있다.

장소현 張素賢

서울미대와 일본 와세다대학교 대학원 문학부(동양미술사 전공)를 졸업하였다. 현재 미국 로스
앤젤레스 한인사회에서 극작가, 시인, 언론인, 미술평론가로 활동하는 자칭 '문화잡화상'이다.
시집, 희곡집, 칼럼집, 소설집, 콩트집, 미술책 등 21권의 저서를 펴냈고, 미술 관련 저서로는
『거리의 미술』, 『에드바르트 뭉크』, 『아메데오 모딜리아니』, 『그림이 그립다』, 『그림은 사랑이
다』, 『문화의 힘』, 『예술가의 운명』(번역) 등 10권을 펴냈다.
한국과 미국에서 〈서울말뚝이〉, 〈한네의 승천〉(각색), 〈김치국 씨 환장하다〉, 〈민들레 아리랑〉,
〈오, 마미〉, 〈사막에 달뜨면〉 등 50여 편의 희곡을 발표, 공연했다. 고원 문학상을 수상했다.